情性記憶与書法未来式

柳江南 著

南京大学出版社

图书在版编目（CIP）数据

情性记忆与书法未来式 / 柳江南著. -- 南京：南京大学出版社，2023.4

ISBN 978-7-305-26869-4

Ⅰ.①情… Ⅱ.①柳… Ⅲ.①汉字 – 书法 – 研究 Ⅳ.①J292.1

中国国家版本馆CIP数据核字（2023）第061222号

出 版 者　南京大学出版社
社　　　址　南京市汉口路22号　　　邮　编　210093
出 版 人　金鑫荣

书　　　名　情性记忆与书法未来式
著　　　者　柳江南
责任编辑　陆蕊含

照　　　排　南京新华丰制版有限公司
印　　　刷　南京斯马特数码印务有限公司
开　　　本　787mm×1092mm　1/16开　　印张　18.5　　字数　300千
版　　　次　2023年4月第1版　2023年4月第1次印刷
ISBN 978-7-305-26869-4
定　　　价　128.00元

网址：http://www.njupco.com
官方微博：http://weibo.com/njupco
官方微信号：njupress
销售咨询热线：（025）83594756

目 录

绪论

什么是未来？

什么是书家情感？

书家在干什么？

我认为书家始终都在向未来出发，或者进发。

未来是神秘的，充满了无数种可能性，但值得期待。

书家应当在历史、现实和书家自身群体中不断寻找"我"，然后把情感的积累与自己探索的生活智慧加以陈述和编织出来。所以，书家是在通往未来的道路上探索寻找表现"自我"。

我曾在国内一个风景名胜区碰到一位老者，他在那摆地摊卖字，旁边摆着一家机构给他颁发的一级画师证书、书法润格和《世界文艺家名录》等，机构给他定的一平方尺润格很高，是几万块钱，可他一幅字才卖300块，可就是这么低也还是没有多少人买。

他说他刻苦练字40年，写的字像历史上这个大家的、那个大家的，功力之深比当代这位大家强、那位大家强，并评论说这位、那位大家时连字都写错了云云。

由此联想到平时所接触的不少"书法之人"，他们不临帖或者少临帖，字写得勉强算得上端正，线条还算平实，却总说自己书法功力如何深厚，自是与这位

老者没有什么不一样之处了。

　　书法像长江和黄河一样，有自己的源头，如同永久不枯的流水；这些"水"是有法之水，有源之水，有则之水，如果要去这条大河之中扬帆、远航、搏击和游泳，就要适应水性，要练就驾船和游泳的本领。如果把王羲之、王献之书法一脉看作汇入书法长河的支流，那么汉隶、唐楷、魏碑这些支流，则汇集成了江河湖海。

　　每一条书法之河流都有自己的美态与气魄，这种美态正是它的法度与规则，这种气魄正是它的宽广与深厚。比如唐楷，颜真卿书法的雄伟与敦厚；比如草书，张旭的流畅与奔放、黄庭坚的倔强与跌宕等等。

　　然而它们呈现出的美丽都有其共同的骨架与气脉，都有其共同的修养，比如书卷气、金石气，以及人格力量。

　　书法艺术就像大河一样，在不同的季节，产生不同的大千气象，也产生不同的生命特质，它是书法家情感和生命的创造。书法是生命情感和书法技艺高度统一的产物，从某种意义上来说，生命和情感比技法更重要。因为生命之不同、情感之差异，所以才有那么多的书体风格的千万变化。

　　我们应当了解汉字的几种书写形态。如图0-1中，1为象形文字，2为印刷体汉字，3为按照规则书写的书法体汉字，4为平时实用书写体汉字。

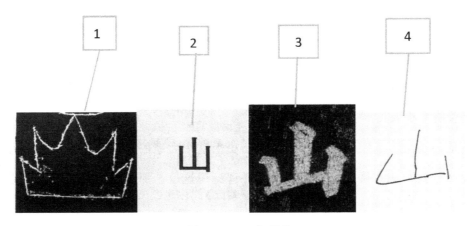

图0-1　汉字形体

从文字的实用到艺术书写的演变我们可以看出，汉字以印刷体和正体书写作为日常应用，而作为书法艺术则是对汉字升华后的审美意义上的表现性书写，赋予了汉字感情和生命体征。

图0-2 "山"字的不同书体

图0-2为古时四位书家书写的"山"字的不同形态，因书写情感和个人风格不同，书法风格则各异。学习书法的人，应当了解书法书写和实用性书写的区别，沿着书法艺术的本质坚实地前行。

第一章　情性记忆

图1-1是"生"字的早期写法，下面的一横指地面，种子萌芽后钻出地面就是生出来了。这样的造字是象形，比如还有草、木等。

图1-1　生（金文）

图1-2是"性"字，表示"性"是从心里生长出的东西，也就是指天生的东西。"性"同"心"是有关系的。

图1-2　性（篆书）

图1-3是"情"字，表示"情"是心里长出的青草，具有生命力。

图1-3 情（篆书）

从我们的祖先造字可以看出，文字同我们的情性是有关系的。

一、情性含义

医学心理学（Medical Psychology）是把心理学的理论、方法与技术应用到医疗实践中的边缘学科，强调人不仅是一个单纯的生物有机体，而且也是一个有思想，有感情，从事着劳动、过着社会生活的社会成员。它指出一切心理活动都是对生存环境中各种事物的反映，被反映的事物除了自身的某种性质和特点而外，它与主体之间存在着各种关联。

人的情感和情绪既是对客观事物的体验和反映，就会有不同的程度，比如大小、高低、浓重、强烈等，同时也有深浅之分，因为认识和体验总是由表及里、由浅入深的过程。还有因为不同的人感受体验承受不同，情绪和情感则千差万别。有的事物对人有益，是正面的情绪和情感，有的事物对人有害，是负面的情绪和情感。

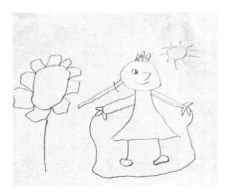

图1-4 幼童画作

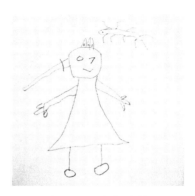

图1-5 幼童画作

现代心理治疗和精神病治疗里有一项是通过病人画画来判断其情绪和进行何种治疗。比如，孩子在不同的环境里画出的作品是不一样的，如果在不熟悉的环境中，像在孤立、焦虑的环境中，孩子画的作品上会出现凶狠的动物，老虎、怪兽等。同时画面会出现昏暗、不清洁等现象，如果是年龄大一点的孩子，则有可能在画面上出现妈妈，就是期待有大人的爱或保护。如果在温暖、明朗、她熟悉的环境里，或者在高兴的状态下，孩子画出的作品上会有长颈鹿，小兔、花朵，以及自己的小辫等。如图1-4，小女孩在跳绳，这是她在心情极好的情况下画出的，画里有花朵有太阳，自己的眼睛很明亮。图1-5则不知道小女孩在做什么，根据分析，可能她连续被一只可怕的虫子纠缠而恐惧，除了画出了那只虫子之外，自己还怒目而视。

在中国古代的医学著作中，比如《黄帝内经》中便陈述了人的"七情"（喜、怒、忧、思、悲、恐、惊）与"六淫"（风、寒、暑、湿、燥、火），科学地说明人的内心和情绪、情感因为不平衡而会失衡。中国古代的哲学论著中，则对"七情"进行了抽象的概括与阐述。梁朝大儒贺玚说："性之与情，犹波之与水，静时是水，动则是波，静时是性，动则是情。"波有大小、高低、生灭，因而引发七情，水则没有种种现象，本性不生不灭，性是心之本体，被称为本性、心性。就功能或者相似性，郑玄解释为物质方面是金木水火土，精神层面则为仁义礼智信，即五行（五常）。

性情有好的一面，也有恶的一面。战国时期，孟子作十七篇，发表性善学说，在启发功能方面，主张启发良知良能，在《尽心》篇有"人之所不学而能者，其良能也；所不虑而知者，其良知也"。荀子著有《荀子》一书，其中《性恶》篇提出与性善说相反的理论，而为性恶说。他以为："今人之性，饥而欲饱，寒而欲暖，劳而欲休，此人之情性也。"清人认为孟子言性善，目的在勉人为善。荀子言性恶，目的在疾人为恶。孔子在《周易·系辞传》里说心性是光明洁净的，人人相同，尧舜之性、桀纣之性、普通人之性，完全都是一样的。

清周星莲在《临池管见》中说，为什么后人不说画字，而说写字？写有二义，《说文》有"写，置物也"，《韵书》有"写，输也"。"置者，置物之形；输者，输我之心。两义并不相悖，所以字为心画。若仅能置物之形，而不能

输我之心，则画字、写字之义，两失之矣。"所以书法是一种传达书写情感，通过挥写表达心意的艺术。

无论是哪种艺术，同人的情绪、内心情感都是紧密联系着的，普通成人和小孩的情绪在艺术的原始表现上有所不同，儿童更能运用形状和色彩，以及其他一些表达自己性情的方式，孩童的绘画作品同成熟艺术家的作品不同。

中国历史上早就有书法与人品境界息息相关的说法。柳公权在当右拾遗期间做穆宗皇帝的侍书。穆宗治国理政的能力不强，字也写得不是很好，心思没有放在治理朝政上。有一天，他问身边的柳公权："你的字写得这么好，有什么诀窍吗？"柳公权不假思索地回答说："用笔在心，心正则笔正。"我们不去求证柳公权说这句话时的情境，单就心正笔正说却是失之偏颇，一是直接把心正与笔正同一个人的品行联系起来，意思是一个人的字要想写好，他的人品就一定要好，道德品质也要好，不然的话字就写不好。二是从书法本体的角度上看，书法的好与坏跟文化修养和书家自身的书法技能有关，与一个人的人品没有绝对的关系。图1-6为柳公权楷书作品。

我们常常认为，如果人品不高，则落墨无法。盖因穆宗怠于朝政，柳公权以书喻政，一方面说明其书法创作的态度，另一方面也巧妙地借由书法艺术的精神进谏。从此"心正笔正"说一直流传至后世，成为书法伦理标准之一。

所谓字如其人，书法、绘画等艺术作品都在一定程度上反映出作者的性格、修养和思想感情。柳公权刚毅不阿的高尚情操及人品素养使其清劲挺拔的书风耀然纸上，后人重其书艺，也慕其人品，可谓书法与人格并垂不朽。

颜真卿在中国书法史上的地位可以说是超人的，尽管他的《祭侄文稿》被定为"天下第二行书"（图1-7），但世人都知道他之所以获得如此高的赞誉，不仅仅是因为其书法，主要还是他作为唐代的政治家和军事家在"安史之乱"中的作为，他率领20万义军与叛军英勇作战，为大唐帝国立下了赫赫战功。那年他74岁高龄，淮西节度使李希烈起兵造反，朝廷派颜真卿前去劝降，颜真卿到达之后不仅对李希烈进行了狠狠的痛斥，还进行了不屈不挠的斗争，最后被李希烈杀害。为纪念颜真卿的忠烈，德宗亲自发布诏文，谥号文忠。颜真卿是历代书家崇尚的对象。

图1-6　柳公权《神策军碑》（局部）

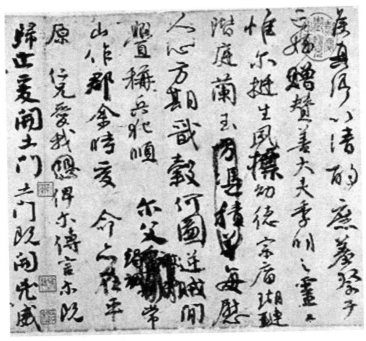

图1-7　颜真卿《祭侄文稿》（局部）

北宋徽宗时期，蔡京借维护新法为名，大量扫除异己，残害忠臣，不断向宋徽宗进谗言，灌输及时行乐思想，宋徽宗大兴"花石纲"，国库入不敷出，还同高俅、童贯等人狼狈为奸，以致朝廷崩溃、民不聊生。其实蔡京的书法在北宋乃至中国书法史上也还是有位置的，但因为他的人品不好，所以大家都说他的字写得不怎么样。连狂傲的米芾都曾经表示自己的书法不如蔡京，虽然这有可能是惧于当时蔡京权倾当朝，但总不至于睁着眼睛说瞎话吧。历史上对米芾的记载，多传其生性清高，自视甚高。但是，当米芾回京，蔡京帮忙助其为太学博士、书学博士之后，他专门作诗《除书学博士呈时宰》献给蔡京，并且专程登门，感谢他的知遇之恩。诗曰：

半生湖海看青山，惯佩㕙箸揽辔艰。
晓起初驰朱雀路，霜华惭缀紫宸班。
百僚卑处瞻丹陛，五色光中望玉颜。
浪说书名落人世，非公那解彻天关。

一首《除书学博士呈时宰》让蔡京格外高兴，两人的会面也非常轻松。闲聊之中，蔡京问米芾：当今书法何人最好？

米芾答道：自中唐柳公权以后，书法好的就当属您和您的弟弟蔡卞了。

蔡京又追问：那再往下是谁呢？

米芾很自然地回答：当然是我了。

可是当宋徽宗也与米芾讨论书法的时候，米芾的回答就又不一样了。

如此可见，史传米芾自命清高、不畏权贵、狂放不羁，似乎并不尽然，清高的人背后也有人性的弱点。图1-8为蔡京行书作品。

图1-8　蔡京行书（局部）

赵孟頫本是宋朝的皇族，25岁时还在湖州侍奉母亲，潜心读书。1286年，考虑到自己的生存和发展，接受了朝廷的任命书，出仕为官。其实他是非常郁闷的，在情感上也是非常矛盾的。一方面面对强权，自己又要生活，另一方面还想搞书法，同时还要书法传道。妻子管道升就曾写诗回应过丈夫的渔父词。管道升的《渔父词》第4首写的是："人生贵极是王侯，浮利浮名不自由。争得似，一扁舟，弄月吟风归去休。"图1-9为赵孟頫《赤壁赋》（局部）。

图1-9　赵孟頫《赤壁赋》（局部）

不知道哪一年，大概是在山西的一个书法展览中，我曾看到傅山的一篇笔记，说自己长期临写"二王"法帖，"二王"的名作大概有几千之多却不以为意，而每睹颜真卿碑帖，迄今不知何故，总是肃然起敬，就像看《三国志》中关、张之名一样，便不知不觉偏向者里也。我看过之后便觉得这可能跟傅山对颜真卿的人品和书品敬重有关，因为从心里敬重，便深入骨髓，甚至到下意识，如此，每次临帖都会有别于其他书帖。对所临书帖的作者人文背景之了解，对提升书家临帖创作和内在修养都有很大帮助。

纵观中外艺术家，特别是一些艺术大师的成长之路，可以看出他们的经历与艺术成就的高低是有很大关系的。比如荷兰的凡·高，西班牙的毕加索，中国的八大山人、徐渭。我们虽然不能简单地把人品和书法技艺的高低等同起来，但书家的人生经历，特别是情感经历、心理的磨难也是对艺术成就的一种升华。赵孟頫在强权下生存，表面谦恭顺从，私下却是傲气傲骨。比如他入京不久写的《罪出》诗："在山为远志，出山为小草。古语已云然，见事苦不早。平生独往愿，丘壑寄怀抱。图书时自娱，野性期自保。谁令堕尘网，宛转受缠绕。昔为水上鸥，今如笼中鸟。哀鸣谁复顾？毛羽日摧槁……"从中可以看出他的矛盾与分裂的心理。

徐渭可称是中国文化史上的一个奇人，他在诗文、戏剧、书画等方面都有独特的贡献。他懂音律，能操琴，尤擅作戏曲，著有杂剧《四声猿》《歌代啸》等；他在泼墨大写意花鸟画领域尤具创造性，开创了一代画风；其书法则独树一

帜，很难有可学者。他的人生经历却让人感叹，精神逐步走向分裂与崩溃，他就是在这种追求与自控、宣泄与自傲中不断前行。万历二十一年（1593年），徐渭七十三岁去世，身边唯有一狗与之相伴，床上连一张席子都没有，我真希望他的人生少些劫难与煎熬。袁宏道算是徐渭的知音，他著有《徐文长传》，他说徐渭的书法"笔意奔放如其诗，苍劲中姿媚跃出。余不能书，而谬谓（徐）文长书决当在王雅宜（王宠）、文徵仲（文徵明）之上。不论书法，而论书神：先生者，诚八法之散圣，字林之侠客也"。（图1-10）

图1-10　徐渭草书立轴

二、情性记忆

我曾让两位学生同时临写王羲之《姨母帖》的如下两行文字（图1-11）。

图1-11 王羲之《姨母帖》（局部）

甲同学记住的是"十一"，之后是"十三"，然后"日"字中的点是悬空的，到第一行末"顿首"两字，有点看不清，第二行开头的"顿首"同第一行末的"顿首"不同，再是记住第二行仅四个字。乙同学记得刚开始写"十一"时比较紧张，"十"字较偏，同"一"字的间距小，写到"十三"时则比较开朗，有打开感，到"日"时特别小心地使转并收笔，再到"王羲之"三个字时，比较兴奋，有空中飞渡笔意，但下笔需要果断，到第一行最后一个字时他停顿了一下，添了点墨，让心情稍稍平静了一下，再小心下笔书写。

从甲、乙两人的记忆我们可以看出，留在其情性记忆里的书写过程和轨迹，甲是以位置的线性方式来记忆的，而乙则是根据情绪的拘谨、踌躇、控抑、兴奋、收敛等变化来记忆的，乙的记忆显示他侧重情感体验过程，不像甲那样记位置。但书法创作恰恰需要这种暗藏着的情感同书写之手的统一与协作，让心来体验，并且有意识与无意识地控制。

情性记忆的目的是通过对书写人的认识体验，通过对过去记忆的储藏和新的情绪的认知，来激发体内沉睡的意识、想象、信念和思想，激起美好、闲逸的情感。当然这种情感的激发可能是反复的，即心与手的重复与协调体验的过程，图1-12为邓石如篆书，我们从中可以体会到，篆书线条实际是古人在典籍中一再强调的"折钗股"的"金属钗"，这种圆质的金属感极强的线条其实是中锋运笔加上节奏和力量书写的结果，这种优质的线条给人以力量和温润的美感。

图1-13为黄庭坚的草书，我们同样可以看到类似于邓石如篆书的那种"折钗股"的线条，他把这种金属质感极强

图1-12　邓石如篆书（局部）

图1-13　黄庭坚《诸上座帖》（局部）

的线条运用到了草书之中，使得其草书呈现出一种霸气与老辣。

　　书法创作中将篆书的笔法和线条带入其他书体的书家不在少数，篆书这种优美的线条、古朴的美感被书家所记忆并呈现。书法的情感记忆的其中一个特性就是不断梳理和巩固书写方式的共同记忆，这是一种普遍的情感记忆。

　　图1-14为一张雨天拍摄的土墙，形象地解释了"屋漏痕"这一概念。这是想让人们知道自然现象对书写的启示意义，也可以了解古人是如何把自然现象进行线条化的类比和提升的。图1-15为林散之先生的书法，从中可以看到这种类似"屋漏痕"的书法线条，当然我们也可以想象和体味林先生的书写过程和作品所带来的美的享受。

　　这种打通书法、自然和社会的情感记忆是一种更大范围的融通式的记忆，在书法的创作中有很大的作用。

图1-14 "屋漏痕"图示

图1-15 林散之草书（局部）

图1-16为杨沂孙的书法，我们可以看出他是刻意地把线条的边缘书写得粗糙一些，很显然他不是在进行一种精致性的书写，而是一种自然的慢条斯理式的书写。

图1-17为何绍基的草书，他的线条则是由粗到细、笔墨由重到轻，如果放大观察，可以看出其线条是颤抖式的。

图1-16 杨沂孙篆书（局部）

图1-17　何绍基草书（局部）　　图1-18　黄宾虹篆书（局部）

图1-18为黄宾虹的篆书，其书写是一种绘画式的挥洒，线条边缘毛糙，书写有了意境之美。

从图1-16—图1-18这三幅图中我们可以窥见三位书法大家对线条理解的独到和不同，正是这种不同，才使他们有别于其他书家，我们在情感记忆上更要细心去理解和体验。

情感记忆有强弱之分，如果是非常强烈的，它一定记忆深刻。比如伊秉绶的隶书（图1-19）不同于普通汉隶，其中锋运笔，笔画平实，体态雍容疏旷，墨色浓重，美观整齐，给人印象强烈。反观董其昌草书（图1-20），其布局疏散，用笔轻微，墨色清淡，如果不做细致深入的分析，这件作品对人的情感记忆是微弱的。

图1-19　伊秉绶隶书

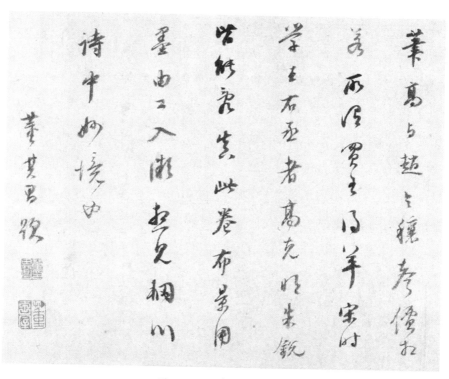

图1-20　董其昌草书

情感记忆是需要储备的，经过不断的积累，情感记忆就会不断地随着时间的增长而加深。

三、情感记忆的复活

毫无疑问，情感记忆有好的（优质的）情感记忆，同样也会有恶的（劣质的）情感记忆。情感记忆越广泛，它包含在内心的创作材料就越多，书法创作也就越丰富和完善。

既然书法的书体，以及各种书体的笔法，还有共同构成艺术作品的纸张载体、书写内容等都是作为书写的情感元素，那么这些储藏在书家情感之中的记忆，最后总要复活，以组成有生命力的作品。

考察归纳书家情感记忆的复活问题，主要有两个方面的原因：一是外部因素；二是内部因素。外部因素包括纸、笔、墨、砚、案台，甚至天气、空气干湿度、气候、心情等，这样一些刺激书法情性的元素立体地呈现时，书写才不至于

成为清唱，才能成就最好的表现效果。可以说，伟大的书法作品都是这些元素综合作用下的产物。在书法实践中，这些元素随时因刺激而被记起或点燃。这种无意识实际上是从有意识的反复训练和积淀中形成的下意识的挥洒。

图1-21为孙晓云创作的行书手札作品。三十年前，她曾用小楷写过此内容，2016年的一天，她突然记起这件小楷作品，便以此内容再次进行小行书创作，一气呵成，卷面雅致幽逸，墨色对比强烈，枯润适度，内容和形式相得益彰。这是一个较长情感记忆的产物，恐怕书家自己都没有想到，偶然之间，情感记忆复活了，开出了第二次情感记忆的新花。

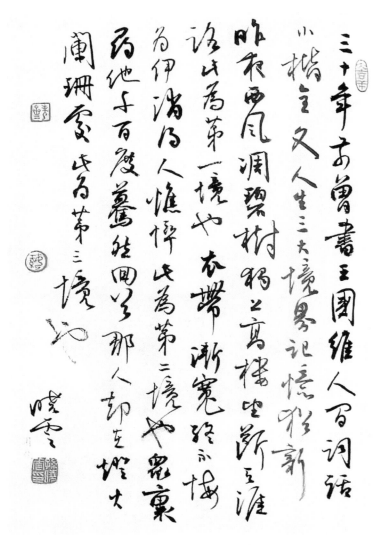

图1-21　孙晓云行书手札

"江山留胜迹，我辈复登临。"是千古绝句，但不是每个人都明了个中内涵。出自唐朝诗人孟浩然的《与诸子登岘山》诗："人事有代谢，往来成古今。江山留胜迹，我辈复登临。水落鱼梁浅，天寒梦泽深。羊公碑尚在，读罢泪沾襟。"孟浩然本是襄州襄阳（今湖北襄阳）人，年四十游京师，唐玄宗放还未仕。诗中所言羊公乃是羊祜，《晋书·羊祜传》载，他镇荆襄时，常到此山置酒言咏。其生前有政绩，死后，襄阳百姓于岘山建碑立庙，时常凭吊，"岁时飨祭焉。望其碑者，莫不流涕"。当孟浩然与朋友再登岘山，见到羊公碑时，由古而伤今，不由得感叹起自己的身世来。

图1-22为傅山《草书孟浩然诗》局部，其长卷纵28.2厘米，横394.8厘米，纸本墨色，藏于北京故宫博物院。此卷共书孟浩然诗十八首，《与诸子登岘山》为开篇第一首，共书114行。

图1-22　傅山《草书孟浩然诗》（局部）

傅山（1607—1684年），明亡后隐居不仕，以行医为生。1678年，朝廷举博学鸿词科，时已近七十二岁，上下欲强其参征，至京师，抵死不入城，装病不出，后清廷免试，特封"中书舍人"，放归故里，被称为有节之士。其书篆、隶、真、行、草无所不精。《草书孟浩然诗》末识："张山人钺持此纸要书，雪中惜研上余墨，孟诗十八首与之。"款署"山"，下钤"傅山私印"。此卷书法笔力雄奇恣肆、古拙雄健，不再一味追求奇特，被视为傅山草书中的上乘佳作，

代表了傅山中、晚期行草书的最高艺术水平。

其实傅山是在一个应景的环境里开始此卷草书的创作，他自述是在索书和寒冷的雪天的景况下进行的，但深层次的情感记忆使他与不同时代的孟浩然情感相通，虽然时代不同，但历史境遇有相同处，同时他对羊祜怀有敬意，被人民崇敬羊公的那份感情深深感动，这种情感认同可能不止一次地让他激情感怀，在不同的场合书写孟浩然的诗来表达自己的情怀。而这一次只是在一个特定的情况下为之而已。

我于二十世纪八十年代开始学习书法，三十年中，行书帖临过不少，包括"二王"的手札，却没有对《兰亭序》进行认真的研究与临写，在我完成了对米芾、苏轼、褚遂良、虞世南、智永的有关碑帖临写后，对笔法有了一定的认识。有一年夏天，我逐渐形成对《兰亭序》的记忆，在过去的那种娟秀和悦印象的基础上，我对《兰亭序》进行了较长时间的临写，对王羲之笔法和书写的情境进行了体验，在没有大的创意性变化的情况下进行了多种方式的写意书写。如图1-23，基本沿用了王羲之的笔法，字的形态进行了变化和开张，将每个字断开，实际是做了楷法的处理，看似圆融，却用了不少方笔，包括字的扁化以及节奏变化等美学处理。

图1-23　柳江南《兰亭序》临作（局部）

如图1-24改变书写载体，不用宣纸，用的是一种"金属"纸，表面光滑，毛笔容易滑动，会造成墨色不均等情况，因此书写速度要慢。临习中我用了王羲之的笔法，但加强了点画的刚性，融入了金石味，使整体有了内秀与雄健的感觉。

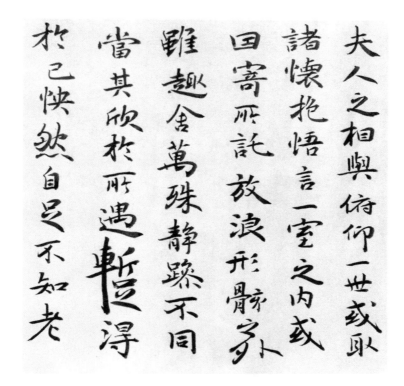

图1-24　柳江南《兰亭序》临作（局部）

四、情感记忆的表现

情感记忆有好的记忆，也有不好的记忆，好的记忆经过过滤和重新组织，进行记忆的升华，把它创造性地表现出来，这是书家的一种创造，作品就是书家的代言人，就是书家情性的体现者。

就在我对《兰亭序》进行了一段时间的临写之后，又一年夏天我经过宁波，在天一阁看到了这块明代刻《兰亭序》碑（图1-25），与神龙本摹本比，它在王羲之笔法的体现上更具遥远的历史感，相较于秀美的摹本书写，《兰亭序》刻碑尤具沧桑感与金石味。此前一天在杭州观黄宾虹山水画与其书法，当晚我便用一张碎纸片写了段文字，几天后进行了再书写，便有了这幅小手札（图1-26）。

图1-25　天一阁藏明刻《兰亭序》碑（局部）

图1-26　柳江南《黄宾虹手札》

　　图1-26这幅手札用小行书书写，落笔时心态平静，没有过多去注重字的修饰，任凭情感流注，文字自然顾盼倾斜，字与字间是笔法的有机关联，线条是草书的线条，同时又间杂隶书的笔法，点多以圆润之笔而为之，整体上显得素雅简洁，虽同"二王"一路笔法相近，但没受"二王"笔法的局限。这种追求学术性的书写，也讲究情感的升华与提纯。

书家应当热爱心中的书法，而不是热爱书法中的自己，书法的表象是很容易学习到的，但书法的内质，具有情性的内象是不容易学习和表现的。

书家的情性表现将在本书后面的有关部分进行专门的论述，这是每位书家创作实践的重中之重。

第二章　传统与未来式

随着考古的进一步发现，以及信息时代的全球一体化，更大范围的资源被公之于世，中国历代书法碑帖，让世界所知晓，书法的书写本质和意义则让世人更加明了。但让人费解的是老祖宗的一些法则和传统离我们似乎越来越远，有的甚至失传了。本章将从一些基本的书法概念与技能展开。

一、毛笔构成与执笔方法

东晋卫夫人为王羲之老师，她曾说到毛笔"要取崇山绝仞中兔毫，八九月收之，其笔头长一寸，管长五寸，锋齐腰强者"。又说："凡学书字，先学执笔，若真书，去笔头二寸一分，若行草书，去笔头三寸一分，执之。"

唐代书法家韩方明在《授笔要说》中说"夫把笔有五种，大凡管长不过五六寸，贵用易便也"。

对于书法来说，毛笔是书写的武器。今天的毛笔千奇百种，我们总爱说晋人风骨、唐人楷法，但我们从卫夫人和韩方明的论述中可以看出晋人所用毛笔精良，它们的长度约为六寸，也就是15厘米左右。主要由笔杆和笔头构成，如图2-1。

韩方明在《授笔要说》中记录了张旭的"五执笔"，分别是执管、拙管、

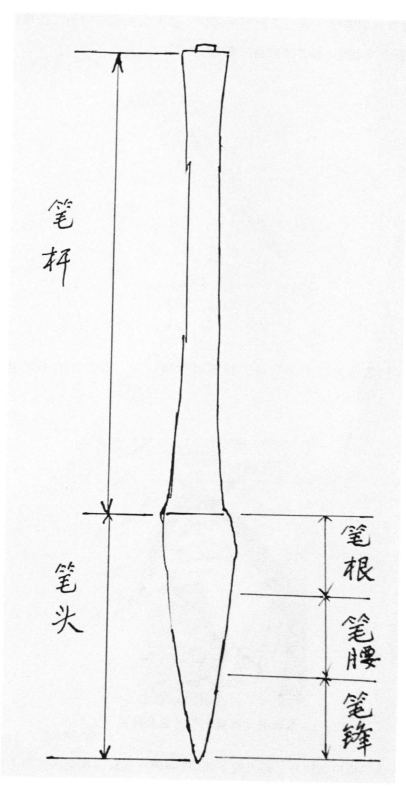

图2-1　毛笔构成示意图

撮管、握管和搦管法。据庄天明先生考证，晋人的执笔法应为二指单钩法（图2-2），而今天用得比较普遍的是执管法。

图2-2　顾恺之《女史箴图》（局部）

唐人执笔也为二指单钩法，执笔时中指、无名指、小指并列弯曲（图2-3）。

图2-3　张淮兴《炽盛光佛并五星神图》（局部）

宋人除二指单钩法外，还出现了如图2-4的三指双钩执笔法，即大拇指、食指和中指执笔，无名指与小指弯曲不抵笔杆。

图2-4　佚名《十八学士图》（局部）

　　明人跟宋人的执笔方法类似，清人则出现了今人三指双钩执笔法，无名指与小指弯曲抵笔杆（图2-5）。

图2-5　吕焕成　三星图（局部）

　　今天的执笔方法除三指双钩、二指双钩外，还有五指撮笔法。如果写大幅草书时，还会像古人那样"五指共撅其管末，吊笔急疾"。要领则是指实而掌虚。

二、腕肘臂与用笔

　　客观地说，书法到了明清时代，控笔方式都已经非常地完善了。古人对毛笔的操控体现在手指、手腕、小臂和大臂的协调配合上，而肘和腕的支撑则起到非

常大的作用。古人要求执笔时手需注意虚实，所谓"虚"，是指手心要虚空，主要是手掌心不要僵化，可以随着推拉而使空间不断变化，从而使毛笔可以更好地在平面和立体空间自由活动。所谓"实"，主要是手指要压在笔管上，靠三角形的几何支撑点来稳固，但不宜固定死，可以稍微挪动和推拉。

运笔的方法有三种：第一种是无支撑的悬腕（图2-6），整个手、腕、肘、臂都跟纸张等书写面有一定距离；第二种是提腕，手肘或者部分小臂以桌面等作为支点；第三种是枕腕（图2-7），即将手腕枕于物上，或者自己的另一只手背上。三种方法的不同，主要是从字的大小及节奏变化等考量。比如卫夫人说的写小字时（指楷书）宜靠手掌、手指运笔，这样范围较小。若写中字时，范围变大，宜用提腕的方法。若写大一些的字，或者是站立而书，当使用悬腕。

图2-6　执笔悬腕图

图2-7　执笔枕腕图

三、永远的未来式

　　图2-8、图2-9是中国抗日战争时期和土地革命战争时期老百姓写在土墙上的标语，两幅标语也许是有书法基础的人写的，但在当时的情境下，书写受到时间、任务、工具媒介等因素影响，我们可以把它理解成一种原初的书写状态。它不是书法，只是一种汉字的实用性书写，我们姑且把它叫作书写的初始状态吧。

图2-8　抗日标语图片

图2-9　红军标语图片

　　图2-10为"火"字的演变过程。"火"字属于象形文字，我们祖先把"火"看作具体的东西，从它的形状着手，先有图形，后进行抽象化，演变为篆书的"火"，再经过隶变演化为楷书的"火"。当它在下半部时，往往写作四点，如"然"字。

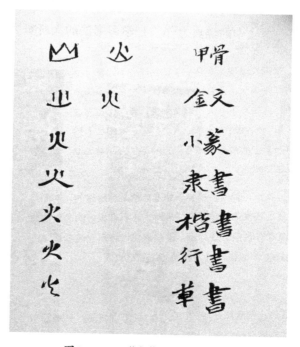

图2-10　"火"的演变过程

图2-11为书法字典中"火"字的一组篆体字，我们把它作为篆体"火"字的典范和依据。

图2-11　篆体"火"字集

图2-12、图2-13、图2-14、图2-15、图2-16分别是甲骨文、金文、篆书、隶书和行书，它们是书法中的经典之作，是学习书法的人所努力追寻的范式。

图2-12　甲骨文

图2-13　金文

图2-14　《散氏盘》（局部）

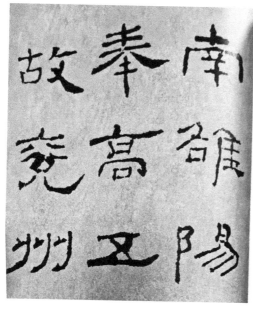

图2-15　《礼器碑》（局部）　　　　图2-16　王羲之《姨母帖》（局部）

　　毫无疑问，对于以上五张经典作品的学习要经过很长时间的临摹、训练和积累，才能进入建构、创作的阶段。这是一种从原初开始逐步到经典状态的过程，我们通常把没有进行系统学习书法前的那种自然状态叫作原初状态。我们练习书法，通过训练和长时间的积累之后，达到较高水平，这是一种从过去到未来的状态，也是不断自我修为、逐渐走向未来的过程，姑且就叫未来式吧！

四、走向未来

　　既然我们把法帖等古人的经典书法作品看作一种未来式（我们需要一个较长的学习过程才可能到达那个状态），那么我们临习古人的经典书法作品就是从原初状态开始向未来状态迈进。面对古人的书法作品，有经验的书家都知道我们首先需要一个取向。比如图2-17是原帖，图2-18、图2-19和图2-20是临写作品。

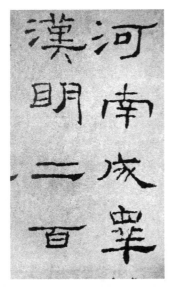

图2-17　《礼器碑》（局部）　图2-18　临《礼器碑》（局部）

图2-19　临《礼器碑》（局部）　图2-20　临《礼器碑》（局部）

对比原帖可以看出，图2-18是不考虑岁月侵蚀、运笔方式等干扰因素，只按运笔顺序接续地临写出来的。图2-19则是考虑了岁月侵蚀形成的线条残损。图2-20则是完全不模仿原帖临写，脱离了原貌。所列三种临写后的效果，是为了提醒我们临帖时要选择恰当的书写方式。大部分临写者会选择图2-18和图2-20这两种方式。关于临帖，后面还将进行具体讲解，这里需要注意的是：不论选择前面列出

的三种临写方法中的哪一种，在开始时就应当认定一种，然后沿着这种方式进行下去。

一个书家一生当中会有不同的阶段，阶段不同，书法的追求也不同。这里选取黄宾虹先生临写的金文和其篆书比较，让我们了解他临帖的过程和方法。

图2-21　黄宾虹临古金文

图2-22　黄宾虹临古金文

图2-23　黄宾虹临古金文

图2-24　黄宾虹大篆

图2-21、图2-22是黄宾虹早期临摹的古金文，图2-23是他中期书写的古金文，图2-24是黄宾虹年近九十岁时写的大篆，从纵向来看这是他从学书的原初状态一路走来的历程。黄宾虹年轻时感觉自己画画的线条有些单薄，他深知书画同源的道理，便从大篆、金文入手，每每早起在黄麻纸上练习，达二十年之久，最后不仅把书法的线条练得厚实而有韵味，也把国画练得平和而有生气。黄宾虹的

临习过程，实际上是一个书法家把通过临帖积累的书写技能，进行重新组织和创造的过程，也是追求和探索的过程，这也是一个从未来到未来再到未来的过程。图示如下：

临帖（未来）——→ 运用+创造——→ 经典（未来）

从模仿到未来，就是我们经过一段时间的练习，最后到达所追求的状态。我们经常临摹的法帖都是前人情感表达的轨迹。我们通过临帖逐步地达到书写的理想状态，其实就是一种未来的状态。

未来式还有一种存在方式，就是当我们独立创作作品时，运用所拥有的书法元素和技能，创造出具有审美意境和情感宣泄的书写方式，书法家就是通过个体的体验、体会进行创造性表现，从而完成书写从原初状态到未来式的这样一个过程。

第三章　记忆储存——临帖 I

　　书写是一种体验和创造性艺术，它强调书写者自身的体验。传承书法的途径是临帖，我们不能把碑帖看成僵死枯燥的东西，我们要体验它隐藏于内的生命脉搏，通过对它深层次多维度的解读，找出自己需要的东西，进行情感记忆的储藏。临帖应当从以下几个方面着手。

一、笔锋与用法

　　古人用笔一般只用三分，他们先将笔肚一分为二，再将一半到纸面之间部分三等分，贴纸面为一分，加一分为二分，再加一分为三分，如图3-1。用这三部分的任何距离的笔锋书写，就是所谓的"三分用笔"。超过三分则是因为书体要求不同、文字大小不同、个人书写风格不同而需要用到笔锋的其他部分，甚至笔锋根部。三分笔的使用取决于字的大小，小楷可用一分笔，比如文徵明的小楷和宋徽宗赵佶的"瘦金体"，中楷可用二分笔，比如智永和赵孟頫的楷书，大楷可用三分笔，比如颜真卿楷书等。

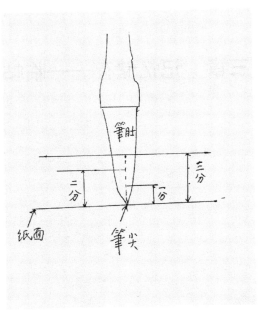

图3-1　三分笔示意图

　　古人用笔主要分中锋和侧锋两种，笔肚的构成主要由主毫和副锋组成（图3-2），纯一色的毫毛笔，比如羊毫、狼毫的核心部分是主毫，如果是兼毫，则中心部分是主毫，其他则是副毫。当毛笔垂直于纸面运笔时，主毫书写出来的线迹为中锋运笔，因为笔尖同纸面垂直，所以毛笔居中运行，在匀速的状态下写出来的线条是圆润饱满的，运笔时用力，笔墨则会达到入木三分的效果。反之，笔锋同纸面在倾斜的角度下运行，笔尖之外的副毫运笔也叫侧锋运笔。侧锋是笔尖侧向一方，或左或右，或上或下，侧角大一些则是大侧锋，小一些则为小侧锋，书写出来的线条有一面会出现毛糙的效果，如图3-3、图3-4。

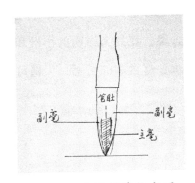

图3-2　毛笔笔锋构成图

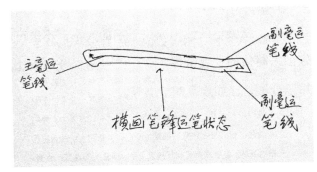

图3-3　横画笔锋运笔状态

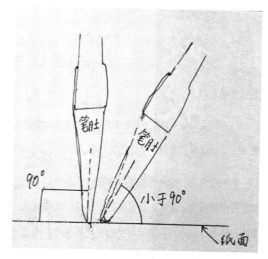

图3-4　中锋、侧锋示意图

二、古人临帖法

古人学书，大都从摹帖开始，有以下三种办法。第一是摹帖，即在字帖上覆一层不渗墨的薄纸，然后依字摹写。

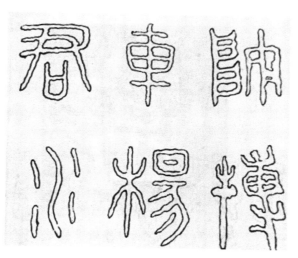

图3-5　石鼓文勾勒稿（局部）

第二是双钩法，指在勾勒好的空心字上填墨，类似于描红（图3-5）。笔者三十年前临郑文公碑时使用了复印技术，那时复印机刚出来，朋友单位正好有一台，于是请他帮忙复印，然后在复印稿上填墨，如图3-6。

图3-6 《郑文公碑》拓本（左）和柳江南临稿（右）

第三是按方格进行临写（图3-7）。方法是把字帖用透明格覆盖上，然后用同样方格的练字纸进行临写。

图3-7 楷书"当"字格（局部）

姜夔在《续书谱》中说："临书易失古人位置，而多得古人笔意；摹书易得古人位置，而多失古人笔意。临书易进，摹书易忘，经意与不经意也。"意思是说临写容易失去古人字形结构，但能得到古人的笔意；摹写容易得到古人的字形结构，但会失去古人的笔意。临写容易进步，摹写容易遗忘，这是经意与不经意

的区别。临写时是对着字帖边看边写，而摹写时则多留意外形轮廓。需要注意的是，填墨时须使墨不晕于线外，或在墨线内填墨，这样就和原来的肥瘦一样了。古人认为，勾勒字帖时最好还是勾得比原迹略瘦些。

三、用笔基本方法

起笔：开始书写时笔尖抵纸的状态，图3-8中所标1、4是直接下笔，叫顺锋起笔；而2、3则是欲右先左，欲下先上，叫回锋起笔。回锋起笔主要有纸上完成和空中完成两种方式，空中完成要掌握好时间长短和笔尖与纸的距离两个方面的问题，如果行笔迅捷，可以距离高一点，行笔慢，则可以把笔放低。

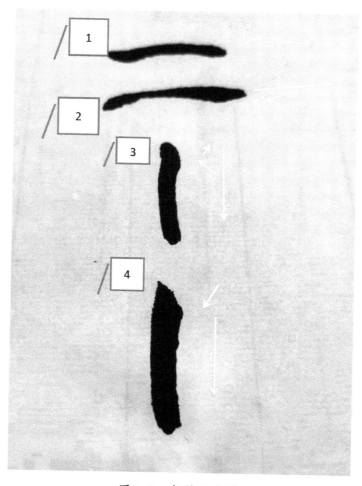

图3-8 起笔示意图

收笔：图3-9为行笔结束时的笔尖状态。图中1、5所示行笔快要结束时回腕或者下按，然后收笔；3、4所示在行笔即将结束时再直接沿原路径回行运笔，或者停顿片刻后回一下笔锋；2所示行笔即将结束时稍作停顿抛笔，即存锋后向原行笔方向抛出去。6所示为中锋直接轻收，直到笔尽意尽，实乃尖收，撇、钩等的收笔也是尖收。

图3-9　收笔示意图

运笔：古人的运笔方法主要是中锋运笔和侧锋运笔，图3—10中1所示为中锋运笔，是在平稳状态下的恒速运笔，2则是笔锋在侧角（大约75度角）情况下的行笔，这种状态下写出来的线条会在一侧出现毛边效果。

图3-10　运笔示意图

转折：如图3-11，标注了笔锋转折的几种情况。甲提供了三种转折方式：第一种是圆转，在转的时候笔锋几乎没有提按，只是做转腕式的圆转，从线条的效果可以看出，是在匀速的状态下完成的；第二种是在提按的状态下进行的转折，即运笔时边提按边转，它不是匀速的，为了完成转的过程，宜慢速进行；第三种是在断笔状态下完成的，在前一运笔的基础上直接提笔断开，再写下一笔，这种转折用的是"搭接"一样的笔法。

而乙跟甲几乎是相左的运笔方式，第1种的转折是以匀速平稳的方式完成圆转的；第2种在转折的时候进行了提按，或者顿挫，因为提按，速度需要调整。第3种是直接断开，而后再连接完成一个笔画。

丙则是在甲、乙的基础上，再进行一个连续性的转折，古时称之为"使"，这种笔法在隶书和草书中应用较多。

丁是草书笔法中的连续转法，第1种是顺时针转法，第2种是逆时针转法，古时称之为"转"。

丙和丁连起来行笔书写时，古人称之为"使转"。

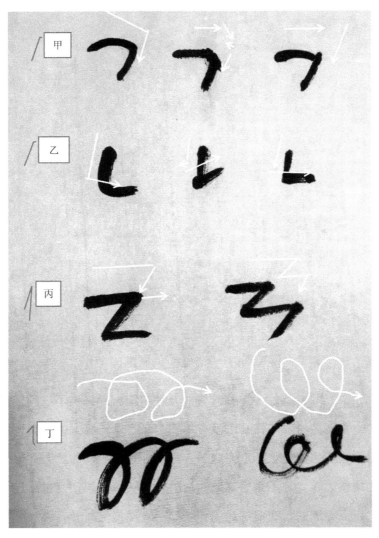

图3-11　转折运笔示意图

四、条理准备

不管有没有临习过法帖，临帖前首先应当想想自己先从哪种书体着手比较好。有人说习书应当从篆书入手，有人说从楷手入手，其实到底从哪种书体入手还要看个人喜好。有没有老师指导，有没有临帖经验，书写水准如何，这些问题都很重要。同时，应当注意这样几个问题：

一是选取经典法帖。初学者应当选笔法简单些的，不要选那些个性太强、笔法章法太奇巧之法帖，比如《曹全碑》（图3-12）。

图3-12　《曹全碑》（局部）

其笔画以中锋用笔为主，点画、横波、波挑、波磔等几近完美，是汉隶成熟时期的作品，达到了书法很高的境界。

又比如《怀仁集王羲之书圣教序》，王羲之被称为"书圣"，有法帖手札等摹本传世，怀仁为"王系"传人，其书法功力精深，虽是集字成碑，但能让所集字各尽其势、相互呼应，完美地再现了王羲之书法的艺术神韵。（图3-13）

图3-13　《怀仁集王羲之书圣教序》（局部）

二是了解所选法帖的历史定位。很多习书者不知道自己临习的法帖在书法的历史长河中处于什么位置，这可是书写者，特别是那些欲往书法的更高目标迈进的人要明白的问题。比如篆书，它有大篆、小篆之分，就篆书的完善程度来看，西周早期和晚期是有区别的，就性情而言，大篆与小篆各有不同。

大盂鼎金文记载了西周初年周康王对贵族盂的训诰。其书法体势取长势，布局排列严谨，线条质朴平实，用笔方圆兼备、端严凝重，是西周早期金文书法的代表作。（图3-14）

图　3-14　大盂鼎铭文（局部）

又如《秦峄山碑》（图3-15），颂扬了秦始皇统一六国，建立中央集权制封
建国家的功绩，以及李斯随同秦二世出巡上书刻诏之事。此碑为小篆名作，线条
简纯，珠圆玉润。结字对称均衡，取纵势，整体井然。

图3-15 《秦峄山碑》（局部）

　　再如《玄秘塔碑》（图3-16），此碑为唐楷成熟期作品，被称为柳公权书法创作生涯中的一座里程碑。其结体紧密、章法森严、楷则齐备、刚性十足，虽整齐划一，笔画粗细又变化多端，历来被当作初学书法者的正宗范本。

图3-16　《玄秘塔碑》（局部）

　　还有孙过庭《书谱》（图3-17），因孙过庭专习王羲之草书，笔法精熟，《书谱》字数较多，草书笔法规范，因是墨迹本，可见运笔为中锋、侧锋并用，笔法清楚。所写内容是自己熟识的，因而心手双畅、物境两忘。

图3-17 《书谱》（局部）

三是了解所选法帖与同书体普遍特征以及个性差异。学习书法，要临习各体法帖，不少习书者忽略了所临书体的普遍特征。如要临习《曹全碑》，要先知晓隶书的普遍特点：字形扁方，左右舒展；笔画蚕头燕尾，方笔行笔；化圆为直，化连为断；变画为点，粗细分明。了解了这些普遍特点，我们在临帖时就能有意识去对比和强化《曹全碑》的横向取势，即收缩纵向笔势而强化横向舒展，而"起笔蚕头""收笔燕尾"却并没有其他碑帖明显，参见图3-18。

图3-18　隶书"收"字比较

又如楷书《宣示表》（图3-19），为著名小楷法帖，传为钟繇所作，一般认为是根据王羲之临本摹刻。楷书有个分界，即唐楷之前的楷书为初期楷书，其特点是仍保留隶意笔法，结体略宽，横画长而直画短，转折处少提按，多采用断笔转法。此帖字体宽博而多扁方，无论是笔法还是结体，都显示出魏晋时代的楷书走向成熟。

图3-19　《宣示表》（局部）

再如赵孟頫小楷《洛神赋》（图3-20），为其66岁所作，此时他已是人书俱老，与一般楷书比，此作笔力瘦劲、筋骨全出，结体疏朗、厚重清俊，稳健而见淳华。

图3-20　《洛神赋》（局部）

五、笔法之奥

唐韩方明《授笔要说》中说到了书法笔法及其传承。书家都知道笔法"千古不易",中国书法用笔的核心是王羲之笔法。我们执笔临写时应当知道基本的笔法。

那么,什么是笔法?古人认为笔法是执笔和笔锋的运动轨迹。

图3-21 唐摹本《兰亭序》(局部)

王羲之《兰亭序》为行书书法,图3-21为唐摹本。众所周知,楷书有"永"字八法,我们可以从上图第一个"永"字进行分析(图3-22)。

图3-22　唐摹本《兰亭序》（局部）

图3-23标注了"点"的笔锋情况，我们先来看笔锋方向，这是我们读帖时要注意的一个问题。笔锋的方向往往和实际落纸后的效果是不一样的，我们可以看到图中三个笔锋的方向和实际的书写轨迹的差异，图中分别标出了古人总结的笔法中的一、二、三面锋的写法。

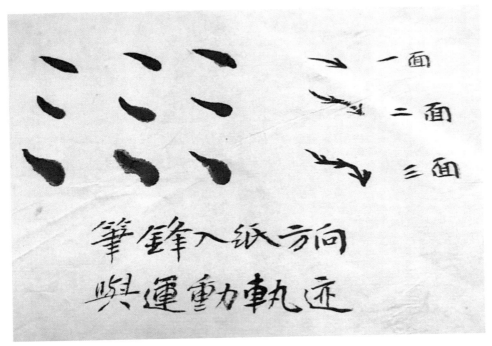

图3-23　点的笔锋示意图

所谓一面锋是指笔锋一面着纸下笔；二面锋则指从另一个方向下笔着纸，然后快速转锋变成两个面着纸；三面锋是指在二面锋的基础上再进行一次快速转锋。

图3-24　"永"字八法示意图

　　我们应当结合笔锋运行方向和笔法去临写《兰亭序》帖中的"永"字，尤其要注意"永"字的点，它是个三面锋的"点"。其他笔画我们只要根据图3-24所示意的笔法去练习就可以了。

六、临写时注意事项

　　临帖是个慢与细的活计，我们在临写时应当注意以下几点：

　　一是准备工作要充分。笔、纸、墨等要备好，不要着急去临写。墨水分太多或者太浓、毛笔锋太长或者太短、握笔太上或者太下、过早悬腕、不知纸性就用生宣等，这些都是临帖时容易出现的问题，应当注意。

　　二是临写不宜太性急，为了赶速度。一气写了几十张，没有几张是按笔法来的，即便按照了笔法去写，线条的质量也很差，没有注意中锋运笔，线条像面条和枯树枝一样无力。

　　三是重复补笔。初临帖难免笔锋有不到位的地方，临写时一定要记住不要过多地为接近原帖的字而去反复补笔，不到位的笔画可以在下一个字的临写中改正。

四是像与不像的问题。客观地讲，临帖应该越像越好。但是背临和意临可以不必追求像，我们必须认识到背临和意临实际上更接近创作，不是普通的临帖，而是个性临帖，个性临帖是进入创作的初始阶段。我们为了让自己临得更像一些，可以借助田字格、九宫格或透明纸临写，这对笔画的定位和字的间架结构的掌握是非常有帮助的。

第四章 记忆储存——临帖 Ⅱ

　　有人说书法艺术是线条的艺术，虽然解读的角度不同，但也说出了对书法的直观感觉。有一个外国朋友对我说，中国书法就是线！线！线！我认为他们说的有些道理。那么现代视觉中的线同传统书法的线条有什么样的联系？我们应当怎样看待？从临帖开始我们怎么来考量？

　　线条是中国画和书法，甚至建筑、雕塑等艺术的基本元素。

　　图4-1是仰韶时期的鹳鱼石斧彩陶缸，从我们祖先绘在该陶缸上的图案可以看出，那个时期人们造型已经倾向线条化了，直线、弧线，点圆润、结实而有张力，并且呈现了平和的美感。图4-2、图4-3、图4-4、图4-5表明了造型符号在商周时期从图形逐渐走向线条，文字也向线条化、小篆化演变。图4-6则是文字隶变后，弧形线条朝直线线条演变，并有了波挑的美感。

图4-1　仰韶文化·鹳鱼石斧彩陶缸
（巩启明：《仰韶文化》，文物出版社）

图4-2 青铜器刻纹

图4-3 西周早期族符

图4-4 大篆金文图片

图4-5 砖刻篆字

图4-6 简书文字图片

一、线条及种类

　　线条由无线的点组成，从一点出发可以构成直线，点向两端无限延伸，可以构成射线，两端固定，则构成线段，书法上的横、竖都是由线段构成。参见图4-7，甲、丁两字中的横和竖。

甲

乙

丙

丁

图4-7　《礼器碑》文字

临写隶书时要根据法帖书写特点，并结合隶书的普遍特点去理解和练习。隶书中的横画是没有平行线的，因此在临写时要准确观察间距，遇到交叉线时要小心起笔。

图4-8　吴昌硕临石鼓文

弧线是圆弧的一部分，其方向上、下、左、右皆可，书法的上弧线、下弧线，勾或者努（左弧线或右弧线）也是如此。图4-8提供了两种法帖，一为吴昌硕临《石鼓文》，为小篆线条；一为勾勒本。可见字里的直线、弧线。勾勒本的描摹要用篆书笔法，比如起笔藏锋、收笔回锋或者挫锋，弧线则要平衡，保持中锋行笔。

线条相互交叉，便构成了线的不同长度、宽度、方向和角度的变化。水平线往往给人宁静、稳定和放松的感觉；斜线相对来说更有活力，能从对角穿越空间；向上弯的大曲线呈振奋向上的态势；波浪线则隐喻延伸和情绪跌宕；交叉线则可以呈现出稳固之感；曲线则体现了幽默和情趣。

二、骨肉筋节

项穆在《书法雅言》中说："若专尚清劲，偏乎瘦矣。瘦则骨气易劲，而体态多瘠。独工丰艳，偏乎肥矣，肥则体态常妍，而骨气每弱。"

书法中什么是字的骨，什么是字中的肉？

上一章说过，当我们中锋行笔时，毛笔中间的主毫所书写出来的线条是字的骨架，而副毫同时书写出来的附着在骨架外层的线条，形象地说是线条的肉。唐太宗在《指意》中说："以心毫为筋骨，心若不坚，则字无劲健也；以副毛为皮肤，副若不圆，则字无温润也。"

宋徽宗赵佶的《秾芳诗帖》（图4-9），乃是宋代传世书法作品当中的"国宝级书法"，现在藏于台北故宫博物院。

图4-9　宋徽宗赵佶《秾芳诗帖》（局部）

我们都知道宋徽宗书法的特点，四十岁那年他写下的《秾芳诗帖》，成为他一生当中"瘦金体"的代表作，后人也称其为"鹤骨体"，是因为线条有瘦硬峭拔的美感，这些线条实际上都是骨线。

元代书论家陈绎曾在《翰林要诀》中说："字之筋，笔锋是也。断处藏之，连处度之。藏者首尾蹲抢是也；度者空中打势，飞度笔意也。"这里字的"筋"指的是什么呢？俗话说"打断骨头连着筋"，筋是藏在骨肉间的，即使骨头断了筋还连着。

如图4-10，陈绎曾认为的"筋"指的是笔锋的运行轨迹，古人还把它叫作大圈。

东汉蔡邕在《九势》中说："转笔，左旋右顾，无使筋节孤露"，那么这里说的筋节同筋是不是一回事？如果不是，那么什么是筋节？

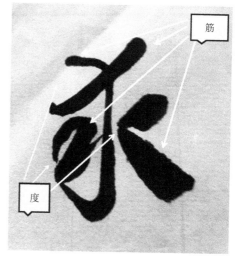

图4-10　筋、度示意

如图4-11，箭头所指的位置就是筋节，这是笔锋调整的时候出现的轨迹点。筋节的名称很早就出现了，也叫节，古人又称小圈。

图4-11　筋节示意

三、拆分与组合

许慎的《说文解字》对9353个字形进行分析解说，归纳出540个部，同部的第一个字为部首。2002年，王宁所创汉字构形的术语体系中把组构合体字的部件叫"构件"，即构字部件，拆开来能够独立成字的构件叫"成字构件"，不能独立成字的叫"非字构件"。在临帖中我们需要对碑帖中的字进行拆分，把一个字拆分出不同的构件，然后分步临写，各构件临写好了，再进行组合，恢复原来的整字。如图4-12，分别就篆、楷、行、隶、草五体的"宝""梨""披""厥""察"五字进行拆分，我们可以按照图中的方法和步骤，对字帖中的文字进行拆分，先分开临摹拆分的构件，掌握后再组合临写整个字。

图4-12　五体字拆分示意图

图4-13　字的构件组合示意图

图4-13为智永真书《千字文》里"藉""毁""豈（岂）"的构件合成步骤，需要注意的是，我们在进行拆分和合成的时候，不要把这些构件机械地当成汉字的偏旁部首临写。组合的时候不要太去注意构件的位置，因为书法中的每个构件的位置是由书家的审美来判断的。

四、"筋、骨、肉"的完善

临帖中锋用笔，如图4-14，甲是帖中草书字，乙和丙则是用中锋临写出的字，字的边缘效果与中锋用笔有关。

图4-14　中锋临写的"筋、骨、肉"质感示意图

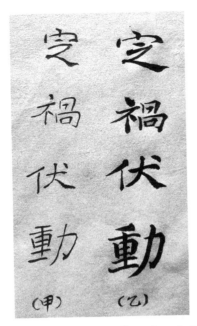

图4-15 中锋、侧锋运笔示意图

如图4-15，"甲"所示是字的骨线，即古人说的"筋"，它是由中锋写出，我们临帖的时候按方法步骤用中锋进行临写，同图中"甲"所示的字样，在此基础上再加上侧锋临写，临出"乙"所示的"有肉"的字。

古人还有笔画中"血"和"肌肤"的说法，如图4-16中1和2所示的"工""文"，因为墨的浓淡不一，从而神采不同，这就是古人说的"气血"不一样。图中3所示则是古人说的线条的"肌肤"，黄宾虹先生用笔不太顾及锋的整齐，墨中含"渣"，书写出的线条两侧出现毛边，就像不修边幅的乡野村夫。

图4-16 黄宾虹大篆

五、推荐碑帖

不管临习哪种书体，我们首先应当精心挑选一两本适合自己的碑帖。挑选时应当把握以下几个标准：首先是墨迹本。与碑帖和摹帖、拓帖比，墨迹本笔画更清晰。因为勾描、刻制过程，或者风雨的剥蚀，都会对原始书写的笔锋、飞白、墨色造成损伤。

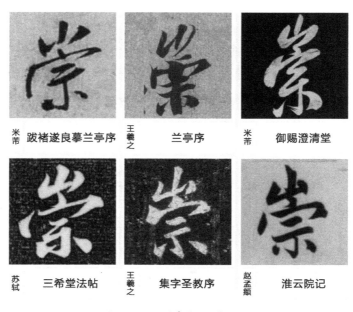

图4-17 "崇"行书图示

图4-17是王羲之、苏轼、米芾、赵孟頫的行书"崇"的不同写法，如果把其余三位的书写同王羲之的书写进行对比，我们可以发现他们所写的"崇"字都是对王羲之《兰亭序》"崇"字的误写，所以临帖时选择帖的版本非常重要。

在选墨迹本时，我们可以选取如下字帖：

行书：王羲之《兰亭序》，故宫博物院藏冯承素摹神龙本；《快雪时晴帖》，三希堂帖；《丧乱帖》，现藏日本。以及褚遂良《阴符经》、王献之《鸭头丸帖》、颜真卿《祭侄文稿》、柳公权《兰亭诗帖》和《蒙诏帖》、苏轼《黄州寒食诗帖》。

草书：孙过庭《书谱》、智永《草书千字文》、张旭《古诗四帖》、黄庭坚《李白忆旧游》、皇象《急就章》。

楷书：褚遂良《阴符经》《雁塔圣教序》、颜真卿《自书告身帖》《敦煌写经精选》。

隶书：《秦汉简帛名品》《汉简精选》和《楚简精选》。

其次是碑中选优。隶书、金文，尤其那些夹有飞白笔迹的草书碑本，我们在选其作为范本时一定要选刻工精细、保持完好、剥蚀较小、放大高清的范本。以下碑帖可供选择：《甲骨文名品选》《散氏盘》《大盂鼎》《毛公鼎》《秦诏版》《峄山碑》《袁安碑》《石鼓文》《张迁碑》《乙瑛碑》《礼器碑》《曹全碑》《龙门四品》《张猛龙碑》《郑文公碑》《欧阳询九成宫礼醴泉铭》《颜真卿勤礼碑》《颜真卿多宝塔碑》《柳公权玄秘塔碑》《褚遂良雁塔圣教序》等。

再次是要重视实物图片。一些有条件的学书者在博物馆等处能近睹书法碑帖，并用照相设备拍下高清图片，我们可以借助这些图片反复对照临习，收效会更佳。

六、注意事项

图4-18　杜牧书《张好好诗》（局部）

一是横线要平实。线条平实，必须运笔平稳，同时要下力压笔。临习时不一定要按"三分用笔"的要求来控制毛笔，因为没有经验或在不熟练的情况下，"三分用笔"的要求实现起来是比较困难的。

图4-18为杜牧书《张好好诗》帖墨迹，从中我们可以看出楷、行、草三种字集中在一起，杜牧尽管不是唐朝一流的大书家，但他的字从起笔到收笔几乎都是中锋用笔，其笔画平实圆润，一般书家实难为之。

二是弧线一定要有节点，节点分

为明节点和暗节点，节点让弧线更有力度，因此临写时要注意分析法帖中字的明节点和暗节点，着力临习节点处。

图4-19仍然为杜牧书《张好好诗》帖，作品中无论是竖线还是横线，都刚劲内敛、骨力十足。即便是草书"楼"字，虽然是枯笔，但其骨与筋仍在。另外字的暗节点不少，如"谢"的"言"与"寸"的转折，都藏着暗节点。

三是临帖纸张的选择。如果条件允许可以选择宣纸，如果条件不是太

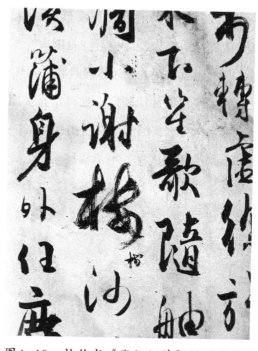

图4-19　杜牧书《张好好诗》帖（局部）

好，选一些粗纤维的纸也可以。新华书店和书画文具店都有学生用的临帖纸，经济实惠。

笔者现在临帖用的是毛边纸，它有手工与机制两种，如图4-20。临习草、篆、隶书时，如果是稍大点的字，手工毛边纸是比较好的。其优点是纤维粗、拉力大，书写时可增大笔与纸的摩擦。如果是写楷书和行书，则可用机制毛边纸，其纤维细一些，笔与纸间摩擦力小，边缘不是太毛糙，利于行笔。手工毛边纸不仅适合书画练习，甚至可用于正式作品的创作。

书画文具商店有一种打好了米字格的临帖纸，有普通白纸的，也有毛边纸的，我们可以根据自己的需要选择，如图4-21。

图4-20　手工毛边纸

图4-21　毛边方格纸

早期我练字的时候用过废报纸，虽然上面有油墨，但其吸水性比较好，可以同机制毛边纸相媲美。有些报纸太光滑，不建议用，如果吸水性不好，就不吃墨，非常影响书写的效果，而且容易写坏自己的手性。

如果经济条件比较好，也可以直接用宣纸，但要注意最好用熟宣，或者半熟宣，不宜用生宣，因为生宣吸水性较强，不好控制笔，浓墨也不易写得动。

四是毛笔的选择。毛笔按照笔毛软硬程度的不同，大致可以分为三类：一类为软性笔，比如羊毫、鸡毫等；第二类为硬性笔，比如紫毫（兔毫）、狼毫、鼠毫等；第三类为半软半硬的笔，即兼毫，现在的兼毫，大多都用化纤产品替代，见图4-22。

图4-22　毛笔

我们选笔时，应当按照字帖中字的大小来选，基础不好的学书者，尤其是临写隶书时，应当先选硬一点的笔。写篆书，可以选笔毫短点的羊毫。如果临写手札，应当选紫毫或狼毫。现在的书家，一般都用兼毫。

第五章　记忆储存——临帖Ⅲ

法帖中的每个字之间，或者是单个字的笔画之间，不是每一笔都是独立、重新起笔书写的，那么，它们之间是怎样连接的？这是我们需要弄清的问题。

一、笔顺

什么是笔顺？顾名思义是汉字书写时的笔画次序，如图5-1褚遂良《阴符经》中"贼"的写法，正常顺序是先写"貝（贝）"，次写"十"，再写"戈"。

客观上讲，绝大部分碑帖的临写是按照汉字的偏旁部首和字的构成来书写的，但篆、隶、楷、行、草诸体在书写的时候形成了一些约定俗成的规矩和规则。这是书法艺术同汉字实用性书写的区别。

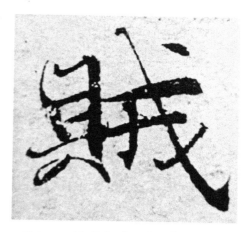

图5-1　褚遂良《阴符经》（局部）

如图5-2，褚遂良《阴符经》中"爰"的写法，按照汉字的书写笔画顺序，撇画之后为从左至右的三点，但此帖的书写顺序显然是先写后两点（图中1所指），然后"三面锋"用笔，再回锋横画，接下来再写"友"字。我们在临写碑

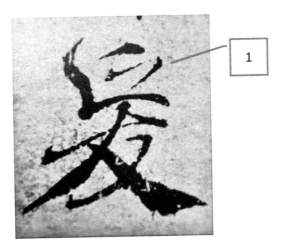

图5-2 褚遂良《阴符经》（局部）

帖时要仔细观察它们的笔顺关系。

又如图5-3中的"丹"，这是张旭《古诗四帖》中的草书写法，显然是先写点的（图中1所指），但按照书写顺序，点应当是第三笔，而在这里，为了草书线条的流畅和书写的节奏，则先写第三点，然后写第一、二笔，转而进入下一个文字的书写。

图5-3 张旭《古诗四帖》（局部）

图5-4为杨凝式的《神仙起居法帖》中的"冬、残"二字，"残"的书写承接在"冬"字的最后一点完成后（图中1所指），笔锋直接写在"戈"的横上，写完两个"戈"后再去写"歹"部（图中2所指）。

图5-4　杨凝式《神仙起居法帖》（局部）

二、篆隶的连接

书法的笔画是靠线条连接的，分为实连和虚连。实连：顾名思义就是笔画与笔画之间用线连着，多见于行草书；虚连：是笔画与笔画之间不连，但意相连，有顾盼之态，多见于篆隶、楷书，行草中也有表现。但在具体的实践中，由于字体不同，连接的方法也不相同。这是由不同字体的特性所决定的，篆、隶用的是裹笔法，楷体用的是顿笔法，行草可以用顿笔法，也可用裹笔法。这说明楷书也可用裹笔法，但篆、隶不可用顿笔法。书法的连接从形式上可分上连接、下连接、左连接、右连接；从字体上连接可分为篆、隶的连接，楷书的连接，行草的连接；从力学上可分为轻连接、重连接，两种连接交替进行，从重到轻、从轻到重。

篆、隶的书写几乎是在一个平面上进行，手腕和笔锋都较平稳，无需提按，其连接主要体现于断笔和换锋，如图5-5。

图5-5　《袁安碑》（局部）

图5-6　《袁安碑》字例

图5-7　《袁安碑》字例

图5-8　《袁安碑》字例

图5-6中，1所示的连接就是断笔的方式，第一笔完成后在空中完成回锋，即在笔尖将触到纸面前完成回锋，然后入锋行笔。图5-7中，1是左上弧，起笔藏锋，收笔回锋；2的写法同左上弧一样；3是接笔，收笔回锋；4是两头接笔。图5-8中，1是起收藏锋回锋；2做圆弧书写，如果转动困难，可以在弧线中断处做接笔处理；3、4为左下弧书写，起笔藏锋，收笔回锋。

图5-9《张迁碑》为隶书。图5-10中，1与2间是横之后的转折，要注意隶书是"笔笔断"，因此横、竖要分明，但也不要每笔都按照隶书的横、竖、撇、捺来写，这样的连接在单字中的笔画不能一概而为之。我们可以看出单字"夷"中，两个转折是不同的，一为断笔，一为转接。图5-10和图5-11中，捺画也是有区别的。

图5-9　《张迁碑》（局部）

图5-10　《张迁碑》字例

图5-11　《张迁碑》字例

三、楷书的连接

楷书的行笔特点是不在一个平面上运笔，起笔存在下压或者下顿，收笔则是顿笔回腕，转折存在下按、调锋等，其连接存在控笔、轻提、慢按等处理手法。

图5-12为颜真卿的《勤礼碑》，图中1是通过提按、下压而进行横笔与竖笔的连接；2是通过直接提笔、起笔、下压蹲锋而收笔的。

图5-12　颜真卿《勤礼碑》字例

图5-13　颜真卿《勤礼碑》字例

如图5-13中，1、2是竖提和撇提的连接，在完成竖和撇时提笔向左，然后回锋再书写"提"的。我们可能会认为，2是直接起笔的，但它的起笔是在空中取势，或者笔锋抵纸前完成了回锋过程，然后再进行下一笔的行笔。

图5-14　颜真卿《勤礼碑》字例

图5-14为颜真卿《勤礼碑》中的"家"，这个字存在两种断接的方法，图中1、2的断接是同第一笔和第二笔抵近连接的，虽然是重新起笔，但中间几乎没有缝隙，因而连接时要非常小心地下笔和收笔，不然就成了直接连笔了；3是一种断笔连接，它的撇和捺中间是有距离的断开，上一笔是收笔不回锋，而下一笔也是不藏锋的起笔，因此在临写的时候要细心，收笔入笔都要轻起轻入。

四、行书连接

行书的连接主要有两类，一类是像篆、隶式的连接，几乎是在一个平面上的点画、线条的连接书写，如图5-15。

图5-15　王羲之《十一（姨母）帖》字例

图5-15中1、2所示都是实连，在一个平面上运笔，1在点或者短撇的基础上提笔回锋写横一笔；2在收笔时直接回腕写勾；3本没有这一笔的连接，与楷书比多出来的回锋连带，连带也是在一个平面上回勒。

图中4所示则是一种虚连，与楷书的"不"相比，这个"点"没有同竖画进行连接，而是断开了，然后进行独立性书写，收笔时仍然做了回带。

行书的另一类连接是类似楷书的连接，即笔画的提按起伏变化，少数字有牵带连接。如图5-16王徽之《二日（新月）帖》。

图5-16　王徽之《二日（新月）帖》字例

王徽之是同王羲之一样的行书书写样式，但与王羲之不同的是他的行书笔法几乎具备楷书连接方式的行书笔法。图中1为下笔三面锋，与第一笔存在调锋、下压等楷书连接方法；2是断笔实连法，同楷法连接相同；3则是在横笔上提的基础上行压用笔，并进行调锋；4的两点连接是楷书点法连接，存在下压、回锋、蹲锋等楷书用笔方法。

五、草书连接

草书的连接要注意简单连接和连续连接的差异，比如图5-17为孙过庭《书谱》中"质""使"的书写，这是草书真草的连接，单字之间、点与点之间为实连，而这种实连是"游丝式"的连接。点画间也采用实连，用的是使转笔法。字与字间采用断连的方法，都是顺笔起、收，如图中1、2、3所示。

图5-17　孙过庭《书谱》字例

如图5-18，王羲之《初月帖》中"初"的一撇和"月"的一撇就是一笔完成的，这是一种简单的字与字之间的连接。

图5-19为王献之《廿九日帖》中"献之再拜"四个字的连写，相互连接的这一笔有轻重变化，其连接方式为实连。

图5-18　王羲之《初月帖》字例

图5-19　王献之《廿九日帖》字例

如图5-20，左为怀素《自叙帖》（局部），右为张旭《古诗四帖》（局部），实乃草书的连续连接。其特点是点画之间、字与字之间没有停顿，即便停顿，其笔锋仍是顺势而下，不间断地书写连接，有虚有实、虚实相生，大大丰富了行草的连接。

图5-20　怀素《自叙帖》（左）、张旭《古诗四帖》（右）示例

不管是哪种连接，我们都要注意：

一是对"连接"的临写，应当先易后难。比如应当先临写篆、隶的连接，即平面性书写的连接，后临写楷书的连接，即提按等的连接。

二是行书、草书的连接，特别是连续性的连接应注意手腕和大臂的挥动与控制。

三是连续性的连接，临写时应当分步实施，注意使转的弧度，即线条筋节的存在，先让笔锋临写节点要到位，再由慢转快，只有这样，连续性的连接才能赋予线条筋节和张力，同时富有变化。

六、体会用笔控制

包世臣《艺舟双楫》中记载了两则故事，说的是包世臣初识伊秉绶时，便问伊秉绶刘墉的操笔方法。伊秉绶回答说："吾师授法曰：指不死则画不活。其法置管于大指、食指、中指之尖，略以爪佐管外，使大指与食指作圆圈，即古'龙睛之法也。'"（图5-22）尔后，包世臣还咨询了刘墉的门人周，周告诉包世臣说刘墉对客写字时，执笔用"龙睛法"，笔管不动；而在家里写字，不论大小，都是转管疾书，笔管随着指头前后左右，旋转飞动，仿佛狮子滚绣球那样，转动得快时，甚至笔管会从手里掉落。

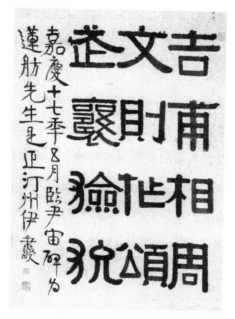

图5-21　伊秉绶隶书

图5-22为何绍基悬腕回腕的操笔方法示意图，这实在是一种比较难学的操笔方法。启功谈握笔时说这种方法会把手练成"猪蹄子"，有人更批评何绍基这样执笔是"魔道"。他的孙子何维朴在《衡方碑》跋尾里说："咸丰戊午，先大父年六十，在济南泺源书院，始专习八分

图5-22　何绍基回腕示意图

书，东京诸碑（汉碑）次第临写，自立课程。庚申归湘，主讲城南，隶课仍无间断。"从六十岁起学八分书，至同治十二年（1873）七十五岁去世。这样一种操笔方式，需要长时期的勤学苦练，确非常人所能及。

相传米芾有一次被宋徽宗赵佶问及对本朝几位著名书家的评价，并问他如何写字，米芾回答说蔡京不懂笔法，蔡卞（蔡京之弟）懂得笔法而笔下少风趣，沈辽（《梦溪笔谈》作者沈括之族侄）是排字，黄庭坚是描字，苏轼是画字，他自己是刷字。如何刷字？有人说是像油漆工那样不断地翻折，有人说就是随手涂抹。思量一下，可以说是笔无定法，随意为之，但绝不相同。

古人早期是席地而坐书写，由于没有依托，自然要悬腕，手臂就可以自然回转。如今我们坐在桌台之后，腕有依托，肘对书写就有了支撑作用。我们在临碑帖时确实要细心体会手腕和手臂是如何控制毛笔而写出线条的，并进行持久练习，以达到熟练运用的程度。

一是要根据碑帖原字的大小，来选择毛笔的大小。《说文》曰："简，牒也，从竹间声。"牍，从片，片是剖开的木。《说文》曰："判木也，从半木，凡片之属皆从片。"所以，竹质的被称为"竹简"，木质的被称为"木牍"。古人写篆书和隶书于竹简和木牍上，使用的毛笔笔毫并不长，羊毫还没有广泛地出现和应用，书写主要还是用手指和手腕，见图5-23。

图5-24为王羲之《平安帖》，高24.7厘米，为摹本。从笔画的弹性和神采可以看出毛笔之精良，以及书家手指和手掌完美绝妙的配合。

图5-23　居延汉简　　　图5-24　王羲之《平安帖》（局部）

二是大型碑文的临习需要调动全身进行体验。我曾碰到两位学生用寸毫临习《石门颂》和《中兴颂》，这让我有些无奈。这不是说不能用小笔写大字，而是说两位同学对自己怎么去学习临写大字，以及大字与小字的笔法差别没有正确的认知。我曾看过吴昌硕的后人用短锋临写石鼓文，我认为这大概是他们的家传祖法吧。

图5-25　《开通褒斜道摩崖刻石》（局部）

《开通褒斜道摩崖刻石》（图5-25）与《石门颂》《陠阁颂》《西狭颂》为汉代著名摩崖刻石，书法刻于摩崖之上，其中尤以《开通褒斜道摩崖刻石》最为高古。清翁方纲说："至字画古劲，因石之势纵横长斜，纯以天机行之，此实未加波法之汉隶也。"这么大的字如用小笔去临习，再加上又对这样的古碑没有进行很好的研究，临帖效果想必不会太好。

其实临习《开通褒斜道摩崖刻石》和《石门颂》笔画并不难，它是接续篆书笔画比较好的碑帖之一，建议临习时动大臂并调动全身进行控笔临习，通过这样的过程去体会运笔过程和大字所用笔法同小字的区别，并记住临写大字时的整体运动过程，为日后书写大字积累经验。

康有为在《广艺舟双楫》中对大字榜书如何操笔有一段操作性很强的话，其云："榜书操笔，亦与小字异。韩方明所谓'摄笔以五指垂下，捻笔作书'，盖伸臂代管，易于运用故也。方明又有握笔之法，捻拳握管于掌中。其法起于诸葛诞，后王僧虔用之，此殆施于尺字者邪？

"作榜书笔毫当选极长至二寸外，软美如意者，方能适用。纸必当用泾县。

他书笔略不佳尚可勉强，惟榜书极难，真所谓非精笔佳纸晴天爽气，不能为书，盖又过于小楷也。

"字过数尺，非笔所能书，持麻布以代毫，伸臂肘以代管，奋身厉气，濡墨淋漓而已。若拓至寻丈，身手所不能为，或谓持帚为之，吾为不如聚米临碑，出以双钩之，易而观美也。"

三是要了解一些碑帖的断代情况。不少临习古碑帖的书家不了解其所临碑帖的时代，只是孤立地临写。比如临习钟繇的楷书和章草，应当先临习汉隶，因为钟繇之书中有不少隶法。如果是临写章草，也需要先临写汉隶和皇象草书作为基础，这样就初步掌握了所临之碑帖的基本操笔技巧，避免浪费功夫。

图5-26　《石门颂》（局部）

《散氏盘》铭文用笔粗犷豪放、拙朴厚实，具有篆草特点。这应当是短锋毛笔所为，字形构架避让有趣，多变但不造作。经过铸冶、捶拓之后，精到中表现出一种斑驳陆离的效果，自然天成（图5-27）。专家认为其既不同于早期以肥厚用笔来华饰其形，呈现出线与块面的结合，也不同于其后的晚周金文刻意整饬，

而是于不规整之中见错落摇曳之趣，给人以欹正相生、自由活泼的艺术美感。

书法家言恭达在继承前辈的基础上，总结出《散氏盘》铭文为金文中粗放尚意风格的代表，其用笔圆润凝练，既有金文之凝重，又兼具行草书之笔意。因此他在临习时注意恣肆与稳健、粗放与含蓄相结合，既表现出金文的凝重遒劲，又兼顾了行草书的流动畅达。他在保持中锋用笔的前提下，注意敛锋使转，多用"提绞"之法，落笔逆入而不重滞，笔锋平出而显虚和。其在行笔时力求线条有力量感，"蹲纵"互用、"虚实"相间，同时还注意书写节奏的变化。转处稍加调锋，使锋颖紧裹其中，因此线条内含坚韧，富有弹性（图5-28）。

图5-27　《散氏盘》铭文（局部）　　　图5-28　言恭达临《散氏盘》

七、让肌肉具有记忆

临帖时把一行中的单字逐个背下来之后，就可以按帖中的格式去临写下一个字，目的就是为了理解、记忆字与字之间的关系，即远近、大小、连带等，再逐

行记忆，最后完整记住整页碑帖。通过临帖这样一个过程，逐步准确地写出字的笔法和结构，继而熟练地掌握书法的基本技法。据传元赵孟頫能日写万字，书法家潘伯鹰在他的《中国书法简论·赵孟頫》中也说：

"他每日可以写小楷一二万字。故宫影印他所写的六体千字文是两天写完的。"（图5-29）

赵孟頫之所以书写这么快，是因为他的操笔方法完全是"二王"方式，他对王羲之的笔法已经烂熟于心，甚至可以说他的肌肉也有了下意识的记忆，随时都可以操笔疾写。

图5-29　赵孟頫六体《千字文》

据说何绍基一晚上能写百副对联，他用的是"回腕法"（图5-30）。何绍基是个毅力和功夫惊人的书家，写字常常有如神助。我们是否可以这样说，他的书写功力早已转化成了肌肉记忆。

图5-30　何绍基隶书对联

吴昌硕一生都在临写石鼓文，晚年篆书笔法更加成熟。他成功地运用生宣书写，墨色浓郁而行笔刚健、绞转涩行，线条毛涩而自然。从图5-31中可以看出，吴昌硕对于石鼓文的理解和书写不断提高，晚年仍在变法，如果不如此，或许他会停留在杨沂孙的层面上，成为杨的附庸。抛开其他的因素不谈，因熟稔而记忆深入，想必是一个重要的原因。

图5-31　吴昌硕1908年临书石鼓文

这些年孙晓云书写了《论语》、《大学》（图5-32）、《中庸》（图5-33）、《颜氏家训》、《中国赋》等中国传统文化经典，计有十几万字之多。

她都是用寸许楷书、行书来书写，而且基本上都是夜深之后而为之，这主要是为了避开白天的纷杂与干扰。我们可以想见，她对"二王"书体有着极其深厚的肌肉记忆。假使她每篇都要先临帖准备，再打腹稿，那是不可能写好的。她能形成自己的"孙氏风格"，这都是建立在她对"二王"书体极其熟练的基础上的，这也是基于她对中国书法的感情与责任，并不断深耕细作的结果。

大學之道在明明德。在親民。在止於至善。知止而後有定。定而後能靜。靜而後能安。安而後能慮。慮而後能得。物有本末事有終始。知所先後。則近道矣。古之欲明明德於天下者先治其國。欲治其國者先齊其家。欲齊其家者先脩其身。欲脩其身者先正其心。欲正其心者先誠其意。

图5-32　孙晓云楷书《大学》（局部）

天命之謂性。率性之謂道。脩道之謂教。道也者不可須臾離也。可離非道也。是故君子戒慎乎其所不睹。恐懼乎其所不聞。莫見乎隱。莫顯乎微。故君子慎其獨也。喜怒哀樂之未發謂之中。發而皆中節謂之和。中也者天下之大本也。和也者天下之達道也。致中和天地位焉萬物

图5-33　孙晓云楷书《中庸》（局部）

第六章　储存记忆——对临与背临Ⅳ

对临，顾名思义就是把碑帖摆在面前，一笔一画地对照临习，力求字形上尽可能相似。由于个人的学习能力和学习时间的差异，对临可以采取不同的方法。

一、摹写与对临

不少学习书法的人忽视摹写，摹写类似小学生的描红，新华书店可以直接买到摹好形字的描红本，这让我们省略了摹形过程，直接进入描临阶段（图6-1）。学书临帖最好是买到阴文的碑帖（图6-2），或者把摹过的碑帖复印后再描写，可以多复印几份备用。

现在很多书法老师还使用字帖软件来检查学生所临之字同原帖的差异，这是一个不错的办法，特别是对于初学者来说，能清晰地了解自己临写的差距，如图6-3。

图6-4为米芾的《元日帖》，该帖是宋元符二年（1099年），米芾49岁时书于江苏涟水。该帖为纸本，纵25.2厘米，横40.5厘米，日本大阪市立美术馆藏。明人都穆跋云："翁此卷尝入绍兴秘府，后有其子元晖题识，盖海岳平生得意书也。其中《登海岱楼诗》一首，下小字注云：'三四次写，间有一两字好，信书

084

图6-1　石鼓文双钩摹帖

图6-2　石鼓文阴文帖

图6-3　楷书"好"字临摹与检查图示

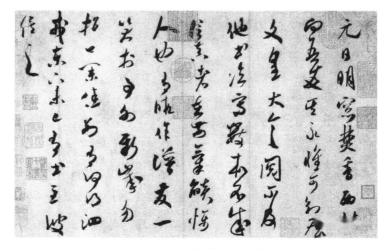

图6-4　米芾《元日帖》

亦一难事。'夫海岳书，可谓入晋人之室。"

此帖书写上看似行书，实为草书。虽为草书，也兼具行书特点。宋时的草书同晋唐时代比，宋人把行书加了进去，谓之"雨夹雪"，加强了草书的稳定性与块面结构。字组有实连、虚连，实连如"向吾友""不及""本不"；虚连通过"游丝线"相连，如"怀可""在前""何得"；还有一些是意连，笔法调锋在空中完成。

公元1494年（甲寅）中秋，祝允明35岁，他同朋友聚会赏月，值酒意微醺之际，应友人的请求，临摹了魏、晋、唐、宋诸家法帖，其中就有米芾的《元日帖》（图6-5）。对照原作，除了笔力和间距有点出入之外，几乎没有多大差异，堪比今日的复印，往深处看，字形的大小、形态，笔画粗细、连带使转都非常贴近。

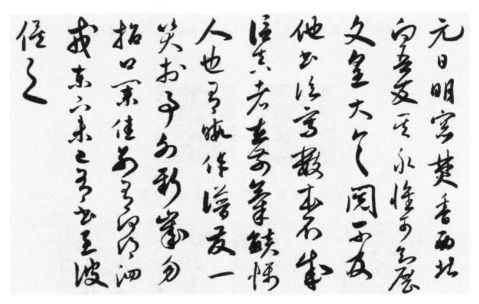

图6-5　祝允明临米芾的《元日帖》

传说米芾有非凡的临帖能力，特别是对临，他常常向古帖的藏家求借真迹一观，然后就对临一幅或者两幅，完成后，将原作和自己对临的一幅作品一道拿去还给原主，让其挑出一幅收回。很多时候，原主拿回的都是米芾对摹的作品。为此藏家们不愿意再借古帖给米芾拿去观看。苏轼对米芾此举调侃说"巧取豪夺"，米芾同苏翁是好友，往往一笑了之。

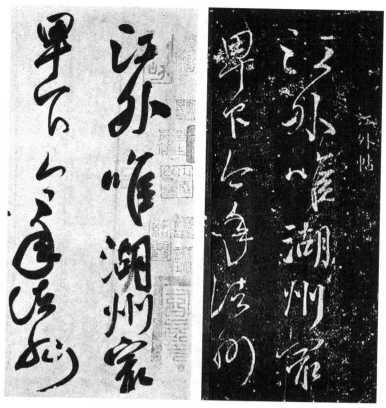

图6-6　米芾对临颜真卿《江外帖》（局部）

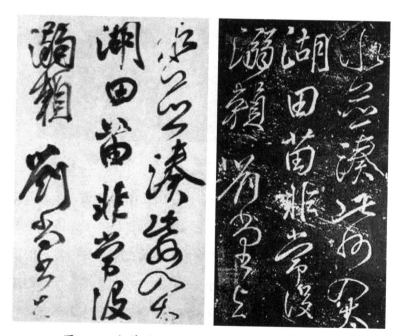

图6-7　米芾对临颜真卿《江外帖》（局部）

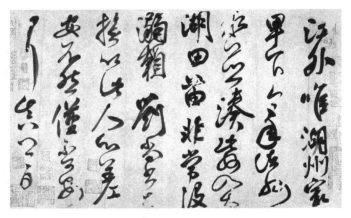

图6-8 米芾临颜真卿《江外帖》（局部）

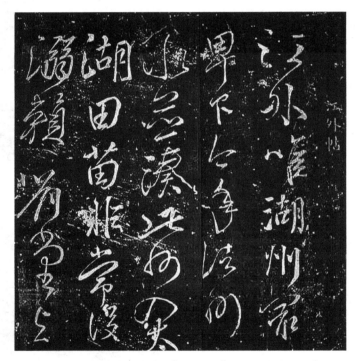

图6-9 颜真卿《江外帖》（局部）

颜真卿于公元772年（唐大历七年）9月出任湖州刺史，公元777年（大历十二年）8月被召为刑部尚书，在湖州共5年。公元775年（大历十年）苏、湖、越因海啸而引起水患，新旧《唐书·代宗纪》等对此都有详略不等的记载。颜真卿亦记载了这个事件："七月己未（廿八日）夜，杭州大风，海水翻潮，飘落州部五千余家，船千余只，全家陷溺者百余户，死者四百余人，苏、湖、越等州亦然。"他的这段记载，即流传至今的行书《江外帖》，亦称《湖州帖》。著录首

见于《宣和书谱》。书画鉴定大家徐邦达根据其用笔侧媚多姿，无"颜书"中锋，多"屋漏痕"笔意，而和米芾行书接近。从书体上判断为米芾所书。由此可见，米芾临书的能力真是高超不凡，如图6-6、图6-7、图6-8、图6-9。

当代书家高二适的草书"出之于章"，他曾临五代杨凝式的《神仙起居法帖》（图6-10），除改变了篇幅长短外，还融入了古草之意，如图6-11、图6-12、图6-13。

图6-10　杨凝式《神仙起居法帖》（局部）

图6-11　高二适临杨凝式《神仙起居法帖》

图6-12　高二适对临杨凝式《神仙起居法帖》

图6-13　高二适对临杨凝式《神仙起居法帖》

二、背临

背临，就是把对临时学到的碑帖外形，在不看帖的状态下还原出来。这是一个学以致用的过程，也是为了深化记忆。

图6-14　吴昌硕临石鼓文

不知道吴昌硕一生到底临习过多少遍石鼓文，据说他第一次临石鼓文是在41岁的时候，图6-14为1903年临本。60岁之前的临本现在依然能够看到，字写在朱丝栏的方格中，笔墨拘谨、略显生涩，可以明显看出受到杨沂孙的影响，如图6-15、图6-16、图6-17。

图6-15　陕西历史博物馆藏石鼓文刻石

图6-16　1889年，吴昌硕临石鼓文

图6-17　1892年，吴昌硕临石鼓文

怀仁集王羲之书《圣教序》，全名为《大唐三藏圣教序》，由唐太宗撰文，后由沙门怀仁从王羲之书法中集字，刻制成碑。刘熙载《书概》称："《怀仁集〈圣教序〉》古雅有渊致。"康有为则说："位置天然，章法秩理。"在王羲之书迹流传稀少的情况下，能看出其书法的基本面貌。此集字碑具有《兰亭序》的一些特点，字形倾斜，但稳当平正。字的间架基本是楷书的骨架，字形方者为多，行书笔法，在流转中见流动，柔性之美充溢其间。笔力俊健，刚柔相和。（图6-18）

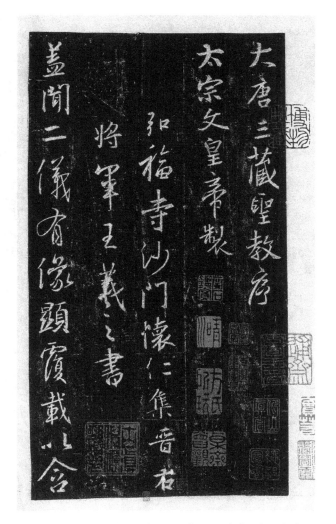

图6-18　怀仁集王羲之书《圣教序》（局部）

赵孟頫一生曾多次临写怀仁集王羲之书《圣教序》，而流传后世的只有一件。据传其行书受怀仁集王羲之书《圣教序》影响较深，从此帖中学到不少王羲之笔法。赵孟頫临摹的《圣教序》深得王羲之笔法神韵，特别是点画的衔接和使转提按的把握，体现了他娴熟的控笔能力。其临帖与原帖的不同，体现在线条笔画的贯气上。（图6-19）

图6-20为怀仁集王羲之书《圣教序》与赵孟頫临本对照图示，右为原帖，左为赵孟頫临本，均为开端首行，可以看出临帖的气息和线条的粗细等基本上克服了集字的缺陷。

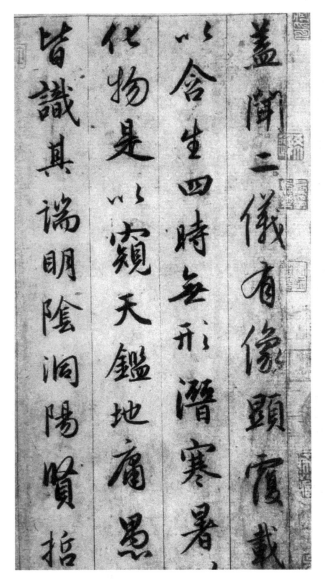

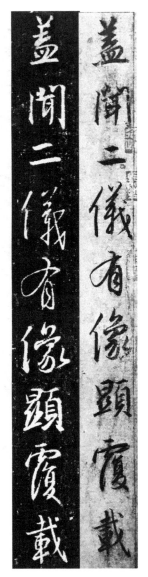

图6-19　赵孟頫临怀仁集王羲之书《圣教序》（局部）

图6-20　怀仁集王羲之书《圣教序》与赵孟頫临本

　　图6-21为笔者早些年临写的怀仁集王羲之书《圣教序》。现在学习"集字帖"和"赵临帖"者比较多，我认为临该帖应当做到如下几点：一是在临帖前最好具备一定的书写基础，有了基础会对集字帖的文字结构、基本形态和文字的书写间架形成初步认知。"集字帖"是对王羲之的文字进行一个汇集，其中的大小问题、字体问题都是显而易见的。

二是在临习前花一些时间研读原帖。该帖是集字而成，行书、楷体字、草体字杂于其间，对于只熟练临写了一两种书体的人，则在临写的过程中会出现照葫芦画瓢的现象。如果没有草书知识，在读帖前可以先了解一些草书的基本知识和笔法，尤其要知道一些使转的规律要求等。

三是对原帖的认识要宽泛一些，比如原帖字体多大，王羲之当年用的毛笔大小、纸张特性等。古人写手札时主要是用手指和腕之前的部分，如果书写文字过大，则变成了另一种书写法则。建议在临写时字体大小同原帖相近。

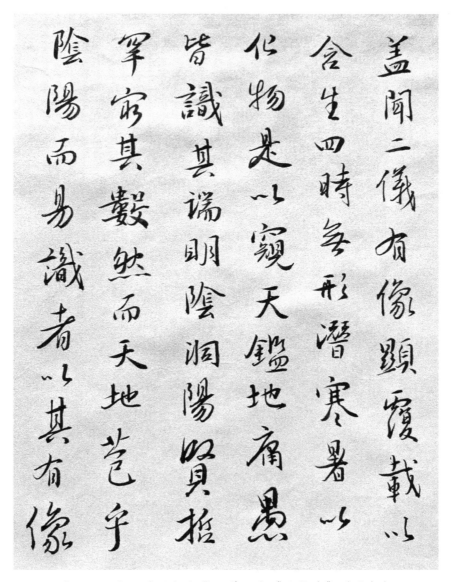

图6-21　柳江南临怀仁集王羲之书《圣教序》（局部）

我们在临帖时一般会有这样的体会，本以为把一个字临好了也记住了，但抛开字帖临写，结果把中间的笔画忘记了，尤其是把笔法忘记了。

背临的主要作用在于进入原有碑帖的笔法轨道，并体验和摸索原碑帖存在的笔法技巧与书写规律，有时还要抛开原碑帖进行研究，如此才能通过外化笔端而内化于胸。背临并不是完全照搬照抄，也不可能像复印机那样复制下来，而是要在原帖的基础上把关键性的特征、标志性的笔画和结体记忆下来。

无论是对临还是背临，通常有两种方法：一种是把原碑帖的字全部临完，再进行背临；另一种是随时对临、随时背临，隔段时间再集中背临。不管哪种临法，临完之后，一定要与原帖比对，若发现某些点画或间架跟帖里不一样，要改正重写。

第七章　刺激与复活 I

书法是用线条造型来表达人的精神价值和意义的，如果我们把情感的元素激发出来，它就不仅仅是艺术风格的变化和发展，而可以被看作人的精神从隐蔽走向表现的历史或现实轨迹。

图7-1为收藏于法国国家图书馆的敦煌遗书，为《洞渊神咒经》卷七《斩鬼品》，纸本，25.25厘米×455.3厘米。从楷书的审美要求来评判，它无疑是件不错的书法作品，但当我们了解了敦煌遗书的抄书背景后，就不难推断它是抄手的书作。这些是出自1500年前的普通抄经员之手的书作，抄经员不可能像书家那样，每件书作都带有情感地书写，它只是抄经员的惯常工作行为，也就是匠人的书作。

图7-1　敦煌遗书《洞渊神咒经》卷七《斩鬼品》（局部）

我们继续看敦煌莫高窟出土的另外两件写经残片（图7-2、图7-3），能看出书写者对文字的书写结构非常熟悉，可以说形成了长久的肌肉记忆。图7-3的重收、轻收写的都一样厚重，如同在写魏碑体。

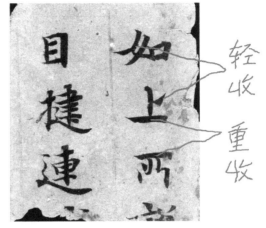

图7-3　敦煌莫高窟出土写经残片（局部）轻收、重收示意

图7-2　敦煌莫高窟出土写经残片（局部）

匠人是机械地用单纯的工艺和制定好的板式去重复他的工作，这不能替代情感。对艺术来说最好的东西是情感和灵感，反之则是匠人式的动作复制。

人的微妙深邃的情感，不只是靠一些技术手法表达出来，更需要天性的激发。艺术的本质就是创造，一种不受时间和空间限制的抽象的创造。

前面章节讲了对临和背临的问题，我们本章开始来分析碑帖的意临，剖析意临同情感记忆的刺激与复活的关系。

意临与对临是有差别的，对临心中一定有原帖，意临则是以书家的自我意识为主，把原帖的精神风貌临写出来。这里有本质的区别，一种是默写外形，即碑帖文字的结构形状与线条的骨形，而另一种默写则是碑帖的内质写意。

有些书家善记碑帖和碑帖中的文字轮廓，这对方笔和碑的临写很有好处，因为方笔要记住角的位置，也就是调锋或者转笔的位置。如图7-4。

图7-4　《始平公造像记》（局部）

魏碑要记住点的形态基本上是三角形，横是楔子形，书写时由粗到细，或者由细到粗，棱角比较锋利的特点。《始平公造像记》是阳文碑，即先书丹，再镌刻，刻时把字的线条和方框线保留，与阴刻相比，能体现书写的用笔情况。不少书家对碑刻中的阳文特别有记忆，这与刻的深度和线条的锐度有关。

赵之谦为清碑学大家，我们可以从图7-5中看出他作品中北碑的影子，夸张的线条、点画以及字的形态的方劲，都是较典型的特征。在书写过程中，每一段线条都显得刚劲有力，而且还有一种厚重之感，而最大的特点是把北碑的尖、锋利、方、硬融进了帖里，减少了生硬感。字形上非常别致，形态上有跃跃欲试的感觉，虽然每个字都有一定的倾斜角，但倾而不倒，以扁方为主的字形结构增强了书写的稳定性。

图7-5　赵之谦真书（局部）

有些书家善记碑帖线条的筋络，这对行书和草书的临写很有帮助，我们可以根据自己所需来加强记忆，如文字的线条和虚实处理的板块结构。

《雁塔圣教序》（图7-6）也叫《慈恩寺圣教序》，全称为《大唐三藏圣教序》，由唐太宗李世民撰文，褚遂良书写，碑文21行，每行42个字。碑刻现藏于西安慈恩寺大雁塔下东龛内。唐张怀瓘曾评价其："美女婵娟似不轻于罗绮，铅华绰约甚有余态。"其书法特点不同于欧阳询、虞世南等书家，《雁塔圣教序》中弧形线条居多，看似纤细，实则劲秀饱满。我们在临习之时应着重学习其筋骨部分，参见笔者临习的筋骨字例（图7-7）。

图7-6　褚遂良《雁塔圣教序》（局部）　　图7-7　柳江南临褚遂良《雁塔圣教序》筋骨字例

100

笔者在临褚遂良《雁塔圣教序》时就是分步走的，在对临的基础上为了突出其书写的筋骨和笔法，提纯其笔法的纯粹性，先背临其筋骨，主要是把其中的节点书写出来，然后在意临中再加进副毫和侧锋，从而增强帖中的筋骨感，这是用方笔之外的另一种使线条俊健的方法。

有些书家对碑帖局部的字段、空白等的艺术处理有特殊的感觉，因而对此能产生非常强的记忆。

图7-8　黄庭坚《诸上座帖》（局部）

图7-9　柳江南默写黄庭坚《诸上座帖》（局部）

图7-8为黄庭坚《诸上座帖》中的一个局部，我认为这是该帖中比较精彩的一个部分，6行之内有6个"执"字，其中第二行2个，其形态和用笔都不尽相同。笔者在默写的时候只考虑把文字安排好，没有更多地去考量整个布局，而对线条的使转有所强化，如图7-9。

书家对碑帖的默写和意临是有差别的，默写不一定要背碑帖，可以把碑帖的内容写在一张纸片上，然后按纸片上的文字凭记忆书写出来。默写出来后，同碑帖对照，找出差异，下次临写时改进。当然也可以凭记忆的文字默写，完成后再对照原碑帖查找遗漏内容，便于下次临写改进。

意临不要求酷似原碑帖，可以选取其中的部分要素，也可以依据另一种笔意默写出原碑帖。意临一般比默写更具情感，当然也有可能更理智。意临也可以完全脱离原碑帖进行创意性的模仿和书写。意临要把握住原帖的"精神气质"，即原帖在用笔、结构、章法上的基本特点，然后在此基础上，结合自己的理解，进行艺术的夸张与变形。图7-10、图7-11、图7-12、图7-13分别为王铎临钟繇和怀素帖。王铎在意临的时候主要是取了钟繇帖的古意，因为钟繇的楷书有很多笔法是带有一些隶书特征的，比如横折，它没有唐楷那种下压顿挫的笔法，同时字的形态偏扁。而他临怀素的大草时，情感上就没有怀素强烈，因此笔法、线条瞬间的敏捷性就大大地减弱了，看到他临的《千字文》倒挺像临怀素的《自叙帖》，线条凝聚、圆润了，布局理智了，但大草的特征有所丧失。

图7-10　钟繇《荐季直表》（局部）

擬鍾太傅帖　庚寅八月　王鐸學字

臣繇言戎路兼行履險冒寒臣以無任不獲扈謁企仰懸情無有寧舍即日長史逯充宣示令命知征南將軍運田單之奇屬憤怒之眾與徐晃同勢并力摧討表裏俱進應時

图7-11　王铎临钟繇楷书帖（局部）　　图7-12　怀素大草《千字文》（局部）

图7-13　王铎临怀素大草《千字文》（局部）

103

图7-14为于右任临楷书《雁塔圣教序》，于右任的意临实际上是带个人风格的意临。他把自己魏碑的方笔带进了临写中，对原帖字的结构也进行了个人风格的调整。

图7-14　于右任临楷书《雁塔圣教序》

　　图7-15为魏修孔子庙碑，简称"孔庙碑"，约刊刻于曹魏黄初二年（约221年），无撰书人姓名，现存于曲阜汉魏碑刻陈列馆。书法上以方笔为主，字形严整外拓。黄宾虹则采用其拖泥带水的笔意，对那种"长枪短戟"进行了改造，把浑朴的笔法融进了书写，见图7-16。

图7-15　《魏修孔子庙碑》（局部）

图7-16 黄宾虹临《孔庙碑》（局部）

1980年8月17日至31日，江苏省国画院等四家单位为林散之先生在江苏省美术馆举办了书画展，记者报道中有这样一段文字："有四册厚厚的隶书陈列在玻璃橱里，那是60年代林老每天早晨的'日课'，临的是《孔宙碑》《张迁碑》《乙瑛碑》和《礼器碑》。那时他已经是年近七旬的名书法家了，然而临摹前贤法帖，还是一笔不苟。"记者报道得没错，1962年之后，林散之开始了一个草书和隶书并行时期，除了大量临写隶书碑帖之外（图7-17），草书方面主要是临写怀素和王羲之法帖，在此基础上，他书写了大量的毛泽东诗词、语录，还有一些唐诗，比如说杜甫的诗，另有一些他自己写的诗，用隶书和草书书写。如图7-18两幅《毛泽东诗词》，我们对比一下可以看出，草书中大量运用了隶书的线条，笔法烂漫。草书自成体系，在怀素的草书笔法中融入了汉隶的点画形态。

图7-17　林散之临《礼器碑》（左）、《西狭颂》（右）局部

图7-18　林散之草书（左）、隶书（右）《毛泽东诗词》

苏轼《黄州寒食诗帖》（图7-19），简称《寒食帖》，行书，墨迹素笺本，纵34.2厘米，横199.5厘米，129字，现藏台北故宫博物院。此作为苏轼被贬黄州第三年的寒食节的遣兴诗作。黄庭坚跋云："此书兼颜鲁公、杨少师、李西台笔意，试使东坡复为之，未必及此"，可见是苏东坡的上乘之作。

图7-19　苏轼《黄州寒食诗帖》（局部）

图7-20　柳江南临苏轼《黄州寒食诗帖》（局部）

笔者在临习时主要是根据自己的感觉去临写，对原帖的结构、字的风格形态没有进行过多模仿，只是想对苏翁的心境和当时的书写状态做些体验性的书写，因而比较放松，以求得一种自然式的书写，同时在笔意和笔法的追求上尽力做到浑厚与朗洁。（图7-20）

　　意临是经过训练储存后自我主观的书写活动，其内在的线条造型的基础必须是动力的内在活动，并使它和速度节奏相结合。内心的动力应是沿身体韧性生发的这种感觉，我们要体会并把握好。我们的注意力要集中于这些瞬间，让书写的流畅由一个关节延续到另一个关节，通过肩肘、手腕、手指关节完成书写，这是动力的内在活动和书写的旋律相结合完成的过程。我们所需要的平稳与美学布局是通过内在的线并从心灵深处出发，由此，我们可以认为动力充满着情感、意志和理智的动机。

　　这种来自心灵深处的力量在全身运行着，它不是空虚的，它包含着情绪、目标等，内在的线推动它并按美学规则进行创作，艺术地表现书家的人文精神生活。

第八章　刺激与复活 Ⅱ

书家本人激情记忆中所保存着的活生生的个人情感记忆，需要我们不断地刺激，才能被认识并获得。要使我们的情感记忆复活，除了意临之外，集字和访问碑帖活动应是比较好的一种方法。

一、集　字

在临摹水平达到一定程度之后，可以进行集字。临摹字帖就是学习其笔法、字法、章法，为日后创作储存元素，集字可以加强我们对笔法、字法、章法的理解和记忆。集字练习可以使书法学习较快进入书法创作的前期阶段，并且增加书写的趣味性。

集字要保持原碑帖的风格，也可参照书家自己已经定位的风格，如图8-1。

众所周知，唐怀仁不仅集有王羲之书《圣教序》，还集有王羲之书《心经》。怀仁在集《心经》时首先考虑的是王羲之书写的文字，于是在王羲之存世的书法中进行挑选，可能是受《心经》内容的限制，与《圣教序》比，显然文字有些局促，怀仁在楷、行、草书中挑选了《心经》所有的文字，它没有《圣教序》那么丰富，上、下句间，甚至字与字间的笔法过渡也没有《圣教序》那么自然。

集字不仅能够检验和巩固我们过去临习碑帖的成果，而且能够锻炼我们日后

创作的作品意识。其内容可能是一个字，抑或两个字或更多，但其完成的作品形制和章法是一致的。集字过程中，遇到我们过去没有临摹过的字，可以通过查字典或者相近书体书家的字进行补充。如果是甲骨文、金文和大篆等缺字，需要借助过去我们学习过的汉字知识、偏旁部首、点画线条等书写规律，按照原帖风格集成新的符合汉字要求的文字。图8-2为黄宾虹集大篆对联。

图　8-1　怀仁集王羲之书《心经》（局部）

图8-2　黄宾虹集大篆对联

　　当代有不少书家、学者编有比较实用的集字书法类书籍，比如吴震启主编的《历代名碑名帖集字丛书》，书家可以学习借鉴。图8-3即为该书中集字。

　　集两个字以上的作品，就需要解决行气问题或字与字间的贯气与通篇的风格统一问题。集字的缺点也是显而易见的，容易使人产生依赖感。把那些毫无生气的无中生有的书写元素进行机械的组合，并且不断地重复，这会形成不好的习

惯。有些上古笔法，比如古章草，它同"今草"是不一样的，而且不少"今草"书"势"的符号是古章草的。我们在只知其然而不知其所以然的情况下书写，则容易背离笔法演变的规律，成为简单的仿效。

图8-4是笔者临习怀仁集王羲之书《心经》后的一件习作，书写时我在想北魏那些碑文都是为纪念先人而刻制，而今为什么抄经和写经都用楷书，并且写得那么工整华丽呢？于是我就用北碑笔意书写了这幅小品。

回忆情感记忆被启动的过程，尤其是书家内心那些不可捉摸的细微变化该如何捕捉并做深度的艺术表达？这就要求书家要真诚地去体验，并保持淡漠审慎的态度。应该有正确意识地去操作，促进"下意识"和灵感的出现。

图8-3　吴震启集毛公鼎字

图8-4　柳江南真书《心经句》

二、访碑帖

情感记忆作为"情"与"感"的产物，它是随物境而发生的。图8-5为成都武侯祠碑林中岳飞的《出师表》碑文，笔者看到这块碑有许多次了，园林的相关负责人告诉我现在全国的武侯祠中几乎都有岳飞的《出师表》，我每一次站在《出师表》的碑文前总是感慨万千。

岳飞在跋中说："绍兴戊午秋八月望前，过南阳，谒武侯祠，遇雨，遂宿于祠内。更深秉烛，细观壁间昔贤所赞先生文词、诗赋及祠前石刻二表，不觉泪下如雨。是夜，竟不成眠，坐以待旦。道士献茶毕，出纸索字，挥涕走笔，不计工拙，稍舒胸中抑郁耳。岳飞并识。"

图8-5　岳飞《出师表》碑文（局部）

笔者想岳飞在武侯祠留宿，因想起诸葛亮而感怀，写下了流传千古的书法作品。可他为什么不书写自己的诗词而写诸葛亮的《出师表》？笔者认为岳飞作为宋代的抗金名将和仕人，他一定是把诸葛亮的人格品性同自己追求的人格完善与精神境界联系起来，并通过书写来表现。

刺激有内部和外部之分。据传黄庭坚去四川的途中，在三峡看船夫划船而顿悟，才有了后来的草书"荡桨笔法"。

黄庭坚草书，左低右高、上尖下宽，始终有一种奋发向前的冲劲。而行船划桨确也是同样的道理，这当然是外部的比拟。他的用笔大开大合，撇画、捺画极尽夸张，甚至横画也大胆地拉长，线条如枯藤一般（图8-6），看来启发并刺激书家学习的外部条件不少。

图8-6 黄庭坚草书《诸上座帖》（局部）

像岳飞书写《出师表》那样的精神张力，应当是来自内部的刺激。一般情况下，书写的内容和词句，加上作品思想和文字内涵在书家的情感中产生影响并激发情性属于内部刺激。

我们需要重视最初印象，因为最初印象往往是新鲜的感受。书家需要反复阅读古人的墨迹，包括记载他们的文献，在经典作品中寻找并加以分析，以便从中找到打动书家的材料，让自己的感情和喜悦激起鲜活的情感，并使精神生活趋于活跃，从而在记忆中储存情感。所以书家收集书法的美学、宗教和哲学方面的材料等都是非常有益的。

纸未发明之前，中国文字书写使用的材料有甲骨、金石、砖瓦、竹木、绢帛等，这其中以竹木使用最为普遍。它们取材方便，易于制作，适合保存和书写，

盛行了千余年之久，几乎贯穿了中国古代汉字字体发展演变的全过程。简牍的材料分为竹和木两类，将竹、木条加工成书写的材料，需要经过几道工序。我们今天看到这些古老的载体，它们仍能激发我们书写的动力。

激发我们的还有书写过程中线条的运动，线条和墨色有一种内在的关系，包括字的架构、节点，笔锋绞转，墨的枯、润、涩等等。

访碑或者去博物馆看展览也是一种很好的积累、激发情感记忆的方法。访碑需要了解碑的内容、书写的历史年代、相关事件的背景、书写的风格和笔法等方面。还要探究一些碑上所不存在的、隐藏的一些东西。访碑的时候，可以对照已经出版的拓本或者临本，寻找它们之间的差异，尤其是用笔和墨色的差异。访碑的过程实际上就是一个情感激发的过程。有条件的话，甚至可以用毛笔在纸上现场书写。那么，这个过程又是一个意临或创作的过程。

明末清初，中国的文化人中出现了影响久远的访碑活动。其文化意义在于访碑的学者和书家的明遗民身份，比如傅山等，体现了一种文化精神的复归和坚守。它的书法意义在于复古碑学，加强古碑的考证等具有较强学术性的活动，推动了中国书法的传承与新生。访碑是去寻找那些陈于荒野的古碑，尤其是残碑，

图8-7　傅山《嗇庐妙翰》（局部）

通过访、读、辨、拓等行为与活动，赋予其情感与文化意义。顾炎武、傅山、屈大均等明遗民不仅跋山涉水到处寻访古碑，并书写大量诗文，历史缅怀之余，训诂治经，由识字审音入手，通过古字、古音的考据训诂，对儒家经典进行准确诠释。以书法家身份改造和创新已然颓势的以帖学为宗的书学，新的学术方法和观念随之产生。朱彝尊、顾炎武、张弨、郑簠、褚峻与牛运震等人，或为考证训诂、保存地方史料、书法研究，或为拓片买卖等因素做实地访察。

图8-7为台北何创时书法艺术基金会藏傅山书《嗇庐妙翰》手卷之局部。

《登州太守王公蓬莱阁记》为隶书册（图8-8），21.7厘米×27.1厘米，上海博物馆藏。作于清康熙四十年（1701），时书家73岁。

郑簠学汉碑三十余年，为访河北、山东汉碑，倾尽家资。包世臣《艺舟双辑》将其隶书列为"逸品上"，后人称其为"清代隶书第一人"。方朔在《曹全碑》跋中说："国初郑谷口山人专精此体，足以名家，当其移步换形，觉古趣可挹。至于联扁大书，则又笔墨俱化为烟云矣。"（图8-9）

图8-8　朱彝尊隶书《登州太守王公蓬莱阁记》（局部）

图8-9　郑簠隶书作品

我们在博物馆等场所参观时，不能仅仅把目光停留在碑帖上，还应当注意考古时发现的一些文物。因为这些文物上，可能有古人书写、篆刻的痕迹。比如我们看一些唐朝的墓葬文物，那些金属器皿上有匠人所书写的器物重量的墨迹（图8-10、图8-11）。这些墨迹大多出现在器物的内壁或者是底部，这是一种很好的唐代毛笔书写的见证，笔者看过不少金属器皿上的唐代工匠们用楷书和行书书写的"斤""两"的墨迹。虽然那些文字不是写在纸帛上，而是在金属或者陶器

上，但文字的笔法、墨法同那个时代的纸本法帖一样，这让我们可以看出古人是怎么写楷书和行书的，他们的书写用的都是浓墨。

图8-10　唐金银器墨迹

图8-11　西汉瓦当

图8-12　北魏残碑石

经幢，中国古代佛教石刻，具有纪念及宣扬之意。始见于公元7世纪后半期的中原地区，盛行于唐宋时期，以后转衰，到明清时仍有雕造。经幢分为幢座、幢身和幢顶三部分。一般置于大道、寺院等地，也有安放在墓道、墓中、墓旁的。（图8-12）

我们在参观寺庙或者是名胜古迹的时候，要留意一些特殊建筑物上所书写或镌刻的内容。并思考古人为什么要在上面写这些内容，它有什么样的功用或者审美价值。寺庙里的经幢（图8-13），它光洁的石柱之外刻有多种经文。比如洛阳一些寺庙里的经幢用魏碑体刻制，也有一些经幢是用唐楷刻的。刻制这些经文的时候，僧人和刻工等人都怀着对佛教的崇敬之意，所以这些经文从书丹到刻制都非常认真。这些经文由寺庙的一些高僧和社会上的书法高手书写，然后请

图8-13　唐经幢残件

技艺高超的匠人刻制。这些经文因为规格比较高，刻制精到，比普通碑文要好。我们可以把它当作范本来摹写，甚至以此来创作，想必效果也是非常别致的。

图8-14是有一年笔者在一次官方活动后，听一位朋友介绍了孟门这个地方，后经过此地书写的文字，仅作为记忆和一种文化留存吧。

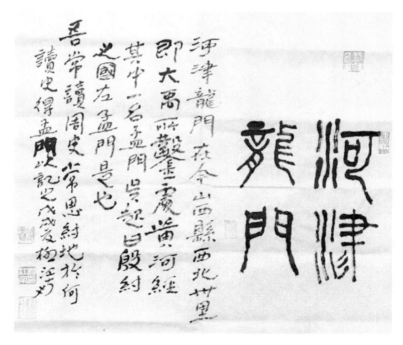

图8-14　柳江南篆书《河津龙门》

书法作为艺术，最终是要表现作者的学识、修养和思想感情。所以，一幅书法作品往往是作者（书家）情感的记录。只有在情的驱使下，书家才有可能创作出好的作品。感情千差万别，广识博学的人往往触景生情、融古开今、畅怀万言，若是胸无点墨，即便面对良辰美景，也是无可奈何。不少书家非常热爱中国传统戏曲，喜欢戏文和唱腔。明清学人，尤其喜欢昆曲，不仅喜欢戏中的才子佳人，也喜欢戏曲的服装、扮相，说它有"品"，于是书家就把昆曲的戏文书于扇面等用品之上。今人亦是如此，如图8-15孙晓云楷书《桃花扇词》。

图8-15　孙晓云楷书《桃花扇词》（局部）

笔者在去甘肃访碑活动后到宝鸡，然后去周原拜谒周公庙，旁边有召伯殿，想起《诗经》里歌颂召伯的诗句，同时又想起孔子的《甘棠之宝》之语，于是在回来的路上画了一个小样，然后用大篆和汉隶书写并题跋（图8-16）。这幅作品记载了我的那次访碑活动，也表达了我对召伯和传统文化的敬重，同时将大篆和汉隶集于一幅，做了书写上的展示。

图8-16　柳江南篆书《甘棠之宝》

三、其他刺激

书法与音乐、舞蹈有内在的共通之处，这主要是指节奏、线条、物象等。我们可以通过观赏舞蹈等表演而获取一些外部刺激，初次感觉很重要。如果书家能用自己热烈的情感和鲜活的生活赋予书写以生命，这对于创作的进一步发展和深层表现是有好处的。舞蹈的活跃、音乐的激越，想必跟我们的天性是有血缘关系的。

跳芭蕾舞的时候脚尖在地板上划走，就像笔尖在纸上移动似的，勾画出极其错综复杂的图案来，表达出舞蹈的节奏和旋律。

杜甫有《观公孙大娘弟子舞剑器行》诗，其在题跋中说："昔者吴人张旭，善草书帖，数常于邺县见公孙大娘舞西河剑器，自此草书长进，豪荡感激，即公孙可知矣。"他的这段话一是说明了公孙大娘舞剑器浑脱，浏漓顿挫，姿态独特优美，是那个行当的翘楚；二是说明了书家张旭天资聪慧，从公孙大娘舞剑器中找到了草书的意象，从中得以启发，其草书得到了长进。（图8-17）

图8-17　张旭草书《古诗四帖》（局部）

张旭的草书借鉴了民族音乐的节奏，其作品的行气和线条的飞动，则受公孙大娘舞剑器的启发，整体意象如同剑气飘逸的舞蹈的意境，而所不同的只是书法的线条和张旭手中之笔而已。

书写是书家自身内在的体验过程，如能当众表演，这对书家的创作是非常有益的。当众书写表演的前提是书家要有自己可以表演的内容，而且每一次表演都要出自自身的真情实感。通过书家有意识的心理调整，逐渐形成下意识的书写。

人的情感和精神需要逐步刺激才能呈现出来，需要一个部分或者几个部分的刺激，因而我们需要逐一加以认识、刺激、复活。

图8-18　杨凝式《韭花帖》（局部）

　　《旧五代史·杨凝式传》曾这样记载杨凝式："其笔迹遒放，宗师欧阳询与颜真卿，而加以纵逸。既久居洛，多遨游佛道祠，遇山水胜概，辄留连赏咏，有垣墙圭缺处，顾视引笔，且吟且书，若与神会，率宝护之。其号或以姓名，或称癸巳人，或称杨虚白，或称希维居士，或称关西老农。其所题后，或真或草，不可原诘，而论者谓其书自颜中书后一人而已。"由此我们可以看出杨凝式在游览寺庙和山水佳境时，往往都要咏诗，见墙壁提笔便写。

　　当众书写表演，有助于书家在公众场合建立自信。书法一定要传达书家内在的性格特征和内心状态，唯此才有价值。杨凝式这样的公开表演，其实是真实的深层情感表达，或者说是一种自信与自我慰藉。

第九章　书法的文字内容

记得二十年前，在出访韩国进行外事教育的时候，有位老师给我们讲韩国的官员尤其是从事外事工作的同志都有中文基础，有的甚至很出色。同时还讲了国内一位导游带着一群外宾到著名老中医那儿参观闹笑话的故事，说中医堂挂着一张"华佗再见"的横幅，出门后有位外宾问导游"华佗再见"是什么意思，导游毫无思考地回答说："GOODBYE，华佗。"老师说这是没有文化和书法知识的表现，后来我想，老师并没有讲明横幅是用什么书体书写的，也可能不是用楷书所写，不然不至于要用到"见"与"现"的通假。

书法是一门古老的艺术，它以汉字为载体，以笔墨纸砚等中国的传统文房用品为工具，通过字法、笔法、墨法、章法等书写技法来表现书写者的情感。有人说古人强调书法的文字内容是因为书法的实用价值，包括文字的记录、交流等。历史上有篇赵壹写的《非草书》，写的是东汉灵帝时期学草书的风气很兴盛，读书人梁孔达（名宣）、姜孟颖（名诩），仰慕张芝的草书超过了对孔子、颜渊的仰慕，许多晚辈竞相追随这两位贤者，他们的书法作品被世人所珍爱。赵壹写此文是想让朝廷出面干预草书盛行的风气，以此平息梁孔达、姜孟颖所带起来的"不良之风"。

这篇文章写的是草书将兴时期，时人慕张芝之书，那时还没有到王羲之时代，隶书与草书、行书交替纷呈，这个时期文字还是以实用为主，可为什么会有

那么多人学习草书？草书的实用性是什么？笔者认为"性情"追求应该占了不少成分，追求时尚的书风是一种精神需求。图9-1为传张芝草书《冠军帖》。

图9-2为瑞士现代艺术家保罗·克利1938年的画作《优美的岛屿》，他运用油彩、黑胶，抽象的线条表现水的弯曲，借鉴了伊斯兰书法的线条。

图9-1　传张芝草书《冠军帖》（局部）

图9-2　保罗·克利作品《优美的岛屿》

图9-3为美国抽象表现主义画家杰克逊·波洛克的《秋韵》，他把颜料滴洒在画布上形成流动的线条，同时通过对身体的控制，进行行为绘画。

图9-3　杰克逊·波洛克作品《秋韵》

上面两幅作品都同书法的墨和线条有关，同时也是抽象的表现，类似我们的狂草书。

中国文字具有艺术性，从结绳记事开始，到后来的象形、指示、会意、形声，出现在甲骨、青铜、山石、碑板、简牍、帛、纸、绢等不同的载体上，在长期的演化与应用中，其实用性与艺术审美相并列，体现了民族的生命意义与艺术表现力。从艺术创作的角度看，书法的民族性奠定了书法的世界性，我们的书法艺术不可能脱离汉字而为之，这反映出书法艺术独特的、广泛的、复杂的文化因素和独特本质。

图9-4　西周旅父乙觚铭文

图9-4为旅父乙觚铭文，右边为"旅"字，"旅"为会意字，早期金文更加抽象，像众人聚集于旗下。

何尊是西周早期一个名叫何的西周宗室贵族所做的祭器（图9-5），现藏于宝鸡青铜器博物院。尊内底铸有122字铭文，其中"宅兹中国"（图9-6）为"中国"一词最早的文字记载。与《尚书》中的《洛诰》《召诰》等文献记载可为互证。铭文记述了周成王营建都城成周的史实，其中成周祭祀、赏赐臣子，天子对

于宗小子何氏的训诰之辞，以及引用的周武王克商后在嵩山举行祭祀时发表的祷辞等，都具有极高的史料价值。

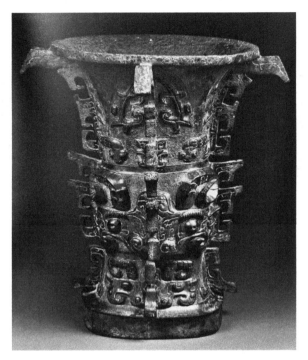

图9-5 何尊

图9-6 何尊铭文

鄂君启金节（舟节）是战国中期楚国青铜器（图9-7），用于水路运输通行，像现代的通行证，货主与官吏各持有相同的节，对核无误才可通行。此节长30.9厘米、宽7.1厘米、厚0.6厘米，有错金铭文9行165字。记载了公元前323年，楚怀王发给鄂君启舟节的过程，并详细规定了鄂君启水路运输的路线、运载额、运输种类和纳税情况。

图9-8为陈列于西安碑林博物馆的《开成石经》，刻成于唐开成二年（公元837年），历时7年，安放在唐长安城务本坊国子监太学，北宋元祐二年（公元1087年）移至府学北墉（今西安碑林）。《开成石经》由114通石碑组成，现存的每通石碑高约2.17米，宽0.83—0.96米。石碑皆为两面刻字，每面上下分为8栏，每栏约刻字37行，每行10字。包含了《周易》《尚书》《毛诗》《周礼》《仪礼》《礼记》《春秋左氏传》《公羊传》《穀梁传》《孝经》《论语》《尔雅》12种，另附五经文字、九经字样等，共计160卷，勘定刻字共计650252个。经文皆为唐楷小字，每经篇首标题则用隶书刻成。在石经的末尾刊刻有"开成二年丁巳岁月次于玄日维丁亥"。《开成石经》刻成的第二年，科举考试遂以《太学创置石经诗》作为入贡院面试的题目，《开成石经》成为唐代科举考试必备"教材"，被誉为中国最早的"高考教材"。《开成石经》碑和拓本，对唐代及之后的经籍用字起到了规范作用，楷体作为规范字体从此确立。

回溯历史，书法几乎与国家的政治、交通、经济、地理和老百姓的生活都有深深的联系，书法的一些历史资料，特别是书写的内容是研究历史、社会的珍贵史料，也是研究书法艺术的宝库。

概括地说，书法的内容主要有以下几个方面。

图9-7　鄂君启金节（舟节）

图9-8 《开成石经》拓本（局部）

一、大众学习、生活方面

为了中国传统文化的传承，除了《三字经》《百家姓》以及这些年陆续出现的各种家训方面的普及性读物之外，教育部也指定《千字文》为语文新课标中小学必读书目。图9-9为智永真草《千字文》。

图9-9 智永真草《千字文》（局部）

历代诸多书法家都写过《千字文》，比如怀素、欧阳询、宋徽宗、文徵明、赵子昂、鲜于枢、祝枝山、智永、李阳冰、邓石如、吴昌硕、褚遂良、解缙等等，其书体则涵盖真、草、篆、隶、行，如图9-10邓石如篆书《千字文》。

图9-10 邓石如篆书《千字文》（局部）

《千字文》内容涉及天文、地理、历史、文学、伦理、教育等方面，由南北朝时期梁朝散骑侍郎，给事中周兴嗣编纂，由一千个汉字组成，朗朗上口。既传播了丰富的知识，还传承了中国天人合一、修养做人、圆融处事的道理，一直为

中华民族传承沿习。

周兴嗣从王羲之书法作品中选取1000个不重复的汉字编纂成文，是一种集字类的学习法帖，具有学习书法、研究笔法的价值，也代表了极高的书法水准。

我们大部分人看书法作品，首先要看的还是书写的内容，喜欢把文字内容读出来。在古代，书法一般是作为实用工具而存在，很多著名的书法作品其实都是古人的实用文章，比如杨凝式的《韭花帖》就是一封感谢信（图9-11）。

图9-11　杨凝式《韭花帖》（局部）

中国文学的"词"从源头上说是一种市井文学，它来自民间。20世纪初，敦煌鸣沙山的藏经洞中发现了南北朝及唐朝的几百首民间词的手抄本，这些词的主要特点是语言通俗化、内涵浅显化，表达女子的日常情感生活。还有一部分词娱乐化，似顺口溜，以第一人称的口吻创作，如《望江南·莫攀我》："莫攀我，攀我太心偏。我是曲江临池柳，者人折了那人攀，恩爱一时间。"还有《凤归云·闺怨》："征夫数载，萍寄他邦。去便无消息，累换星霜。月下愁听砧杵起，寒雁南行。孤眠鸾帐里，枉劳魂梦，夜夜飞扬。 想君薄行，更不思量。谁为传书与？表妾衷肠。倚牖无言垂血泪，暗祝三光。万般无奈处，一炉香尽，又更添香。"现收藏于法国国家图书馆的《更漏长帖》只是流失海外的一部分中的一篇，图9-12为敦煌藏经洞欧楷《更漏长帖》。

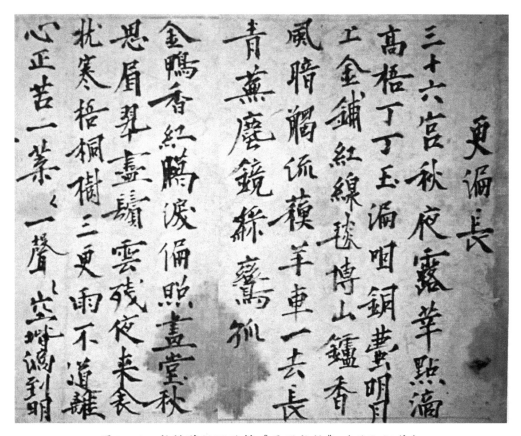

图9-12　敦煌藏经洞欧楷《更漏长帖》（欧阳炯作）

又比如对联，它同人们的日常生活相关，结婚、丧葬等仪式要用，商店、厅堂、房舍、宗祠、庙宇等场合要用，春节、国庆等节庆要用，家事、国事都要用，几乎每个行当和领域，每家每户都会用到。虽然现在一般都用印刷的对联，但其母本当然是书法家所写。

图9-13　黄宾虹篆书七言联

中国有个成语叫"金字招牌"，旧时店铺为显示资金雄厚，老板就用金箔贴字，或者请名家用金粉书写店铺招牌。文人墨客也乐于给自己的书房、画室起个雅名，谓之斋号，如图9-14、图9-15。

图9-14　沈尹默题斋号　　　　　　　　　图9-15　伊秉绶题匾

图9-16为吴昌硕篆书《石鼓诗》，和吴昌硕一样，很多明清书法家书写了大量的以《诗经》《楚辞》为内容的作品。

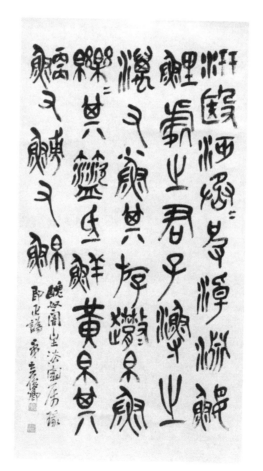

图9-16　吴昌硕篆书《石鼓诗》

近些年来，随着国人对传统文化认识的提高，"国学热"进一步升温，各种书写传统文化经典的书籍不断涌现，为了配合学生美学教育，孙晓云书写并出版了《论语》《大学》《中庸》《道德经》等，如图9-17、图9-18。

図9-17 右側《大学》:

大學之道在明明德在親民在止於至善。
知止而後有定定而後能靜靜而後能安。
安而後能慮慮而後能得物有本末事
有終始知所先後則近道矣古之欲明明
德於天下者先治其國欲治其國者先
齊其家欲齊其家者先脩其身欲脩其
身者先正其心欲正其心者先誠其意。

《大學》

図9-18 左側《中庸》:

天命之謂性率性之謂道脩道之謂教
道也者不可須臾離也可離非道也是
故君子戒慎乎其所不睹恐懼乎其所
不聞莫見乎隱莫顯乎微故君子慎其
獨也喜怒哀樂之未發謂之中發而皆
中節謂之和中也者天下之大本也和也者
天下之達道也致中和天地位焉萬物

《中庸》

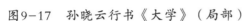

图9-17　孙晓云行书《大学》（局部）　　图9-18　孙晓云行书《中庸》（局部）

二、纪念、记事方面

古人希望某件事情流芳百世，一般会刻石、刻碑、铸鼎。比如《泰山刻石》
（图9-19）、《西狭颂》（图9-20）等。而魏碑则多为墓志、造像题记等（图
9-21）。另外还有敦煌大量的抄经手卷（图9-22）。但我们要知道，这些专业性
很强的工作，都是由业务水平高超的书写者、刻工完成的。

图9-19　《泰山刻石》（局部）

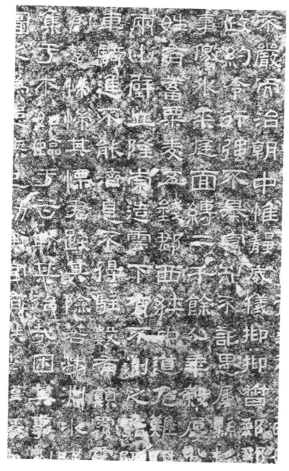

图9-20　《西狭颂》（局部）

图9-21　北魏石刻《始平公造像记》

图9-22　敦煌抄经手卷（局部）

　　江西有个名胜地叫郁孤台，辛弃疾写过"郁孤台下清江水，中间多少行人泪"的词句。唐宋时期，郁孤台是江南一个文化重镇，历代文人留下了很多诗句。南宋宝庆三年（公元1227年），聂子述由瑞金徙知赣州府，他是个文化型的官员，在重建郁孤台的第二年，他汇刻了一部法帖，收录北宋一流书家苏轼、蔡襄、李建中、黄庭坚、宋徽宗等人的作品，以"苏、黄"为主，以"郁孤台"为名，这就是后来的《宋拓郁孤台法帖》（图9-23），原刻卷数无考，现存残帙二卷，藏于上海图书馆。此帖为宋书、宋刻、宋拓，无论是刻工还是拓工，都完整地体现了原作的精神面貌，具有重要的文物价值、学术价值及书法艺术价值，长期以来受到学术界、书法界、金石界的重视。

图9-23　《宋拓郁孤台法帖》黄庭坚草书拓本（局部）

成都武侯祠、南阳武侯祠、汤阴岳庙和济南大明湖遐园都有岳飞书《诸葛亮·前后出师表》。成都武侯祠的《前出师表》石刻，石碑共37块，每块高63厘米、宽58厘米，刻工精良。（图9-24）

图9-25为前些年重庆市为将白帝城景区打造成中华传统美德教育基地所立"出师表"碑。碑身长16米、高4米，采用汉白玉精石雕刻制作。正面为《前出师表》，背面为《后出师表》。突出表现诸葛亮受命于危难之际，忠贞坚定、沉着智慧、鞠躬尽瘁、死而后已的伟大精神。相邻的是仙贤诗笔艺术墙，展示了后人对诸葛亮的高度评价。

图9-24　《前出师表》拓本（局部）

图9-25　白帝城汉白玉精石雕刻《出师表》

一些书法家为了继承传统，会书写一些符合国家文化传承的内容。香港回归是中华民族的一件大事，《香港赋》是金庸先生83岁高龄时，为庆祝香港回归祖

国10周年所作。孙晓云积极唱和并书写之，如图9-26。该作可谓文辞优美，书法俊秀，意境深远。

图9-26　孙晓云行书《香港赋》（局部）

三、文事交流活动方面

这主要是指文化人、书家以及亲人朋友间进行的文事活动和日常往来时的书信、手札、手稿。比如王羲之的《兰亭序》（图9-27）是一篇序文，颜真卿的《祭侄文稿》（图9-28）是一篇祭文，苏东坡的《黄州寒食诗帖》（图9-29）是一篇诗稿。

图9-27　王羲之《兰亭序》（局部）

图9-28　颜真卿《祭侄文稿》（局部）

图9-29　苏东坡《黄州寒食诗帖》（局部）

　　著名的文事活动除东晋的兰亭雅集外，还有宋代的西园雅集。西园是北宋国都东京（今河南开封）的一处园林，主人为驸马王诜，其为文人、画家、诗人。他邀请画家李公麟用写实的方式，以他最擅长的白描手法，描绘在自己府邸西园聚会的16位社会名流，有李公麟、苏东坡、黄庭坚、米芾、蔡襄、秦观、苏辙、蔡肇、李之仪、郑嘉会、张耒、王钦臣、刘泾、晁补之以及僧人圆通、道士陈碧虚等人，故称"西园雅集"。画中文人雅士或挥毫泼墨、吟诗作词，或抚琴吟唱、修禅品茗。米芾为雅集作《西园雅集图记》："水石潺湲，风竹相吞，炉烟方袅，草木自馨。人间清旷之乐，不过于此。嗟呼！汹涌于名利之域而不知退者，岂易得此耶？"（图9-30、图9-31）

图9-30　李公麟《西园雅集图》（局部）

图9-31　李公麟《西园雅集图》（局部）

　　宋时，书法理论有一种别样的方式，就是书家把自己对书法的见解写入作品中，即题词、跋语之类的文字。

　　黄庭坚的题跋很广泛，涉及诗、文、书、画等诸多领域。《黄州寒食诗帖》是苏轼代表作，是苏轼因"乌台诗案"被诬，被贬谪至黄州时所作。帖后有北宋黄庭坚大字行书跋，以及明董其昌小行书跋。黄庭坚题跋云："东坡此诗似李太白，犹恐太白有未到处。此书兼颜鲁公、杨少师、李西台笔意。试使东坡复为之，未必及此。它日东坡或见此书，应笑我于无佛处称尊也。"如图9-32。

图9-32 黄庭坚跋《黄州寒食诗帖》

王羲之以及之后"宋四家"的大部分作品其实都是书信和诗词文稿等，并不是专门创作的书法作品，因此，这些书信和诗词文稿也是研究当时文人生活、文事活动的资料。

当代书法家孙晓云以小楷书明清戏曲词作，典雅清新，这类似唐宋时期的书家、词家之文事。（图9-33）

图9-33 孙晓云《桃花扇》（局部）

四、收藏、流传方面

唐著名诗人刘禹锡的居室名"陋室"，他的那篇脍炙人口的《陋室铭》，以房屋的朴素和简陋来表明志行高洁不与世俗同流合污的崇高境界。许多书家以此篇为内容，尽各种书体进行书写，人们把其中的语句作为警句或者座右铭。

泰不华为蒙古族，作为一个少数民族文人，其书善篆、隶、楷。篆法师北宋徐铉，其篆书唐代著名诗人刘禹锡所作《陋室铭》现藏于北京故宫博物院。从落款可知此卷书于元至正六年（公元1346年），是年泰不华43岁。此作为迄今所见

泰不华唯一的篆书真迹。前后隔水各有清罗天池题记一则，记录其重金购买此卷之事及对此卷的评价。图9-34为泰不华篆书《陋室铭》（局部）。

图9-34　泰不华篆书《陋室铭》（局部）

罗天池为清书画家，精鉴赏、富收藏，重金购买泰不华篆书《陋室铭》。

历史上收藏可以分为两大类：一类为皇家收藏，号称内府收藏；另一类为社会上的私人收藏。皇帝收藏往往带有政治目的，有利于以文治国安邦，也有一些皇帝自身就是书家，同时又积极收藏，推动了书法的提高和普及。如唐朝的李世民、武则天、李隆基，他们大量搜求书法作品，以充实内府收藏。宋徽宗治国能力不强，但在书画上是个天才，为了书画收藏皇家设置了专门的装裱样式"宣和装"，编定《宣和画谱》和《宣和书谱》。清康熙、乾隆时期，内府收藏则达鼎盛，不仅编有卷帙浩繁的书画著录《石渠宝笈》《秘殿珠林》，更有"三希堂"的稀世珍藏。"三希堂"是清乾隆帝的书房，因乾隆在此收藏了大书法家王羲之的《快雪时晴帖》、王献之的《中秋帖》和王珣的《伯远帖》而得名。此外，"三希堂"还收藏了晋以后历代名家134人的作品，墨迹340件，拓本495种。乾隆十二年（公元1747年），乾隆敕命吏部尚书梁诗正、户部尚书蒋溥等人，将内府所藏历代书法作品汇成法帖。法帖共分32册，刻石500余块。原碑嵌于北京北海公园阅古楼墙壁上，摹刻精良，堪称丛帖之巨制。

私人收藏是对皇家收藏的有力补充。私人收藏家通常有修养，有品位，有胆识，也有经济实力，他们大都来自士大夫阶层。比如唐张彦远家族，从其高祖起就从事收藏，历经五代，他编有巨著《历代名画记》。宋元时期，私人收藏已蔚然成风。至于明清时期，无论参与收藏的人数、收藏品的质量，还是关于书画收藏的著录、笔记都足以令人叹服。明代中叶，因为江南经济的发达，涌现了一大批书画鉴藏家，如文徵明父子、项元汴家族、王世贞兄弟以及董其昌等等。这些收藏家同时又是著名的书画家，他们的收藏推动了书画市场的繁荣和经济的发展。

　　明朝项穆在《书法雅言》中说："夫人灵于万物，心主于百骸。故心之所发，蕴之为道德，显之为经纶，树之为勋猷，立之为节操，宣之为文章，运之为字迹……但人心不同，诚如其面，由中发外，书亦云然。"项穆生于博古赏鉴之家，为收藏家项元汴之子，明朝万历年间书法家。

　　项元汴（1525—1590年），青年时期即继承祖业，主营典当，乐于从商，无意科举，喜书画诗歌，广泛收藏，文彭等为其书画顾问，《神龙兰亭序》、《褚摹兰亭序》、《快雪时晴帖》、《中秋帖》（图9-35）、《自叙帖》、《苦笋帖》、《张好好诗》、《韭花帖》、《黄州寒食诗帖》、《松风阁帖》、《蜀素帖》、《苕溪诗帖》等名作都曾汇聚于浙江嘉兴的天籁阁。而这些只是项元汴书法收藏中的一小部分，梳理一下他所藏的法书目录，很多是他从书家手上直接收藏，书家也是按项元汴要求的内容来创作。

　　华夏是明著名的书画收藏家、藏书家。少年时拜王守仁为师，中年后结识文徵明、祝允明等书画家，对书画有极浓厚的兴趣。凡经他鉴别收藏的多为精品真迹，有"江东巨眼"之称。归后在无锡东沙建有收藏书画之所"真赏

图9-35　王献之《中秋帖》

斋"。收藏三代彝鼎、金石，魏晋以来书画，宋元善本图籍，等等（图9-36）。文徵明先后两次为其画的《真赏斋图》，现分别存于中国历史博物馆和上海历史博物馆。著名藏书家丰坊为之作有《真赏斋赋》，他以所藏王羲之真迹给文徵明观看，得其指导，有《真赏斋法帖》行世。

图9-36　华夏藏《袁生帖》

　　大多数人常常忽略私人收藏的传播性意义，其实艺术作品在私人间的流转、收藏过程也是传播过程，在此过程中，收藏家对作品的理解和诠释也在不断丰富作品的价值。

　　我们今天的书法创作基本上是自主地选择书写的内容，好的书法作品应与好的书写内容相配。当代书家有很多优秀作品被世界各地的各种机构收藏，这不仅仅是对书法审美本身的认同，也是对内容和书写协调统一的认同。

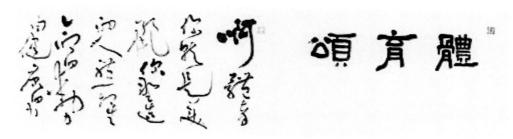

图9-37　言恭达《体育颂》长卷（局部）

　　《体育颂》是"现代奥林匹克运动之父"顾拜旦于1912年发表的一篇颂扬体育运动的抒情散文诗，2012年伦敦第30届夏季奥林匹克运动会，适逢《体育颂》发表100周年。言恭达用大草书法创作了15米长卷《体育颂》（图9-37），以中国书法的形式向世界展示了人文奥运精神和中国书法的魅力。

第十章　章法布局

我们有了创作冲动，在确定了书写的文字内容后，就要采用合适的书体在纸上或者别的载体上呈现出来，这就需要对书写的文字进行排列，对书写的笔势进行组合，对文字做变形、疏密、收放、虚实、布白等处理。通过一系列审美安排，呈现具有形式美感的书写，使作品有神采，这便是书法的章法布局。

潘天寿先生在《潘天寿谈艺录》中说："为人、处事、治学、作画，均须以整体之气象意致为上。故作画，须始终着眼于大处，运筹于全局，方不落细小繁屑、局促散漫诸病。为造成画面之总体精神气势，往往须舍弃局部之细小变化，此所谓'有所得必有所失'也。如求面面俱到，巨细不遗，则反易削弱全幅力量气势之表达。"所以，布局是一件需要精心设计和谋划的事情。

一、传统布局

图10-1为《汉故司隶校尉犍为杨君颂》，是一方摩崖石刻，现藏于陕西汉中博物馆，后世简称为《石门颂》。东汉建和二年（公元148年），由汉中太守王升撰文、书佐王戎书丹刻于石门内壁西侧的摩崖之上。

这是一件构图布局非常完美的隶书作品，整块摩崖通高261厘米，宽205厘米，题额高54厘米。碑额和文字整体是一个组合式的设计，由一个硕大的正方形加

上题额的小长方形组合在一起，题额与碑身分开布局文字。《石门颂》不仅是汉隶中的精品佳作，也是从书写到形式完美统一的中国书法史上一座丰碑式作品。

我们把历史上的碑帖书写的分行布白做个简单分类，一种是虚实疏朗一类。比如汉碑《夏承碑》、《礼器碑》（图10-2）、《史晨碑》、《张迁碑》、《曹全碑》、《孔庙碑》等，它们因隶书的横向取势，字距大于行距，行与行比较紧凑，形成庄严

图10-1　《石门颂》（局部）

肃穆之感。钟繇和"二王"的楷、行、草书，则字与字间距离较小，行距较宽，其字体有取纵势，亦有取横势。钟繇有《宣示表》，王羲之有《乐毅论》、《兰亭序》、《远宦帖》、《寒切帖》、《黄庭经》（图10-3）等作品。

图10-2　《礼器碑》（局部）

图10-3　王羲之《黄庭经》（局部）

魏碑中，有的纵横成行，行距、字距相当，如《始平公造像记》《张黑女墓志》《郑文公碑》等，隋智永《千字文》和《龙藏寺碑》，唐虞世南《孔子庙堂碑》、欧阳询《九成宫醴泉铭》。此外，元赵孟頫、明董其昌等人的一些作品也属于此类。

另一种是紧密类。这类没有虚实布白，但书写者有其自身的布局规则和审美要求。如甲骨文（图10-4），周早、中期部分金文，《利簋》（图10-5）、《何尊》《禹鼎》《散氏盘》《大盂鼎》等。东汉《祀三公山碑》、三国《天法神谶碑》、五胡十六国时期前秦《广武将军碑》（图10-6）等。书家唐颜真卿、柳公权，宋苏轼，明徐渭、祝枝山等人的一些作品也属于这一类。

图10-4　甲骨文图片　　　　图10-5　利簋铭文　　图10-6　《广武将军碑》（局部）

书法传统章法、布局应当从以下几方面去考虑：

首先，我们要了解书写的用途和场合，是作为室内装饰用，还是参加展览用。或是写书信、牌匾。是开业、结婚，还是老人做寿等。另外，还要考虑尺幅大小、写什么内容、字的多少等。

其次是选择字体。一般情况下，正式的事情和正规的场合，尤其是佛事、牌匾之类多用正楷、隶书、篆书来书写，草书和行书多表现性情，在一些庄重的场

合不太适合。张旭、怀素虽是狂草大家，他们在正式场合写的仍是楷书。

图10-7为张旭《郎官石柱记》，又称《郎官厅壁记》。这是张旭为完成朝廷的任务而书写的，由陈九言撰文，张旭以楷书书写，这也是张旭存世的唯一楷书作品。

图10-8为吴昌硕书写的《寿》，为了表示敬重之意，用了篆书，选用红纸以表喜庆。

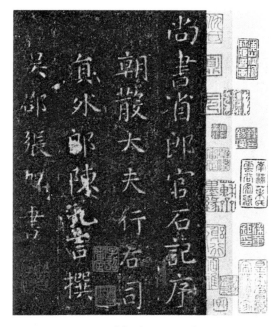

图10-7　张旭《郎官石柱记》（局部）　　　图10-8　吴昌硕篆书《寿》

再次是选纸。宣纸分生宣、熟宣及半生半熟宣。生宣没有经过处理，吸水性和沁水性都强，易产生丰富的墨韵变化，以及水晕墨涨、浑厚华滋的艺术效果。生宣作画虽多墨趣，但落笔时水墨渗沁迅速，不易掌握，适合写张显性情的草书。熟宣是生宣加工后的产物，主要有上矾、涂色、洒金、印花、涂蜡、洒云母等工序，其特点是不洇水，或者渗水慢，适宜写小楷。行书选用半生半熟宣较多。此外，宣纸的色彩则根据书写内容来定。

图10-9为文徵明小楷《楚辞》，其为熟宣纸书写。而林散之草书，则多为半生半熟宣所作，见图10-10。

图10-9　文徵明小楷《楚辞》（局部）　　图10-10　林散之草书作品

　　最后是计算字数。一幅作品的创作根据用途决定是横式还是竖式，之后计算字数。将书写内容的总字数进行行与列的分组，比如一张四尺整纸，书写一首七言八句的古诗，如果采取竖式，可以分成5行，每行12个字，合起来是60个格，古诗是56个字，最后剩下4格的位置可以用来落款和盖章。图10-11为笔者隶书毛泽东诗《人民解放军占领南京》，取横向布局，每行字数不等，共5行，最后一行要考虑落款和盖章位置。图10-12为笔者草书《陈毅诗》，图10-13为笔者篆书李白诗《黄鹤楼送孟浩然之广陵》。

鍾山風雨起蒼黃，百萬雄師過大江。虎踞龍盤今勝昔，天翻地覆慨而慷。宜將剩勇追窮寇，不可沽名學霸王。天若有情天亦老，人間正道是滄桑

毛澤東詩一首 庚午夏 柳江南

图10-11 柳江南隶书毛泽东诗《人民解放军占领南京》

图10-12 柳江南草书《陈毅诗》

149

图10-13　柳江南篆书李白诗《黄鹤楼送孟浩然之广陵》

对于一些内容复杂作品，则需要打格，同时要考虑首尾题款和标题，如果横、竖格相间，则要进行混合式的计算布局。

图10-14布局步骤：先取方稍扁形纸，设计14×12个字，除掉首尾两行，然后打方格，再按现代诗的排列方式进行分段排列即可。

图10-14　柳江南书自作诗《我在你的航程里》

传统书法形式主要有：

条幅。分横条、竖条和斗方等。宣纸纵向直裁两条，即常见之条幅。不管什么书体，条幅一般安排三行半字，第四行留三分之一或半行落款。落款可以两行短一些，亦可单行，尺寸上比正文的字稍小一些。图10-15为王铎草书条幅。

两张窄一些的条幅可以组成对联，也可以几张条幅组成条屏。对联的字数可以是三四字，也可以是数十字，各种书体均可，要求上、下联对仗。如果是真书，对称较妥（图10-16），如果是行、草书，则没有严格的对称要求，落款可以长款也可以穷款。

图10-15　王铎草书作品

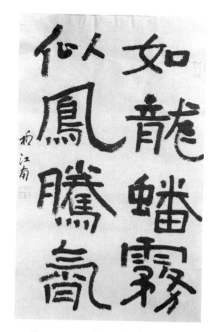

图10-16　柳江南真书对联

151

横幅。即把条幅横过来写。其长度和宽度根据需要而定，书写顺序为从上而下、从右而左，可以是一行（列）字，也可以是多行。单行横幅书写时，在最后留少许位置用于落款。常见于传统的店面招牌、匾额，以及宫殿、亭阁、园林的门额。与条幅一样，横幅也可以是各种书体。图10-17为笔者楷书横幅。

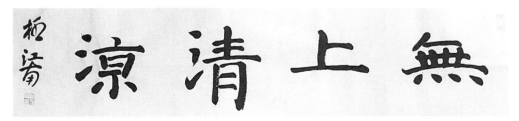

图10-17　柳江南楷书横幅

按照传统横幅一般在五尺以内，超过五尺则为手卷，手卷以长达一丈为宜，再长则为长卷。

中堂。顾名思义，中堂是悬挂于厅堂中央墙上的较大尺幅的作品，一般用四至六尺整张宣纸书写，多为竖幅，书体不限，由上至下、由右至左书写。因厅堂的功能不同，字体、内容则不同，一般要求庄重、肃穆，内容健康向上，多为诗词歌赋、名言警句，如图10-18。

斗方。几近正方形的作品为斗方，其通常为三尺、四尺、五尺、六尺宣纸对裁。内容多为诗词、警句。字数不等，甚至可以是一个大字加题款，或者只盖上书家的印章，图10-19为王冬龄斗方作品。

扇面。我国古代扇子大致有几类，一类为半圆弧形，一类为圆形，还有一些近如方形、椭圆形等。现在人们用扇子的场合不多，它几乎成了装饰品和收藏品。扇面书法内容多为诗词、格言、警句，而且多同季节气候、人之品格、审美意境有关。此外，还有不少佛家、禅家语言。扇面书写空间较小，书写章法等受到限制，因此文字简约为宜，大多书家都以弧形布局进行书写，如图10-20、图10-21。

大順方有前途和發展
禮記禮運篇有大順才是
養生送死事鬼神之正常
道理故明白了這點為人
震事方可平安和少危險
而大順此基礎是搞好
和諧
己亥夏日柳江南

图10-18　柳江南真书中堂

图10-19　王冬龄篆书《无象》

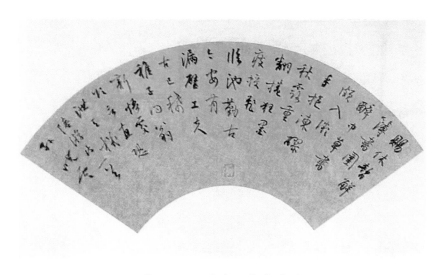

图10-20　孙晓云行书扇面

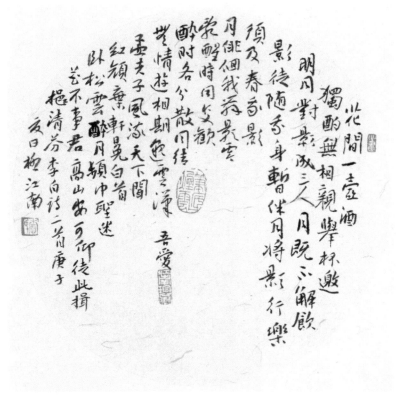

图10-21　柳江南书圆扇面

册页。与长卷比，册页可以折叠，可以每一页是一幅作品，也可以是跨页作品，甚至将整个册页当作长卷书写。为了让册页更丰富，内容和书体都不加以限制，书写时间也不限制，有的册页流转书写跨度几年甚至几十年。布局灵活多变，字可多可少。册页一般是八个页面，并不是页数越多越好。

条屏。条屏至少为四条，至多为十六条。这是书法展览常用的一种表现形式。书体可用楷、行、篆、隶等，草书稍少一些，因为其连绵飘逸，条幅的宽度会限制它。做条屏，往往因为字数多，需要书家在书写前考虑好布局，特别要避免横竖排列整齐、行距偏差太大或拥挤偏狭等问题。条屏书写还要特别注意字与字的左右照应、线条的收放、屏与屏的间距，撇捺收展变换同书写普通条幅是有差别的。

图10-22为于右任草书四条屏，书于他去世那一年（1964年5月），其一生书写此内容有10余次之多。

图10-22　于右任草书《正气歌》

二、现代布局

书法的现代布局，多是从视觉的角度去考虑。

如图10-23是一个6岁孩子画的一幅女孩和花朵的画，我们尝试从视觉角度去理解，得出两点：一是他把人物的元素，比如头部、手、腿进行了抽象化的处理，完全用线来表现。二是他在构图上不顾比例大小，也不顾人与植物的前后关系，把他们进行了简单的排列，甚至于是同一位置的排列，完全忽略了传统绘画的视点透视。

书法的现代性布局通常将作品分成许多大小不等的图形，通过视觉对图形认知的不同，把大小图形进行组合和移位，书写即产生不同类型的变化，从而形成不同的作品。

155

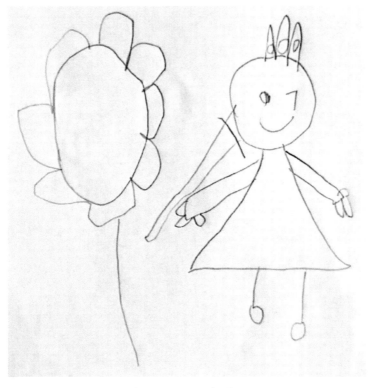

图10-23　儿童图画

图10-24为笔者早年一幅草书作品，布局上在没有完全脱离传统的中轴线的理念下，采取了4个长方形块的组合——"时间"一组、"金钱"一组、"质量"一组、"生命"一组。在此基础上用小草书字进行了注解，注解文字也是围绕第二个大块面来完成，同时，线条粗细和文字大小产生对比，黑与白、虚与实对比，从而形成了作品视觉的三维空间。

图10-25为胡抗美草书作品，构图上为两大块面布局，为了留出中间空白行气通道，第二行没有写到底。作品正文中首字与末字略大、略重于其他字，首尾呼应，首字领篇，末字收势。同时，每个字的中心位置都在每一格的中心线上，即"横成排、竖成行"，作品观感很是整齐。

图10-26是笔者在临帖后书写的一幅草稿，构图用"临石""鼓""用"进行了稳定性的安排，用"朝""文永""宝"作为呼应和对比，让整体在动、静中达到平衡。

图10-24 柳江南草书《时间》

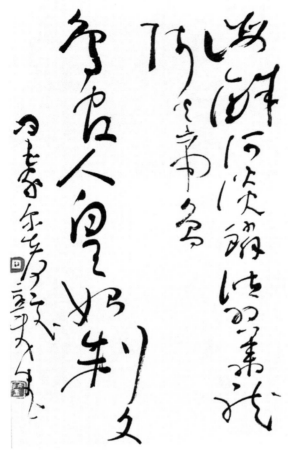

图10-25 胡抗美草书作品

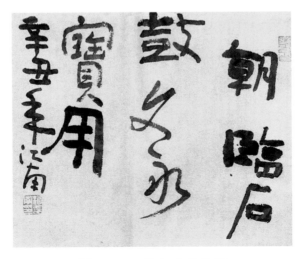

图10-26 柳江南临帖稿

第十一章　审美陈述——对比

对比，在艺术审美中是一种简明而直白的陈述。书法的审美陈述中有很多手法，像涓涓细流入河入海，从物象上对比书法的线条，有一种壮美之感；像红日西沉，与山川、平原等物象形成遥远与近前的虚实意象；像清月银辉，映于石壁，感受大地的浑厚与清幽的华兹；像金戈铁马，气吞山河的旋律。总之，通过对比，让我们从大与小、疏与密、黑与白、浓与淡、枯与润、虚与实、阳刚与阴柔中感受到书家或浓烈，或安静，或激越，或昂扬，或柔润的独特审美意趣。

一、黑白对比

包世臣在《艺舟双楫》中说："是年又受法于怀宁邓石如完白，曰：'字画疏处可以走马，密处不使透风，常计白以当黑，奇趣乃出。'以其说验六朝人书，则悉合。"说的是邓石如在书法和篆刻上将字里行间的虚空（白）处，当作笔画（黑）一样布置安排，实际上这是一条书法艺术审美的重要法则。书法作品的"白"一般有四种：一是单字所包围的空间；二是字与字的距离空间；三是行间和作品四周的空白；四是混合空白，枯笔线条归入四个部分去处理。对于篆、隶、楷书而言，字一般为长方形，或者方形和扁形的空间样式，魏碑出现了一些梯形空间样式，如果考虑到字形的欹侧，则会出现一些椭圆形空间样式。



毛公鼎　　　张迁碑　　　九成宫　　　张猛龙碑



图11-1 "黄"字空间图示

图11-1为"黄"字的篆、隶、楷空间图示，它是上中下结构，由"廿、由、八"构成，由于这三部分可以组成三个图形，或者两个图形，也可以一个图形，因此它所构成的空白空间可以有很多种组合。假如用颜体和欧体的方式来进行空间分配的话，显然颜体将以一种外包围而内宽松的方式来呈现，而欧体则以整体收紧的方式来呈现，从风格上说颜体宽宏雄健，欧体俊挺硬朗。

从四个"黄"字的空间可以看出篆书修长典雅，隶书四平八稳，楷书端庄稳重，魏碑形状倾侧，笔画粗壮则侠气生矣。

字与字的距离空间。图11-2为隶书和篆书的字间空白图示，字取横向或纵向空白的面积是不一样的，字间空白的加大，或者行间距离的加大或缩小，就会形成不同布局的书写效果，如果是同一行，字间距离不同，书写效果也会出现变化。

图11-2 隶书（左）、篆书（右）字间空白图示

图11-3　行书字间空白图示

图11-4　草书字间空白图示

图11-3为行书的字间空白图示，由于字的大小不同、横势与纵势不同、字的倾斜度不同，空白面积就会不一样。图11-4为草书的字间空白图示，需要注意的是，它不是以每个单独字的距离来考量的，而是以一根线条（从起笔到收笔）来考量的。图中的第二行只存在一个字间空白，因为它是由两笔来完成的。我们可以把"一笔"作为一个整体，其字间空白实际是两组字之间的距离。

行间和周边空白。

图11-5为弘一法师书法，图中1指示的三个地方为行间距离，第一、三行距离较大，空白空间则大，第二行距离较小，空白空间则小。2、3所示为边距空白。

图11-5　弘一法师书法作品行距、边距示意图

从美学的角度看，黑白是一种强烈色彩的对比，亦是情感的激烈反差，易使人产生鲜明感。弘一法师这幅书法作品如果不是四边和行间空白较多，则中心内容（文字和点画线条）就无法体现出幽静高远之境。如果深入了解此幅作品的书写背景，则会加深我们对此作品的文化含量和意义的理解。

图11-6为胡抗美的草书作品，他要表现的是两个黑色区夹着一个空白区，就像我们俯视植物茂密的两条丘陵夹着一条河一样。左上和左下的两小块空白是一种呼应的布局。这种块面的空白布局，在视觉上产生了很好的效果，使得整体空白关系简洁明了，而且比较雅致。

此外，还有一种线条间的空白，即枯笔。枯笔主要是因为笔毫含墨量与含水量少，或者书写速度较快形成的。线条中出现的这种黑白相间的空白，屋漏痕即一种。枯笔多表现为"燥"，我们在运用枯笔时，一定要注意书写节奏和笔毫所含墨量、水量的多少。图11-7为笔者用枯笔书写的一副篆书对联，创作方法是运用适量墨汁，用羊毫笔抵纸书写。

图11-6　胡抗美草书作品　　　　图11-7　柳江南篆书对联

利用空白与形状不同的黑色线条形成的板块间的关系，力求做到"实里求虚，虚中求实"，使实的线条（黑）在虚（白）的映衬之下产生对比，从而使布局和书写交织产生流淌感和运动感，让书写之美淋漓尽致地展现。

二、刚柔对比

从书写风格上来说有刚性雄浑的，有俊健硬朗的，有优美妩媚的等。从书写章法上来说有粗犷大气的，有小巧细腻的，有刚柔相济的。（图11-8、图11-9）

图11-8　北魏石刻《始平公造像记》（局部）　　图11-9　胡小石篆书（局部）

胡小石的书法与《始平公造像记》相比，其虽是用毛笔所书，而且又是圆笔而为的篆书线条，但老辣倔强、韧劲十足。胡小石的书写虽不走刚强风格一路，但他的笔墨体现了文人的阴柔之刚。

图11-10为日本书家良宽草书作品，其线条空灵沉静，柔性十足。国内有不少书家向他学习，从风格和笔法上都很接近。

图11-10　良宽草书（局部）

　　图11-11为苏轼晚年所作《洞庭春色赋》，自题云："绍圣元年（公元1094年）闰四月廿一日，将适岭表，遇大雨，留襄邑，书此，东坡居士记。"现藏吉林省博物院。此帖有别于苏轼其他书帖，其笔墨老健，有一种潜藏着的沉雄与顽强，虽从表象来看意态闲雅，有东坡一贯的散逸，但其内在精神却犹如山林之气象，妍秀之下生命强健。怪不得乾隆评其："精气盘郁毫楮间，首尾丽富，信东坡书中所不多觏。"可谓刚柔相得益彰。

图11-11　苏轼《洞庭春色赋》（局部）

赵之谦书法受北碑影响很大，他又是篆刻大家，其书法无论哪种书体，都离不开碑的影子，但要把碑和帖的风格、笔法在同一件作品中融合是很难的。如图11-12中，其结体变纵势为横势，横势开张宽博，笔法上方圆结合，行草并用，字间、行间距离比较适中，字的结构采用"外包围"，显得外紧内松。整体温润宽博，既雄浑老辣，又清润儒雅，不但有碑的雄浑厚重，也有帖的清新生动，别有一番面貌。

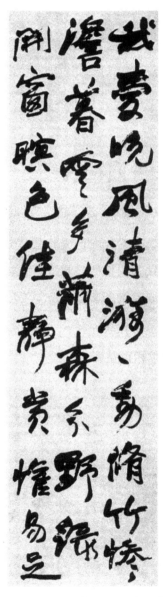

图11-12　赵之谦《梅花庵诗屏》之一

三、墨色对比

墨法是书法技法中的一个重要组成部分。包世臣在《艺舟双楫》中说："然而画法字法，本于笔，成于墨，则墨法尤书艺一大关键已。笔实则墨沉，笔飘则墨浮。凡墨色奕然出于纸上，莹然作紫碧色者，皆不足与言书，必黝然以黑，色平纸面，谛视之，纸墨相接之处，仿佛有毛，画内之墨，中边相等，而幽光若水纹，徐漾于波发之间，乃为得之。盖墨到处皆有笔，笔墨相称，笔锋着纸，水即下注，而笔力足以摄墨，不使旁溢，故墨精皆在纸内。"古人在用墨上有很深的研究，有比较系统的思想理论。如图11-13为张旭《古诗四帖》（局部），除了用笔的技法扎实，力透纸背之外，还通过线条的粗细、用笔的提按、行笔速度的滞涩等来达到视觉上的张力，此中的"真"的突然重笔，突出了墨色，既厚重，又不燥不枯不死。

图11-13　张旭《古诗四帖》（局部）

杨凝式是一个对黄庭坚、苏轼等有重要影响的人物，他的书法除了线条和笔法传承"二王"之外，其在章法布局和用墨上亦有独到之处。如图11-14《卢鸿草堂十志图跋》（局部），左右部分浓淡对比，墨色温润浓重。

图11-14　杨凝式《卢鸿草堂十志图跋》（局部）

明末清初之际，王铎创造了"涨墨法"，这是在"二王"、杨凝式、黄庭坚等的基础上对墨法的进一步探索和实践。即在字的点画之内强调表现墨色的干、湿、浓、淡以及飞白等变化。图11-15中，王铎加大墨中水的含量，使墨在纸上渗透，呈现出不同层次，像层积的水渍，使书写的墨色和线条具有立体感。

图11-15　王铎草书作品（局部）

　　用墨的变化不仅影响章法和整体布白的效果，还对作者贯注于作品中的思想情感及意境的表现影响很大。润墨，即墨色从点画中微微漫晕开去，古人形容为"润含春雨"。古人说"韵味"其中有墨韵一说，墨要出"彩"，润墨即"彩"之一种。墨之润滋使点画有丰腴圆满的立体之感，清人则夸王铎"用墨妙哉"。

　　黄宾虹善用宿墨，其著名的"五笔七墨"学说就含宿墨一说，他谓墨分为浓墨、淡墨、破墨、泼墨、积墨、焦墨、宿墨，把这些墨法应用到书法和绘画中会产生不同的效果，他晚年尤多用宿墨法。黄宾虹曾在《画谈》中说："画用宿

墨，其胸次必先有寂静高洁之观，而后以幽淡天真出之。睹其画者，自觉躁释矜平。墨中虽有渣滓之留存，视之恍如青绿设色，但知其古厚，而忘为石质之粗砺。"如图11-16。

图11-16　黄宾虹篆书（局部）

王冬龄曾在扬州陪伴过林散之，他见过林散之用笔的"秘密"，即砚台不洗常存宿墨，每次写字再加点水搅动一下，或者直接磨墨，少用墨汁。临池时，砚台旁边总是放一两个碟子，放上清水，用于调淡墨，林散之常常既蘸墨又蘸水，作品的墨色变化丰富。林散之的这种书写方法，大概是从他的老师黄宾虹那里传承下来的。图11-17为林散之浓墨作品。

图11-17　林散之草书（局部）

宿墨的制作办法是将墨汁或者磨的墨放置在砚台中，让它隔夜，或者时间更长一些，墨汁就会形成浓缩墨或干墨。当墨汁用于宣纸时，墨色呈现多种轮廓，中间的墨痕是笔踪，而淡墨则从外轮廓渗出，这样会在原笔迹的基础上形成另一个不规则的模糊线条，使墨迹有种水润之感。

言恭达评林散之用墨"无论从墨态，还是墨彩、墨调的神奇互现，裹锋、绞锋、擦锋的合度使用，由裹而铺，由绞转擦，万毫缓凝之力绝无虚痕，淡渴其表，内劲蕴中。正可谓渴而不枯，淡而不薄，白能守黑，看似秀嫩却老苍，大大开拓和丰富了传统书法的艺术魅力与视觉冲击力"。

图11-18为言恭达隶书作品，其用墨变化丰富不仅在草书上，还在其篆书、隶书和汉简上，他说有笔方有墨，见墨方见笔，以心驭笔，以笔控墨。用墨之道，润而有肉，线条妍丽，呈阴柔之美；渴而有骨，险劲率约，现阳刚之态。唯"肥瘦相和，骨力相称""适眼合心，使为甲科"，中国书法用墨之浓、淡、润、渴、白的合理协调是书法笔墨技巧、内在审美的综合检验。

图11-18　言恭达隶书《运河赋》（局部）

四、大小对比

包世臣在《艺舟双楫》中说："古帖字体大小颇有相径庭者，如老翁携幼孙行，长短参差，而情意真挚，痛痒相关。"书法的大小对比，概括地说主要有章法上的大小对比、节奏中的大小对比、单字的大小对比。

我们的祖先很早就知道书写的大小、粗细关系的对比，如图11-19甲骨文，它呈现给我们的是由大小、粗细的对比所表现出的美感。

图11-20为"八年吕不韦"戈背面的刻字，大而粗的刻纹为"诏事（吏）"，小而细的刻纹为"属邦"，这件秦王政八年（公元前239年）的戈，距今已经快2300年了。

图11-19　甲骨文

图11-20　"八年吕不韦"戈

就书法的单字结构而言，大小对比主要运用于处理左右、上下、里外的关系上。如图11-21，在字的左右结构上，左大则右小，右大则左小，如图中"流""施""将""于""乾"等。若在上下结构上，则上大则下小，上小则

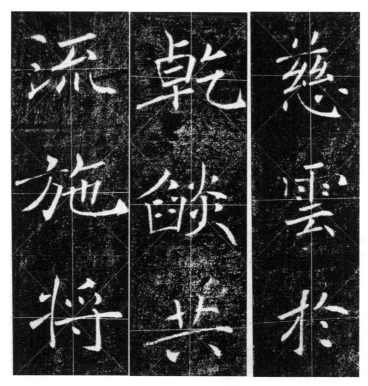

图11-21 楷书单字结构大小比例示意图（褚遂良《雁塔圣教序》局部）

下大，如图中"慈""云""共"等。若是左中右结构，则依次组合而为之，结构、部首、偏旁之间的大小调整，就是调整大与小的关系。

当然也包括线条的大小与粗细的对比。比如图11-22为居延汉简，在字的大小上，"延"比"居"大，在笔画的大小上，"延"的捺笔比其他字中任何一笔都大而重，产生了瞬间强烈的视觉冲击。

古人很早便运用大小对比这一审美规律，在甲骨文、大篆、金文、分书中都有较成熟的体现。比如笔画少的字写小点、笔画粗一些等。如图11-23秦诏版拓片，其中"二十六

图11-22 居延汉简

年""天""大""首"明显比其他字要小，而"尽""商""法"等字则明显要大于其他字。

图11-24为怀素《自叙帖》（局部），这个"戴"字是整个帖中最大的一个字，它的大不仅是字的形态大，而且是气势大，因为它是跨行书写，同时倾侧，对整体和周围如同行的"公"字、旁边的"又云驰毫骤墨"造成了强烈的对比，不仅体现了书写技法上的夸张，还体现了怀素的狂态，同时也是情感高潮的定格。

图11-23　秦诏版拓片　　　图11-24　怀素《自叙帖》（局部）

对比作为书法艺术的一种表现手法，其反差程度越大，表现的感情就越激烈，当然对比的手法是综合的，相互间不能割裂，对比越强烈，审美效果应当越好。如图11-25刘洪彪草书作品，采用了黑、白、红的对比，小的长方形红色印章在空间上同整张作品进行了对比，行间空白同实体的黑色线条进行了黑白的对比，落款、注解同正文进行了文字大小的对比，作品枯润对比强烈，线条刚劲、热烈。

图11-25　刘洪彪草书作品

一般来说，对比关系的反差程度越小，表现的感情就越平和，透露出安静与娴雅之意。

图11-26为笔者在2021年暑季的一天，书写的记录同朋友聚会的一首小诗，在黑白关系上采取了上、下的布局，整体上黑色稍多，如果算上行距和字外的空白，白色应当多于黑色。然后是大的字态同小的注解的字态的对比，在此基础上采用了古篆与行草书结合的方法，书写时用了很多圆笔圆转的手法，体现出祥和雅致的气氛，一种惬意的情调充溢纸间。而笔者想表现的也正是这种情感与生活的情趣。

图11-26　柳江南草篆作品

第十二章　书写的运动节奏

　　我们在创作和欣赏书法作品的时候，很少会想书法家是怎么下笔的，又是怎么行笔的，以一种什么样的速度行笔，行笔流畅还是涩滞等问题。如怀素《自叙帖》（局部）（图12-1）。

图12-1　怀素《自叙帖》（局部）

怀素的草书以一种圆润的线条、快速流畅的节奏，在时紧时展、时开时合、不断偏离与回归中轴线的情况下，笔锋不断地行进与游走，即便局部有所停顿，但间隙也非常短暂。

图12-2为笔者草书杜荀鹤诗，铺垫准备在"君到"处稍停顿，再拉势如"姑苏见"，开始展示如"人家"至"夜市"，对比收势如"卖菱藕"，到慢速行进，变调收势、缓慢收尾等都是在一种节奏中进行和完成的。

图12-2　柳江南草书杜荀鹤诗《送人游吴》

一般人只看到草书线条的狂放、笔法的跳动、线条的质感等，怀素的草书下笔后，笔锋运动的速度很快，调整笔锋是在书写中进行的。而笔者的草书是在由准备到进入、由慢写到快写、再到慢写，直至收笔这样一个过程。

又如虞世南《孔子庙堂碑》（图12-3）其为楷书，表面看线条是静止不动的，但是这些线条如果没有内在的运动就没有活力，其一定存在笔锋的不同运动。因为碑刻无法辨识体现

图12-3　虞世南《孔子庙堂碑》（局部）

墨色的浓淡，节奏的变化也被压缩在一个表面的静止中。

图12-4为孙晓云隶书作品（局部），根据墨色多少，我们能分辨出书家的用笔节奏，比如在墨少甚至枯笔的情况下"山""穷"等字的书写速度肯定较慢。当然，起笔和收笔时也会慢一些。

图12-4　孙晓云隶书作品（局部）

书家的书写就像运动员跑马拉松一样，要知道自己的整体力量，要知道场地和周围环境，要知道自己怎么去完成此次任务。说到书写，就是要知道怎么分出节奏、运笔的速度、什么时候应当发力等。曾经有不少书者问我，是不是篆书和楷书不存在速度问题？答案当然是否定的。据说元赵孟頫书写极快，可以日书万字。柳贯在《跋赵文敏帖》里说："予问其何以能然，文敏曰：'亦熟之而已。'"赵孟頫书写的速度之快，同他一生长期临帖，对章法、用笔的驾驭能力极强有关，不然不可能做到"下笔神速如风雨"。所以书写技术熟练、熟知基本规律是保证书写速度和质量的前提。

一、什么是势向

唐张怀瓘在《玉堂禁经》中说书法有"五势"：一曰钩裹势，二曰钩弩势，三曰衮笔势，四曰抬笔势，五曰奋笔势。他是在概述了"永"字八法之后说的"五势"，之后还说了三十多种笔势。他说的这五种笔势是举例来说的，是单一笔势，后三十种笔势中有复合笔势。如图12-5为选自王羲之字帖中的"无"字头的笔势图示。

图12-5　"无"字头笔势图示

"无"的笔势实际是两个竖笔势构成，也就是说写"无"无须按汉字的笔顺先撇、再横、再横、再竖、再横、再点这样来完成。如果写行书或草书，按照临写法帖的经验，可以按照两步的顺序来完成。

由此可知，中国传统书法的字是有"势"的。清康有为在《广艺舟双楫》中说："古人论书，以势为先。中郎（蔡邕）曰'九势'，卫恒曰'书势'，羲之曰'笔势'。盖书，形学也，有形则有势。兵家重形势，拳法亦重扑势，义固相同。得势便则已操胜算。"如康有为所说，在中国古代书法理论中，笔有笔势、字有字势、体有体势，一个字则有正侧势。所以"势"同笔画、字体、章法的重心和方向有关，这种笔画、字体、布局体现出的重心与形态之间的倾向，就是书法中的"势"。

字的体势是靠笔势的综合作用表现出来的，往往呈现出较鲜明的运动趋向，如我们常说的某字取纵势、某字取横势，实际上是说那个字表现出纵向或横向运动的趋向。汉字不同的书体常常具有不同的体势，如图12-6"国"字的体势，《说文解字真本》小篆的纵势，《曹全碑》隶书的横势，《颜勤礼碑》楷书的静势，《廉颇蔺相如列传》草体的动势。

《说文解字真本》　　《曹全碑》　　《颜勤礼碑》　《廉颇蔺相如列传》

图12-6　"国"字体势

什么是势向？它是笔画、字体、布局所体现出来的力量趋向。在下面的章节里所要说的势向，如果是单指字的话是指笔法的轨迹指向，如果是行笔则是指笔锋的方向。

图12-7中1指出的两个位置，其势向是复合势的，它有个回锋后再行笔的过程，如果没有这个过程则违背了书写规律。图中2指出的两个方向则完全一致，也就是点的势向一致。

图12-7　势向图示

二、"书法式"书写

当我们对照草图进行"创作式"书写，即进入"书法式"书写，"创作式"书写是一种不可重复的书写。

图12-8、图12-9、图12-10是黄庭坚《廉颇蔺相如列传》中的一段书写。如图12-8，起笔写"相"时，考虑是此行第一字，其起笔横画后稍断开，然后竖笔按草书的笔法、势向完成第一个字的书写。

图12-9中的"如""虽"两字顺着笔势行笔，要注意线条是意连还是实连，包括行笔的轻重快慢和"虽"字的最后收笔。

图12-10是在图12-8、图12-9的基础上控制好"虽"字和"鸳"字的间距，继续按照草书的笔法、沿着笔势完成"鸳""独"两字的书写，即完成了此行的书写。

图12-8　"相"字图示

图12-9　"相""如""虽"字图示

图12-10　"相""如""虽""鸳""独"字图示

图12-11是在第一行的基础上完成了第二行的书写，与第一行比，第二行只是两个字组的书写，"畏""廉"两字看似断开，实际上"畏"字的收笔和"廉"字的起笔是意连，中间没有"断气"，并不是重新起笔。"将"则是顺势下笔。

　　图12-12中第三行的第一个字"哉"是个单独书写的字，完成了"哉"之后，黄庭坚重新着墨起笔，再次按照笔势的走向和笔锋顺序完成了第三行的书写。之后，黄庭坚完成全篇的书写。

图12-11　黄庭坚《廉颇蔺相如列传》（局部）　　图12-12　黄庭坚《廉颇蔺相如列传》（局部）

书法的创作式书写就是沿着走向，顺势而下地书写。但是，由于字的收缩与舒展，对字形的熟悉与控笔能力的强弱、心情与状态的起伏，以及纸张的大小布局等因素的影响，书写节奏会有相应的变化。

三、蓄势与发力

书写无论是刚起笔还是在节点停顿的时候，表面看笔锋停顿或者静止，实际是在蓄势。

图12-13中1的蓄势在笔锋着纸之前，先于空中摇曳取势，然后下笔完成，在完成时稍作停顿，而这个停顿又是下一笔撇的取势。2的两个转换笔锋节点是蓄势的点，同时也是发力点，就像立定跳远时最后蹲下欲纵跳的那一下。逆笔就是书写的蓄力，笔锋蓄力之后，毛笔在纸上运行留下的痕迹才会显得有力。

图12-13 "公""之""视"图示

发力是借助发力点来进行的，如图12-14中所示的1、2点，图中1在蓄势的基础上做一种蹲锋轻提，看似没有发力，其实减少力量也是一种发力。2是在纤毫式的行笔后做了反复扭锋蹲锋后发力出锋。在"根"字的书写中，还有其他发力的地方。

图12-14　褚遂良《阴符经》（局部）发力图示

有同学问我《兰亭序》中"茂"字的节奏，如图12-15，其实它是两个节奏，甲处的开始到完成，虽然中间有个撇的起收，但中间没有间断。乙处的开始到结束也是一笔完成，只是中间撇和点有两个空中飞度。我们要知道这是个特别要注意快慢节奏的地方，也是书写的细节。

还有同学问"畅"字中"申"和"丂"的起笔是不是修饰，如图12-16。需要指出的是，王羲之的"畅"是重新起笔，书法有装饰的功能，书法家也有卖弄技能的，但王羲之在这样的一个草稿上并没有这个必要，"申"的起笔是个习惯性的三面锋。纸与笔锋之间的接触，其实是蓄势最满的时候，三面锋的进入接纸跟直接下压接纸是不一样的笔法。乙中要注意的是有两个转锋，而不是顿挫或者翻笔。这也是体现不同节奏的地方。

图12-15　王羲之单字节奏图示

图12-16　王羲之单字节奏图示

如何让线条有力，或者运笔扎实？传统方法是笔锋压死纸面（通俗点说，感觉就像笔锋与纸面摩擦力最大时），再逆向行笔会明显感到有较强的阻力，此时调转笔锋顺势写出，这样既能很好地藏锋，又能使墨入纸。

对于一些创作经验积累不足的书家，一定要注意刚开始起笔时停顿是一个很好的蓄势过程，或者说是运气的过程。而在停顿过程中"意尽"的过程则同样是个很好的蓄势发力的过程，所以停顿时不要抢着往下写。

图12-17为张旭草书《古诗四帖》（局部），我们在临习或创作时一定要细心思考：张旭为什么这样写？他停顿了多长时间？（情感积蓄了多长时间？）

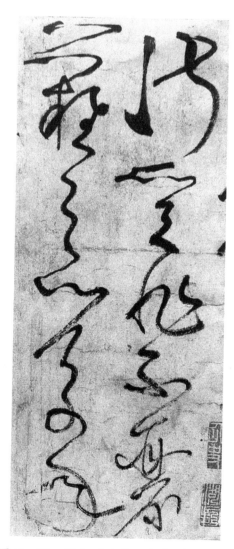

图12-17　张旭《古诗四帖》（局部）

四、停顿与行笔速度

一个笔画有停顿，字间有停顿，多字连写时有停顿，行进与停顿再加上线条的力度便组成了书写的节奏。

图12-18中1、2、3所指处都是停顿，但停顿的方式不同，1是正常行笔下的停顿；2是草书上弧完成后的提笔收力的短暂停顿；3是"军"字下的一竖在行笔中不断地滑行停顿。

此图中从"将"字开始到"军"字的一竖收尾，整个书写是在起笔、提按、轻重、缓急的过程中完成的。

图12-19中"岂若上登天""王子俊清""旷""区中"等为一个短暂的节奏段，段间有简短停顿，然后又以前一段的速度和节奏继续书写。

节奏不管是有意识的，还是无意识的，它都是情感的体现和传导，是发自内心的体现。我们创作的节奏需要在书写准备中去把握，并在已有的速度中进行场合的转换。

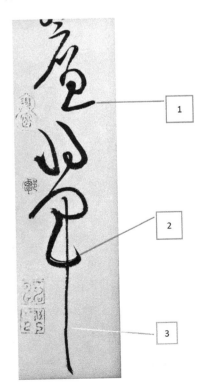

图12-18　黄庭坚草书字组图示

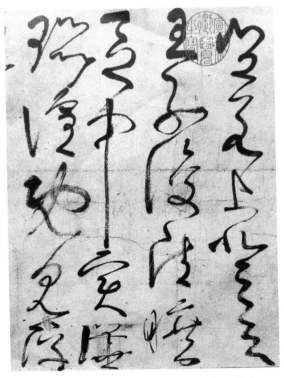

图12-19　张旭《古诗四帖》（局部）

图12-20为笔者在临摹黄庭坚《郁孤台》帖过程中书写的一幅草书作品。临帖开始时以一种速度进行，随之逐渐有了一些感觉，特别是临到这段时，突然想用宣纸书写，尽管此作还有点黄庭坚的影子，但几乎看不到"黄式草法"。通过线条的不同组合，笔者对节奏进行了重组，在布局上，"庸问佛"是节奏的高潮，从"虽然"开始就是较快的草书节奏，最后两行虽略微收紧但也保持在快节奏中完成。

速度有快速与缓慢之分，在书写中缓慢不是始终不变的，而快速也不是始终如一的。根据书写的需要快速会转为缓慢，而缓慢也会转为快速。

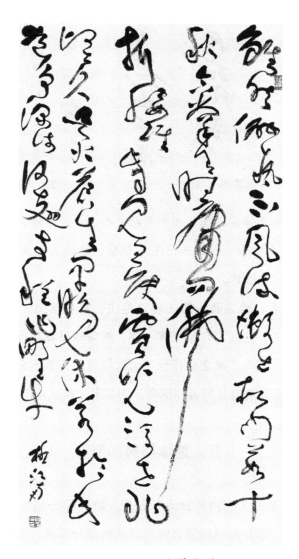

图12-20　柳江南草书作品

图12-21、图12-22为张瑞图和董其昌的草书作品（局部），在书写布局上，行距较大，所以书写完一行之后需要稍作停顿，然后再写下一行。我们很难看出来什么地方写得很快，什么地方写得很慢。张瑞图书写的是一本册页，他的草书线条比较外展，摆动较大，其控笔能力较强，尤其是书写这种样式的书法时需要有很丰富的经验。其运笔不慢不快，把握得好。

图12-21　张瑞图草书（局部）　　　　　图12-22　董其昌草书（局部）

董其昌的书写则不像张瑞图，表面看起来像个走走停停、时快时慢的行人，边走边思考，不急不慌的。我们从行笔节奏看，他确实是如此，行书与草书相间，想必是边写边自己欣赏。

我曾碰到位老者，他向我表演王羲之笔法，其中摇腕，速度实在慢得难以想象，他写的是行书，速度却自始至终一样，线条像是春蚕行走出来似的，虽厚重，也有"屋漏痕"，但王羲之估计也不会这样写字，更不会鼓励他这样写字。掌握好节奏和停顿是需要通过刻苦训练和长期积累才能达到的。

五、整体与局部节奏

怀素《自叙帖》的文字内容分为三部分，第一部分是怀素叙述自己前往长安游学的经过，第二部分是他给颜真卿写的信的部分言语，第三部分是名人官僚赞扬他的诗语。应当说怀素《自叙帖》从文字内容到狂草书写，是他经过精心设

计并练习后的书写。根据现有文字记载，怀素作草书速度是很快的，把他的其他传世草书与《自叙帖》比较，其书写状态和草书元素的"纯洁度"都不能等而视之。《自叙帖》全篇698字、126行，这种气势撼人的书写，如果没有草稿、没有大致的情感记忆定格之表象，要想以一种激情状态进行书写，即便喝了一点小酒，可能也是难而为之的吧。

我想《自叙帖》应当同其他的文字结体相似，像这样的大型书写，如果不是文字烂熟于心，而是像西方抽象形式的书写，即便是通过文字腹稿抄书，也无法达到那样的效果。言恭达先生对书法长卷有很深的研究，并以大篆、隶书、草书写过多部长卷，他说长卷的书写结构是要认真去研究的，书体不同，书写的节奏也不同，尤其是草书长卷，如果没有处理好，文本书写就会脱节。这就像音乐一样，各个乐章如果联系不起来，那就不是一部完整的音乐作品，充其量只是一些素材或者局部的堆积。

就《自叙帖》的整体节奏来说，我将其分为16个节奏章节，第1个章节（图12-23）是一个于平静书写中不断调整状态、对接情绪、蓄力待发的过程。从"怀素"开始，进入"家长沙，幼而事佛。经禅之暇、颇好笔翰。然恨未能远睹前人之奇迹，所见甚浅。遂担笈杖锡，西游上国，谒见当代名公。错综其事"，共9行。

图12-23　怀素《自叙帖》（局部）节奏示意

第2个章节开始在第1章节的基础上加快书写速度，行与行加强响应，中轴线开始偏移，线条开始上下伸展等。到第15行，共6行。

图12-24为第15个章节，它是全帖结束书写前的一节，是顺着惯性书写同时又要左右兼顾的部分，它时紧时小，时大时松，时一笔为一行，字的形态被任意

图12-24　怀素《自叙帖》（局部）

夸张压缩，对比强烈，美学意义尽出。

图12-25为第16个章节，它由一个激情状态走向深远的平静状态，或者说是走向回味和余音袅袅的状态。像"玄奥""固非虚""荡""徒增愧畏耳""八日"等字的形态几乎是现代艺术的视觉造型，还有"奥"字重重的一竖，不管是不是有意而为之，都恰到好处。从节奏和书写的速度上来说，这一章节停顿、转换较多，是情感起落频繁的部分。

这幅作品应当是完美地展现了怀素当时的情感节奏与书写节奏。

图12-25　怀素《自叙帖》（局部）

从第3个章节开始，怀素逐渐气定神闲，带着前两节的书写状态和惯性，笔走龙蛇，在近10张白麻纸（加上第1、2个章节用纸，全帖共12张）上完成书写。

美国音乐家柏西·该丘斯说："有了节奏，音乐才能产生丰富的生命力。"书法家的书写速度是随着人的状态和心境、情感不断变化着的，和整体、局部的节奏是有联系的，在书写中融入节奏的起伏、力度的强弱、情感的张弛，作品才会有质量和韵味。

第十三章　情感定格——草图与作品

汤显祖在《牡丹亭》题记中说："天下女子有情，宁有如杜丽娘者乎!梦其人即病，病即弥连，至手画形容，传于世而后死。死三年矣，复能溟莫中求得其所梦者而生。如丽娘者，乃可谓之有情人耳。情不知所起，一往而深。生者可以死，死可以生。生而不可与死，死而不可复生者，皆非情之至也。梦中之情，何必非真，天下岂少梦中之人耶？必因荐枕而成亲，待挂冠而为密者，皆形骸之论也。"

一个人从爱好书法到成为书法家，再到把书法作为终身的追求，书法家同书法的关系真有点像《牡丹亭》中男主人公柳梦梅那种痴情追求的样子。这句"情不知所起，一往而深"，引用到书法的创作中还是比较贴切的。正如有的人看到别人的作品而受启发，有的人看到书本上美好的诗句被勾起了热情，有的人是受到物象的启发，有的人是胡乱画符突然来了灵感，有的人因为喝酒突然来了兴情，总之各有缘起。

一、行与列的概念

由于古籍和碑帖同现代书籍的排列方式不同，这造成了一些阅读和临习上的障碍。

书法碑帖的行与列区分参见图13-1，图中1指竖排为行（乃、神、武、克）；2指横排为列（乃、靡、龙、挹、文）。行与行排列构成行气和呼应关系，列与列排列构成字间距离关系和横向延伸关系。

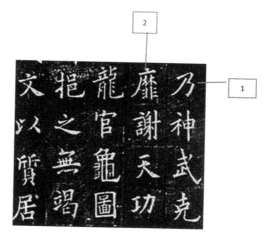

图13-1　书法碑帖行、列示意图

二、中轴线的概念

一个图形或物体，由它的平面中心生发的垂直线是对称的，可以进行折叠重合，这个线就是中轴线。中国古人把它应用在各种建筑上，后来又引申到艺术和哲学等领域，成为传统审美的基础之一。

从图13-2中可以看出甲骨文已按中轴线来排列，自此书法的篆、隶、行、草、楷诸体都没有离开中轴线的排列规则。如图13-3、图13-4、图13-5。

图13-2　甲骨文中轴线示意

图13-3　篆书中轴线示意

图13-4　楷书中轴线示意　　　　　图13-5　草书（行）中轴线示意

楷书大都是横成列竖成行，也有一些是横无列而竖成行。行书与草书虽有所不同，在一行中字与字的重心并不一定重叠，有时有较大的错位，但中轴线始终是书写的依据。

草书中每行的重心线，常以行第一个字的重心线为基线，书写时不能偏离甚远。草书不仅单字结构不正，从整行来说，也并非绝对要以中轴线为基准，把每个字都摆齐，"字如算子，非书法也"，而是要随着字势，沿中轴线若即若离地书写，甚至偏离中轴线，只要视觉上感觉还是一行即可。

三、书写的基线

孙过庭在《书谱》中说："一点成一字之规，一字乃终篇之准。"他说的"准"就是基准，有统领全篇的作用。

图13-6为王献之《廿九》帖，首字笔画浓重，字体偏扁，有提按，为古楷笔法，以此为"准"接下来的字也基本上是行书，没有笔画的连带，只有名款是草书，其属于签名符号的一类写法。

图13-7为褚遂良《阴符经》，首字字形偏扁，为楷书笔法，其笔法轨迹清晰娴熟，行笔速度适中，提按分明，几乎全程中锋，骨架俊健，整体清朗俊美。

图13-6　王献之《廿九》帖（局部）

图13-7　褚遂良《阴符经》（局部）

图13-8为董其昌跋唐摹《万岁通天帖》，其为楷书，字体取斜势，线条粗细明显，排列整齐有序，第一个字与第二个字拉开距离，书写清朗空灵，风骨鲜明。

由此可知，全篇的第一个字是非常重要的。一般来说，楷、隶要求稳定匀称，而行书、草书则应粗壮凝重。据此，我们得知每行字的首字同相邻首字的距离与欹侧，在开始写的时候就应当考虑周全，如是行、草书，还应考虑如何承接笔法和墨色的问题。

图13-8　董其昌跋唐摹《万岁通天帖》（局部）

四、视觉块面

视觉艺术原理广泛应用于美术、设计等领域。对于中国书法和绘画而言亦是如此。包世臣在《艺舟双楫》中说："降及唐贤，自知才力不及古人，故行书碑版，皆有横格，就中九宫之学。徐会稽、李北海、张郎中三家为尤密，传书俱在，潜精按验，信其不谬也。"包世臣这里说的"九宫之学"即属视觉艺术原理范畴，他在《艺舟双楫》中说："字有九宫。九宫者，每字为方格，外界极肥，格内用细画界一'井'字，以均布其点画也，凡字无论疏密斜正，必有精神挽结之处，是为字之中宫，然中宫有在实画，有在虚白，必审其字之精神所注，而安置于格内之中宫，然后以其字之头目手足分布于旁之八宫，则随其长短虚实，而上下左右皆相得矣。每三行相并至九字，又为大九宫，其中一字即为中宫，皆须统摄上下四旁之八字，而八字皆有拱揖朝向之势，逐字移看，大小两中宫，皆得圆满，则俯仰映带，奇趣横出已。九宫之说，始见于宋，盖以尺寸算字，专为移缩古帖而说，不知求条理于本字。故自宋以来，书家未有能合九宫者也。两晋真书碑版，不传于世。余以所见北魏、南梁之碑数十百种，悉心参悟，而得大小两九宫之法，上推之周、秦、汉、魏、两晋篆分碑版存于世者，则莫不合于此，其为钟王专力可知也。世所行《贺捷》《黄庭》《画赞》《洛神》等帖，皆无横格；然每字布势，奇纵周致，实合通篇而为大九宫，如三代钟鼎文字。其行书如《兰亭》《玉润》《白骑》《追寻》《违远》《吴兴》《外出》等帖，鱼龙百变，而按以矩矱，不差累黍。"

为了看得清楚，单字图13-9和四字布局图13-10都采用了楷书，没有按照包世臣所说的行书帖进行布局分析。如果九宫学说存在的话，那么我们古人简单的块面意识和布局方法早就存在了，而且严格得如几何学。单字在整体布局中是个小单元、小块面，在四个字中则是1/4块面，在8个字中则是1/8块面，如果在这些整体块面中缺少一个，就形成几分之一的空白，按照投影的视觉原理，审美的优先原则是会先将我们的视点投向这个地方。按照刚才的假设，可以缺少两个字，或者三个字，甚至一行，就会出现大片空白，从而形成整块与面的视觉矛盾冲突。

图13-9　九宫格楷书"公"字图示

图13-10　九宫格布局图示

　　如图13-11为中岳嵩高灵庙碑拓本（局部）视觉块面图示，图中1指示的地方为一个空白块，它不是人为的，但恰好它就像空了两个字没写一样。我们在观看的时候，首先会把目光投向它。

　　图中2指示的是另两块单字上的块，这就像墨块形成的效果一样，也是在视觉上容易引起注意的地方。

图13-11　中岳嵩高灵庙碑拓本（局部）视觉块面图示

　　图13-12为颜真卿《送刘太冲序》（局部）视觉块面图示，现收藏于浙江省博物馆，由于图中2所指处是个不规则图形，又是草书字体，在一种规则中发生两次变化（楷书格局中图形一次，书体一次），在视觉上为首选法则。1是改变字体，传说是后人重新书写，风格和笔力上有所差异。

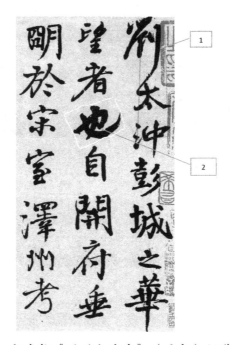

图13-12　颜真卿《送刘太冲序》（局部）视觉块面图示

现代书法大多采用了视觉艺术布局构图的方法，对于书法而言，作为"运动"的审美，传统是民族的根性和特质，吸收或者挖掘传统是非常有必要的。

五、草图分析

图13-13为黄庭坚《诸上座帖》，约作于公元1100年，是黄庭坚在四川任职期间所书。书帖有草书正文79行，行书款字13行，共计92行，共477字，现藏于北京故宫博物院。全卷均用浓墨书之，除少部分行列用墨尽枯笔写成外极少有淡墨处。帖后有大字行楷（图13-14），一卷书法兼备二体，尤为罕见，是其晚年杰作。

图13-13　黄庭坚《诸上座帖》（局部）

图13-14　黄庭坚《诸上座帖》行楷部分

此卷是黄庭坚为友人李任道抄录的五代金陵僧人文益的《语录》，全系佛家禅语。这样一件长篇巨作，黄庭坚当是一气写完的，用的是浓墨，长卷开始8—10行有些真草，字有提顿，其他因审美之需而点线转化。另外，此帖的线条显得特别老辣，行与行之间，以及左上右下都是相互支持和呼应的，点画之间也干脆果断。通篇都显示出了一种力度，每个字既像一块块石头，也像一棵棵秋天或者冬天的树，虽然不是枝叶茂盛，但是十分有骨力，都在倔强地活着，争着自己的空间，这非常难得。试想他如果不是经历了人世间的沧桑，不是对草书有更深层次的美学理解，是写不出来的。这件书作既体现出了他的顽强，也体现出了他对生命的理解，这种顽强感、这种固执感、这种坚守感、这种张扬感、这种表现感，是非常强烈的，而这种强烈都隐藏于一种高深之中、一种自信之中。

不知道黄庭坚当时所用的毛笔是什么样的，我猜想应当是羊毫，它表现出了整体的柔和性，线条又极有丰润度，通篇很少出现毛糙的地方，即便他要写到笔尽墨枯，也绝无燥涩之感。这种力度显得非常地饱满，特别是应当出现的方角，却使转得比较圆润。其结体中宫收紧，由中心向外做辐射状，纵伸横逸、气宇轩昂，个性特点十分显著。我分析黄庭坚对要抄写的文字内容是比较熟悉的，他自己也理佛参禅，对佛家禅语并不陌生。抄录的内容他过去有可能书写过，也可能他书写前有个草图，或者打了腹稿。

什么是书法创作的草图？草图在某种意义上可以看作习作的一种，是为正式创作准备的草稿。但这种草稿可能书写质量非常高，如《兰亭序》《祭侄文稿》实际上都是草稿。草稿不着眼技巧，它是作者的创作意图，主要包括布局和大体效果。草稿要经过反复酝酿和多次修改，因此一件作品往往可能有多个草图。

笔者把黄庭坚的《诸上座帖》分解成五个局部草图，然后合成一个大的草图。第一个局部就是1—8行，因为开始需要情感和书写节奏的铺垫，有不少字用行书和真草来写。

笔者认为，这一部分的局部草图宜设在这个部分"恐伊执着，且执着什么？为复执着理？执着事？执着色？执着空"。如图13-15，笔者对其进行了意临。

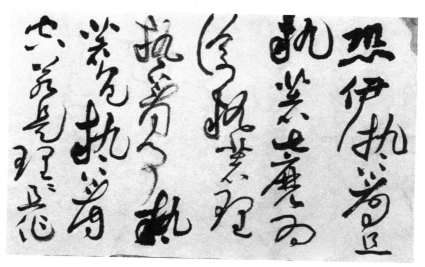

图13-15　柳江南临黄庭坚《诸上座帖》（局部）

　　笔者认为，第二部分草图要解决的是图13-16部分，这一部分字间出现字组，有的4—5字，而且不少字出现压扁与变形，纯具审美意义，比如"常""佛""接"等。主要是展示了黄庭坚草书中的大线条、长线条，字与字之间是连贯的，也就是说一根线条组成了几个字，组成的词组是相互错落的。

图13-16　柳江南临黄庭坚《诸上座帖》（局部）

　　第三部分与前几部分不同的是行与行间空白增加，中轴线有较大偏离，线条开始加强骨感与涩滞感，同时保持理性状态书写。（图13-17）

图13-17　柳江南临黄庭坚《诸上座帖》（局部）

第四部分中，黄庭坚对点和线条的混合书写表现出了高超的节奏处理能力，同时那种大开大合的笔法也进一步强化，从总体来看书写即将进入最后一个部分。（图13-18）

图13-18　柳江南临黄庭坚《诸上座帖》（局部）

由第五部分可见，草书是非常丰富的，除了保持其字组的特性之外，在字的形态上还出现了偏长、压缩的形态，以及点线结合，压缩行距字距，节奏加快、拉紧的情况。（图13-19）

图13-19　柳江南临黄庭坚《诸上座帖》（局部）

　　综合五部分草图进行归纳分析，黄庭坚创作开始即对长卷进行整体的书写构思，比如全帖分成草书和行楷两部分，草书部分位置和比例关系的分布等。在书写过程中，对草书节奏、虚实的把握和控制，以及单个文字和字组的形态、整段效果等都应当有所构想与设计。

　　书法草图是书家情感和技法的初步结晶。从时间上说它是顺着由前而后的顺序，通过行进和停顿、快慢有度，流畅地完成书写的过程。从空间上来说，行与行的呼应顾盼、墨色的浓淡、笔法的空间和平面转换，都会造成空间上的远近联想与视觉冲击，这些构成由线条和空间布白来完成，由书写元素和布局装饰去表现。

　　书法草图中的笔法、墨法、字法和章法诸要素也是要充分体现的，其至它比正式作品都来得自然。我们在创作时要注意两点：其一，书写要自然流畅、气息贯通，力避脱节断气、貌离神散，甚至是一种拼装；其二，笔墨、行间形式与审美风格之间要保持一致性。

六、建立草图

　　颜真卿的行书《祭侄文稿》（图13-20），是他为追祭以身殉国的侄子所写的一篇祭文，对亲人的悲痛哀思、对奸臣的愤慨怒斥，催生了这篇书法作品特有

的艺术风格。那些真情实感毫无修饰地呈现在这份草稿中，他对文字进行涂改，对书法的行气也没有进行更多的考虑，有些字和笔画可能因为情绪起伏，写得非常潦草和减省。

图13-21为创作草图，它是按照行书的笔法有行无列地进行了布局，字体大小、笔法等没有进行有机的统一，创作的意图是把它写成"二王"风格的俊朗秀美一路的行书作品。

图13-22与上图比字的大小基本统一，字与字的连贯有序，尤其注意了字与字间的连带。

图13-23在图13-21、13-22的基础上做了风格一致的处理。

图13-24为书家在临完张旭草书帖后的一段感言。当时先写在一张便条上，后来不想把它写成行书或者楷书，而是想写成草书，便写了一张草图（图13-25），之后写成作品（图13-26）。

图13-20　颜真卿《祭侄文稿》（局部）　　　　图13-21　草图

图13-22　草图

图13-23　草图

图13-24　草图

图13-25　草图

图13-26　柳江南跋《古诗四帖》

由上可知，书法的草图就是书家在正式书写作品前书写的草稿。

书法创作最终是表现书家的学识、修养和思想感情。所以，一幅书法作品，往往是作者情感变化的记录。书为心画，写字就是写心、写情，无情也就没有书法艺术。只有在情之所驱，且不书不快的情况下，书家才能真正达到心忘于手、手忘于笔、笔手相忘、心手双畅、翰不虚动、笔书逸情的入画境界，才有可能创作出不俗的佳作。广识博学的人往往能够做到古今融汇、左右逢源，挥毫万字、汩汩其来。因此，作为一个书家，除了对书法本体有精深的研究之外，还要时时注意"字外功夫"的培养。

第十四章　神采为上

古人评价一幅优秀的书作都说"神采为上"，并认为是心手双畅的结果，这主要指的是一种书写状态，是书家性情挥洒和高超的书写技艺等因素的完美统一。而要做到这点，需要达到以下几个方面。

一、怀抱散逸

历史上传为东汉蔡邕的《笔论》有云："书者，散也。欲书先散怀抱，任情恣性，然后书之；若迫于事，虽中山兔毫不能佳也。夫书，先默坐静思，随意所适，言不出口，气不盈息，沉密神采，如对至尊，则无不善矣。为书之体，须入其形，若坐若行，若飞若动，若往若来，若卧若起，若愁若喜，若虫食木叶，若利剑长戈，若强弓硬矢，若水火，若云雾，若日月，纵横有可象者，方得谓之书矣。"意思是说书法是性情的抒发，如果进行书法创作，需要放松胸怀、放任性情，然后再开始书写；如果因为心中有事而不得不书写，就算是用有名的中山兔毫这样上好的毛笔也写不出好作品来。所以，书写前应先静坐沉思，让意念随意释放，屏气静息、收敛神采，像面对自己非常尊敬的人一样，如能做到这样的话就能写出好作品来。在构造一个字的体势的时候，精神要融入其形，如入座如行走，如飞翔如运动，如躺卧如直立，如忧愁如欢喜，如虫子吃植物的叶子，如锋

利的宝剑与长枪大戟，如强劲的弓箭，如浩瀚之水与升腾之火，如飘渺的云雾，如升腾息隐的日月，透过书写可以看出许多物象与道理，这样才能称之为书法。如图14-1钟繇楷书《宣示表》（局部）。

图14-1　钟繇楷书《宣示表》（局部）

书家为达到真正意义上的书写，首先要放松自己的紧张情绪。书写创作是书家自身的事情，其情感来自书家自身，创作动机和心情只能自己来调控。一般来说，书家创作有两种状态：一种是内向式的，正如《笔论》中所倡导的要安心静气，如对至尊，书写为自发之事；另一种为外向式，这种创作方式需要外部调动情绪，需要旁人喝彩和鼓掌，如唐张旭，杜甫《饮中八仙歌》有"张旭三杯草圣传，脱帽露顶王公前，挥毫落纸如云烟"的诗句。（图14-2）

图14-2　张旭草书《古诗四帖》（局部）

历史上还有一些关于书写状态的论述，如唐虞世南"欲书之时，当收视反听，绝虑凝神"（《虞世南诗文集》卷三）。宋欧阳修"所谓法帖者，其事率皆吊哀候病，叙暌离，通讯问，施于家人朋友之间，不过数行而已。盖其初非用意，而逸笔余兴，淋漓挥洒，或妍或丑，百态横生，披卷发函，烂然在目，使人骤见惊绝，徐而视之，其意态益无穷尽"（《墨池编》卷五）。

二、技法精熟

书法的内容包括书写的文字内容和点画、线条、笔法等书写元素。书法作品的精神状态非常像人，人们常说书法作品有没有神采，如同说一个人有没有风骨。我们现在都爱讲晋人的书法，夸奖晋人的风度和风骨。那个时候书家写的书法的精神面貌高于现代人的主要原因，是书家比较重意。传统书法用笔精妙，能书写出古典的美，即从骨子里面所传达出来的清新秀美的审美精神。而现代人在书写的时候，往往功夫不能达到古人那个层面，片面地强调笔法，切断了许多天然的联系。笔者以为要使技法精熟，应当做到以下几点：

1. 笔力深厚。怎么样才能有笔力呢？就是要有节奏和发力点，比如说我们写一个字，写得很快，笔锋浮滑的较多，线条就没有精神，古人说"不入纸"，线条就像面条似的没有神采。但如果改变书写的节奏，写得稍微慢一点，把笔画写出节点，同时用笔锋抵纸涩行，这个字就有精神了。笔力要有节奏感，要用力行笔，让笔锋跟纸之间有摩擦力。

王铎书写的线条沉着痛快、笔画飘逸，虽是草书，但点画分明，节奏有至，线条如"锥画沙""折钗股"，明暗节点明显，神采跃然而出。（图14-3）。

2. 结构井然。有些书家忽视作品内在书写中结构的井然性，特别是在草书和行书创作时任意书写，造成章法混乱和单字缺乏骨力，致使整体审美不稳定、不和谐。

东汉的隶书《石门颂》（图14-4），看似书刻非常随意，结构不稳、欹侧不等，这是由于它在摩崖上，表面和笔画不平，本身张力容易分解所造成的，但字面立体，再加上时间形成的斑驳，以及笔画的断续，一波三折的节奏波动感比一

图14-3　王铎草书杜甫《秋兴八首》（局部）

图14-4　《石门颂》摩崖图片（局部）

般碑帖更易感染人，这正是其魅力所在。

　　林散之是非常注重文字结构的，即便是草书，他也从不轻视。他在给后学的便条中专门介绍了自己写小楷与大楷的经验，实际上就是结构空间的处理，他认为写小楷时需把字内和字外的空白处理得空一点，如果写大楷则要把字内间隙和字与字间空白处理得小一点，这样在审美上会产生宽绰与舒缓的效果。（图14-5）。

图14-5　林散之行草手札

　　还有林散之的这幅草书（图14-6、图14-7），我们看他书写的草字都是动态的，他在处理上除运用草书的规则、方式外，字形结构仍保持隶书的形态间架，他把间架放在行笔的顺畅之中，其骨架潜在，显得特别精神。他的字势虽有点歪斜，有风雨中飘摇之感，但因为间架重心的稳定，让人丝毫没有感到它的不稳。所以结构是很重要的。

　　3. 墨色浓润。古人用墨同我们不一样，他们是磨墨，而我们今天是用制好的墨汁，墨汁中的胶比较多，时间久了墨汁容易分层，需要加水搅和，以使它合乎书写的要求。古人磨出来的墨在色彩上非常耀眼，苏东坡说黑得像稚童的眼珠，非常地形象，并充满活力，他把墨的特性和作用说了出来。如图14-8赵之谦隶书对联。

图14-6 林散之草书（局部）　　　　图14-7 林散之草书（局部）

图14-8 赵之谦隶书对联

墨汁较浓的时候要兑水，这就很难控制，容易变淡，书写时出现涨墨。浓墨汁在书写时容易出现滞涩的问题，毛笔在纸上拖不动，用力拖的时候容易滑笔，出现枯白，线条则不扎实。在此种情况下，应当加水调试后再用。

明董其昌是个喜欢逆前人习惯的人，前人说淡墨伤神，他却喜欢用淡墨，他做了一些尝试，在笔跟纸之间带一点涩涩的运笔，这就避免了淡墨对神采的减弱，这种办法让他的书法有了一些独特的趣味。如图14-9董其昌小楷《雪赋》题跋。

4.别有异趣。书法的结构、墨色都对神采有一定的作用，我们可以说技法是神采的基础，但不能把笔法变成了"死笔法""匠人笔法"。如图14-10为颜真卿《送刘太冲叙》（局部），此帖较《麻姑仙坛记》《大唐中兴颂》晚一年，书于唐大历七年（772年），董其昌在此帖跋语中说："颜鲁公《送刘太冲叙》，郁屈瑰奇，于二王法外别有异趣。米元章谓'如龙蛇生动，见者目惊，不虚也。'"

图14-9　董其昌小楷《雪赋》题跋

图14-10　颜真卿《送刘太冲叙》（局部）

从《送刘太冲叙》帖中我们可以看出，颜真卿把篆书的线条以及篆籀的转法融入了行书和楷书中，把楷法融入了行书中，他的书写进入了率真状态，出现了天真趣味，其时颜真卿已经六十多岁。

三、文气居先

这里说的"文气"是一种宽泛的概念，不单指书卷气，如若从帖和碑的气质去考量，应是书卷气和金石气较合适一些。书卷气是作品内在的高雅气质，它高度地融合了书家的文化修养与精神面貌，体现其内质文雅的特质。古人说"腹有诗书气自华"，书卷气是多读书、广读书，不断提升自己内在修养的结果。

图14-11为东晋王珣《伯远帖》（局部），为清三希堂"三宝"之一，这样的墨迹除了年代的久远所带来的气息之外，作品同时流露出一种让人仰慕的精神气质，是书家人格上的精神气质融入了书法当中，使得我们在他的书法当中也能感受到这种文化气质。

图14-11　王珣《伯远帖》（局部）

欧阳修在《笔说》中说："有暇即学书,非以求艺之精,直胜劳心于他事尔。以此知不寓心于物者,真所谓至人也;寓于有益者,君子也;寓于伐性汩情而为害者,愚惑之人也。学书不能不劳,独不害情性耳,要得静中之乐者唯此耳。"他说出了书法不论是学习还是创作,都需要一个安静没有干扰的环境,只有这样才能书写出静气的作品。

图14-12为唐柳公权《玄秘塔碑》(局部),世有"颜筋柳骨"之说,此碑为柳公权63岁时书。年龄大者心气和,"柳体"的特点虽为伸展舒张,用笔挺拔、筋骨刚健,但此碑则内变外棱、中宫内敛,仪态冲和、遒劲高雅,一股阳刚而又中和之气充溢其间。

图14-12 柳公权《玄秘塔碑》(局部)

楷书线条看似静止不动,但是如果这些线条没有运动,那它就没有生命力了,也就没有活力了。楷书线条中间的运动实际是存在的,只是我们现在看到的多是碑拓,即便是墨迹,线条也如铁丝般少有变化,就像一个模子复制下来的,实际上书家在书写时节奏变化是存在的。

清何绍基书法上追秦汉篆隶，下索汉魏之碑，不求形似，全出己意，有一种清刚之气，把帖和碑的柔与刚进行了融会与贯通，这种清新的金石气有别于纯取碑法的暮气，虽笔意老成，但纵逸超迈，沧桑醇厚而别有味道。如图14-13何绍基《咏落花七律十五章》（局部）。

图14-13　何绍基《咏落花七律十五章》（局部）

四、修养藏之

像修道与参禅一样，养气、聚气、敛气是个较长的修养过程，需要潜移默化地熏陶，通过修养明志，涤去自己身上的一些污浊的、庸俗不堪的东西，清扬自己的精神境界和壮志情怀，增加自己的淡泊感，开阔心境与眼界。克服一些偏激的情绪和名利思想，培铸书法平和的灵魂和崇高的人格。王铎写杜甫《秋兴诗卷》时，年55岁，自署书于丙戌（清顺治三年，公元1646年）。草书，纸本，凡64行，共324字。纵28厘米，横420厘米，广州美术馆藏。见图14-14。

图14-14　王铎书杜甫《秋兴诗卷》（局部）

我们只要稍加留意，就很容易进入大草的书写运行的节奏中去，至于他在每一笔里面停顿的时间、某个地方节奏的变化，是不需要了解那么准确的。当我们顺着线条运行的节奏，就像一个人的自然呼吸吐纳一样，就会有一种独特的体验。如果我们能体会到线条点画的运动，感受到它们的生命活力，那么，我们对书法内涵的理解就逐渐深入了。

比如王铎所书的《秋兴诗卷》是杜甫寓居夔州（今重庆市奉节县）时创作的。王铎在长卷的最后有跋，说："杜诗千古绝调，每见有哂之者，姑不辩，遇求书则书之而已。"可知王铎对杜甫及其诗歌是非常推崇的，谁找他写"杜诗"他都会写，王铎书写杜甫诗歌的作品在他的书法作品中占了很大的比重。此卷写了杜甫《秋兴八首》组诗中的四首，顺序为六、三、四、二，第六首是怀想昔日帝王歌舞游宴之地曲江，面对现时情景充满无限惋惜。第三首是写清晨的夔府，秋气清朗、江色宁静，而诗人却无法平静。第四首是写诗人的不平静来自唐朝政治动乱、人事变故以及边境的不安宁，而这时更遥念长安。第二首是反观诗人自身，身在孤城，从落日的黄昏坐到深宵，心中思绪纷呈，表现出诗人对长安强烈的怀念之情与烦扰不安之虑。王铎选择这样的顺序有他的逻辑性，从书写的角度看，也有其内在的艺术逻辑性。杜甫暮年多病、身世飘零，特别关切祖国安危。王铎的内心世界里一定有与杜甫相同的情怀，所以才反复地书写，其所负载的正

是作品蕴含的文化。如果我们也像王铎这样，对书写的文字内容、作者和时代背景都有所了解、都心怀敬意，那么书写就有了相应的意义，同时也是社会和时代所需要的。

书法所呈现的理想人格，既包含书家的理想，也包含书家的风骨。

图14-15为王献之《奉别帖》（局部），草书，11行，84字。说的是天气冷，夜间吃"五石散"，腹泻了，再吃了点其他药，希望有所好转。同时希望友人不要"妄近生冷""有佳酒便服"。此帖充满了一种散逸之气。这种草书有一种娇柔玲珑之感，但一股率性之气也游离于法则的边界，即一种在很小的范围内展现出的潇洒放松。怎么对待书法是一件严肃的事情，王献之随意而为的逍遥游感觉，把书家极其自然的散逸情怀表现了出来。其独特的趣味，是有别于其他书家的。这种消散之气是深藏于作品中的诗性浪漫的意境，也是诗人的精神气质。

图14-15　王献之《奉别帖》（局部）

五、神完气备

欧阳修在《欧阳文忠公试笔》中说："作字要熟，熟则神气完实而有余，于静坐中自是一乐事。然患少暇，岂其于乐处常不足邪？"书法创作从某种意义来说是操控毛笔之事，怎么用笔，从什么地方起笔，以什么样的速度行笔，是流畅还是生涩地书写，要不要停顿，如何停顿，这些都是需要考虑的问题。

图14-16为颜真卿书《大唐中兴颂》（局部），元结撰文，颜真卿书于摩崖，现存于湖南省祁阳市城西南的浯溪与湘江汇合处，为颜真卿六十三岁所作，大字楷书。文记平安禄山之乱、颂大唐中兴之内容。元结是唐代文学家，同颜真卿是好友，罢官后居于浯溪。颜真卿自江西抚州到浯溪后，二人久别重逢，因他们都是平定"安史之乱"的有功之臣，颜真卿决定将元结所撰的《大唐中兴颂》书写在浯溪摩崖上，然后刻成石碑，记载这段历史，以传后人。

图14-16　颜真卿书《大唐中兴颂》（局部）

此摩崖所刻为颂文，元结与颜真卿又是当时两位名士，且他们共同经历了一件重大历史事件，都有自豪感，因而一股正大气象充斥书文之间。布局开阔、气势雄壮，戎马情怀与将军之气跃然而出。这种士气来自颜真卿对文章内容以及楷书笔法的熟练，因而书写流畅，即便是遇"天""皇"等字，为表敬意重新起行，气息仍然自然流畅。

　　碑中楷书将古籀、篆、隶笔意融入，中锋行笔，用力能扛巨鼎。如图14-17，力在筋、骨、肉，气在其中包裹游走，字形方严正大、结构紧密，毫无压抑之感，让人感到气势壮阔、深厚雄强。

图14-17　颜真卿书《大唐中兴颂》（局部）

第十五章　篆书简介

　　傅山曾说："不作篆隶，虽学书三万六千日，终不到是处，昧所从来也。予以隶须宗汉，篆须熟味周秦以上鸟兽草木之形始臻上乘（《书法偶集》）。

　　"所谓篆、隶、八分，不但形相，全在运笔转折活泼处论之（《傅山全集》）。

　　"楷书不知篆、隶之变，任写到妙境，终是俗格。钟、王之不可测处，全得自阿堵。老夫实实看破，地工夫不能纯至耳，故不能得心应手。若其偶合，亦有不减古人之分厘处。及其篆、隶得意，真足呀骇，觉古籀、真、行、草、隶，本无差别（《傅山全书》）。"

　　回溯中国书法史，持傅山这一观点的大有人在，一些伟大的书家，特别是魏晋时期的书家，还有一些高举书法创新变革旗帜的优秀书家，他们认识到古体字向今体字的转变，所以追本溯源，以篆、隶为本实现书法的创新，这对书家来说具有重要意义。

　　明清以前，篆书碑刻很少见，仅有石鼓文与少数严重破损的秦碑可见，商周青铜器铭文的拓本也很少，所以书家要书写篆书，除参照已出土的古代篆书石碑与青铜器原拓之外，还要依据学者的古文字学研究成果来认识和摹写。

　　随着考古的不断发现，大量简牍、陶片出土，商周、秦汉篆书墨迹不断现世，给篆书的摹写带来了方便。从书写的角度来研究和考量，篆书从源头上说有两个分支：一是沿着刻、铸到隶这条路子变化；另一是沿着毛笔书写到隶这条路

子变化。两者虽同属篆书系统，但在风格上则有手写和铭刻的差别。

一、毛笔书写一路

新石器时代虽然生产力水平不高，但陶制品数量并不少。先民们普遍学会使用各种天然的矿物来绘制图案，并且进行烧制。图15-1为二十世纪七十年代青海省大通县孙家寨出土的新石器时代舞蹈纹彩陶盆，现藏于中国国家博物馆。这件陶盆上的舞蹈纹便是用天然的矿物画的，也可以明显地看出是用笔类的工具画出来的。

图15-1　新石器时代舞蹈纹彩陶盆（局部）

早期汉字出现在古人实用性的器皿上，如陶罐，占卜记事的甲骨、兽骨等。从这些汉字可以推断出朝廷的记录官吏和民间的记事执笔人，他们使用的书写工具和文字都一样，同时也具有原始书写性，书写没有太多提按、起收等技巧，笔画要么两头轻、中间厚，要么一头重、一头轻。

图15-2为殷商祭祀狩猎涂朱牛骨刻辞（局部），笔画中存留有当时涂饰的朱色，一些文字笔画已呈现出早期篆书的特征，布局自然，乃是甲骨中的珍品。

图15-2　祭祀狩猎涂朱牛骨刻辞（局部）

图15-3为殷商兽骨刻辞，存在明显的书写意蕴，为殷商时期的翘楚之作。

图15-4为商代白陶片墨书"祀"字，与甲骨文同时期。由于甲骨文多为先书后刻，刻者无意保留书者的笔意，只为了使文字得以长久保存，所以，为便于刀刻，点画多呈直线形，圆转处则用直线接刻。因此点画多呈两头尖、中间粗的形态，显得细润而坚挺，几乎看不出用笔的特点。

笔画类似柳叶，后世有以柳叶笔写成的"柳叶篆"。传晋卫瓘作的篆书就是这种笔画形似柳叶的"柳叶篆"。卫瓘是卫铄的从伯，卫铄人称卫夫人，王羲之曾从卫夫人学书法。

图15-3　宰丰骨匕刻辞（局部）

图15-4　商代白陶片墨书"祀"字

图15-5为宋代书家梦英十八体篆书碑（局部），藏于西安碑林博物馆。碑中有柳叶篆及其解释，"佳人殊未来"五字即以柳叶篆书写，这是存世最早的柳叶篆书体。旁边有注解："柳叶篆者，卫瓘之所作。卫氏三世攻书，善乎数体。温故求新，又为此法。其迹类薤叶而不直，笔势明劲，莫能传学。"卫瓘书篆用的"柳叶"笔法，主要特征是书写飘逸、率性意明，两端尖细、中间宽厚，状如柳叶。这种笔画应当是毛笔在没有提按的状态下，进行纯摆动性书写所造成的。从春秋战国绢帛书写和简牍书写来看，早期篆书有"⌒""（）""一""∪""乚""·"这样一些简单的笔画，如图15-6。

图15-5　梦英十八体篆书碑（局部）

图15-6　早期篆书笔画示意

早期篆书书写的工具应当是一种笔头比较短小，软毛，加上笔杆制成的笔。图15-7为长沙出土的战国时期的毛笔，杆长18.5厘米，径0.4厘米，毛长2.5厘米，全长21厘米。用上好的兔箭毛，将其围在杆的一端，然后用细丝线绕缠，外面用漆固定。如果按西周早期金文的铭刻式手法来推想，剔除"金石"味，再结合草篆汉字样式，我们便会了解早期篆书的这种摆动性书写。除了前面分析的因素之外，它的线条几乎都是弧线，横线极少，这可能是因为书写的不稳定性造成的。书写载体狭小的有甲骨、兽骨、金属器皿、陶罐、竹片、木牍等，即便有些大型金属器皿如鼎、簋之类，但这些大器基本都是铸件，是在范上写制的。

图15-7　战国楚毛笔

晚明书家赵宦光将书写草书的方法应用到篆书上，开"草篆"先河。这种书写方式在历史上并无先例，完全由他师心自造。草书入篆体现了晚明书法发展的两条重要脉络：一方面，把草书的方法施于篆书这种日常书写中较少使用的字体，反映了人们对书写古体字逐渐增长的兴趣，并以此作为标新立异的资本；另一方面，这种将草书技法运用于篆书的史无前例之举，亦反映了晚明书法家打破了字体的界限，不循常规来追求艺术上的革新。图15-8为赵宦光的书法作品。

图15-8　赵宦光草篆书绫本立轴

二、金石刻铸一路

金石刻铸是金文正体的演化，有些是在金、石器上直接刻制的，如图15-9、图15-10、图15-11。

图15-9　商代晚期子丁觯及铭文

图15-10　秦始皇、秦二世两诏量及铭文

图15-11　秦石鼓文刻石

　　青铜器及其金文的成型一般经过三道程序：第1道程序是制作胎模。工匠先用泥巴把想要制作的器物塑造出来，随后在做好的胎模上涂上油脂，并在油脂外面涂上厚泥巴，待成型稍干后把外面的厚泥巴切成数块，拿下即成外模。刮去外模或内胎的厚度，这样内胎和外模间就存在一个间隙，这个空隙部分就是浇注铜液，并铸造成器的部分。第2道程序是在内模或者外模上书写文字，由工匠把写好的文字刻出来，完成后将内、外模烧制成陶。第3道程序是浇铸成形。把陶模组合、捆绑，把铜液注入两模间隙处，冷却后卸去内、外模，修整清理后，即成青铜器。

　　金文分为阴刻和阳刻两种，而无论哪种形式，在金文的刻制过程中，工匠的个人水平和材质的局限都会导致金文相较于原稿发生某些变化。在铭文刻制的过程中，如果是先刻嵌到内范上，因原本的平面变成弧面，会导致铭文章法和个别字结体的变化。在青铜器浇铸的过程中，由于应力的变化使原本雕刻的铭文线条扭曲或轻微移位，进而导致铭文结构某种程度上的变形，青铜器成型之后还要进行最终的修饰、打磨，也会导致铭文细节的丢失。由此看出，在青铜器的整个铸造过程中，任何一个环节都会导致青铜器铭文与细节受损，使金文与原始书写状态产生差异。

　　殷商早期的金文刻制工艺水准不高，文字偏少、图形化，线条边缘粗糙，排列随意，呈现出率性的天然感。

图15-12为商妇好青铜三联甗铭文"妇好"两字，在两个"女"字间加个"子"字，透露出一种精心安排的巧思。金文线条遒劲圆润，艺术感强。

殷商中晚期，金文书、刻者布局意识增强，先是有行无列，后是行列清晰，文字内容不断增多，书写从任意恣肆的率性逐步走向平和稳定、内敛含蓄。

西周青铜器高度发展，金文书刻也随之兴盛，如大盂鼎（图15-13）、史墙盘（图15-14）这样成熟的青铜器，从铸制到铭文都十分精美和艺术化。

图15-12　商妇好青铜三联甗铭文

图15-13　大盂鼎铭文

图15-14　史墙盘铭文

秦国金文是春秋战国文字书刻中风格比较明显，且代表汉字发展方向的文字，与西周、春秋战国其他国家和地域的文字相比，秦金文逐渐走向方块化，并出现了方折用笔。如图15-15秦公簋铭文（局部）。

图15-15　秦公簋铭文（局部）

秦公簋通高19.8厘米、口径18.5厘米、足径19.5厘米，为春秋时期的秦地祭器。铭文计123字，另有刻款18字。现藏于中国国家博物馆。它是先墨书，后契刻模型，再翻范铸造而成，开了中国早期活字模技艺之先河。

金文的笔法

我们依托金文的研究成果，把金文的主要笔法归纳一下，可以发现有以下几种：

中锋笔法。起笔藏锋，运笔以中锋行进，抵纸涩行，如图15-16。例字"又""曰""父"，如图15-17。

图15-16　金文中锋笔法示意　　　图15-17　金文"又""曰""父"示意

露锋。直锋下笔、起笔，如图15-18中2所示。

收笔不回锋，形成挫笔，如图15-18中1所示。

<div align="center">图15-18 露锋笔法示意</div>

　　侧锋。在运用中锋形成"折钗股"的同时，由于转笔的速度和力度的变化，使得弧线的末端转为侧锋行笔，如图15-19所示。

　　方笔。在圆笔的同时形成方笔，方法是直接下笔，或者转弯处断笔，或者回锋搭接，形成方线、方角，如图15-20所示。

　　搭接。将小篆中的一根线条进行二次，甚至三次书写，如图15-21所示。

图15-19　侧锋笔法示意　　图15-20　方笔笔法示意　　图15-21　搭接笔法示意

　　金文不少线条都要进行二次书写，从而形成线条的丰富性。黄宾虹在书写金文时更是进行多次搭接，如图15-22中1、2、3所示。从而形成线条的强烈变化，产生古奥新奇的美感。

<div align="center">图15-22　黄宾虹金文搭接笔法示意</div>

图15-23为《泰山刻石》（局部），是刊刻于秦代的摩崖石刻，传为李斯撰文并书丹，属小篆。其用笔为逆锋起笔、回锋收笔，行笔不紧不慢、不偏不倚，粗细始终如一，圆转中裹挟不同的方形形态。书写时上紧下松，点画间相对均和，沉着朴茂、秀丽雅洁。

图15-23　《泰山刻石》（局部）

图15-24《峄山刻石》（局部），亦为秦代摩崖石刻，又称"峄山石刻"，传为李斯所书，属小篆。刻石原在山东邹县峄山书门，毁于南北朝时期，现有宋代摹刻碑存于西安碑林，元代摹刻碑存于邹城博物馆。其用笔单纯齐一，藏锋逆入，圆起圆收，字转角处均为弧形，无外拓之笔。结体匀称，秩序井然，清新而具韵味。

图15-24　《峄山刻石》（局部）

图15-25为1973年在居延肩水金关遗址上出土的帛书，用墨书写在红色丝织品上，长21厘米，宽16厘米，为西汉晚期作品，现藏于甘肃省博物馆。其书屈曲，似鸟虫篆之意，章法上将左右两行收拢，而将中行（笔画较多的字）放宽，使得松紧恰当，因是书写在色丝织品上，会有皱折。线条丰富多变，意趣盎然。

图15-25　《张掖都尉棨信》帛书

图15-26为袁安碑（局部），刻于东汉时期，小篆，现藏于河南博物院。笔画较瘦朗，结体宽博，笔势强健遒劲，整体平衡朴实，气韵厚重雄茂。

图15-26　袁安碑（局部）

图15-27为三坟记碑（局部），唐李阳冰书，唐大历二年（公元767年）刻，原石久佚，现存陕西省西安碑林的三坟记碑为宋代重刻。此为小篆玉筋笔法，以瘦劲取胜，结体修长，线条遒劲，笔画简纯，翩然而清新。

从清代中期开始，书法碑风大盛，帖法收缩，篆书一路书家以石鼓文和秦汉篆书为本，一改唐代以后篆书因以楷入篆而衰微的局面，逐步开启了篆书的生机与繁盛。出现了许多篆书大家，如邓石如、吴让之、杨沂孙、赵之谦、吴昌硕等人，他们留下了很多优秀的篆书作品。

邓石如出身平民，他既是一位富于创造性的书法家，也是一位篆刻大家，他的篆隶被誉为清朝第一，有人评曰"千数百年一人而已"（图15-28）。他倡导并开创了一条向传统学习的碑学道路，把中国书法艺术推向一个新的阶段。

吴让之为包世臣的入室弟子，他取法邓石如篆书，尤重"碑学"，增强其用笔与线条的骨力，再吸收"帖学"意趣，使篆书注入连贯温婉与秀润生动的气韵。他的篆书具有圆润又不失方折劲健、活泼灵动又不失典雅庄重的中和之美（图15-29）。

图15-27　三坟记碑（局部）

图15-28　邓石如《程夫子四箴》（局部）

图15-29　吴让之《吴均帖》（局部）　　　　图15-30　杨沂孙篆书对联

　　杨沂孙于金文、石鼓文下过很深的功夫，此件作品中，他将它们融于小篆，改小篆的圆转用笔而以平直为主，将小篆的长形结体变为近于方形结体，一反当时流行的"邓派"篆书的柔美婉丽，使字形更加端严。笔力苍劲、篆法精纯、结构严整，体现出其晚年篆书的成熟面貌。（图15-30）

　　赵之谦和吴昌硕篆书都各有特点和开拓性，因其他章节进行了介绍，这里不再赘述。

　　值得注意的是，有些当代书家在书写篆书时，作品中出现不少偏僻的古字，这种追"奇"寻"古"，并不是书法艺术的主流，也不符合汉字使用规范，所以书家在书写时应当追求美学意义上的"奇"与"古"，顺应文字书写发展演变的趋势，追求书法审美的终极目标。

第十六章　隶书简介

汉许慎在《说文解字》中说："秦书有八体，一曰大篆、二曰小篆、三曰刻符、四曰虫书、五曰摹印、六曰署书、七曰殳书、八曰隶书。"还说："隶，附箸也。"

《晋书·卫恒传》也认为隶书是小篆的一种辅助字体，将隶书中的"隶"解释为"隶属"之意，认为"佐助篆所不逮"，因为隶书是篆书的辅助与补充，隶书因此而得名。

隶书分古隶和汉隶，古隶又叫秦隶。古隶源于战国时秦人对篆文的书写简化，是从小篆演变而来，结体扁方、字形厚重，用笔上挑笔波磔初显。在秦代权量、诏版上所书刻的铭文，还有秦代瓦当上也能见到，书体为方形小篆，用笔方圆兼备，秦汉以前的书法真迹在简、帛、盟书中还能见到一些，如湖北云梦出土的秦简，山西侯马出土的战国盟书，长沙马王堆出土的战国帛书等。古隶代表作有青川木牍、云梦睡虎地秦简、银雀山汉简、马王堆帛书等。

1980年出土于四川省青川县郝家坪第50号战国墓的秦武王二年（公元前309年）的青川木牍，牍正面文三行，121字，背面直书四行33字，如图16-1。其为早期隶书，现藏青川县文化馆。

与青川木牍一样，在秦代之前的战国时期竹木简牍中发现了早期隶书的雏形，证明了隶书在战国时期就已广泛存在。史书记载秦朝小吏程邈看到狱官的腰

牌都是用篆书来书写，他觉得篆书实在烦琐也不实用，为了提高文书书写效率，他简化篆书，将其圆笔改为方笔，并整理推广隶书，提高了隶书的实用性。

1975年12月，湖北云梦睡虎地发现了一处秦墓，出土了一批秦简，共有1155枚，残缺的80枚，共记载了将近4万字，字体为秦隶书，如图16-2。

图16-1　战国青川木牍（局部）　　　图16-2　云梦睡虎地秦简（局部）

隶书在中国文字和书法演化过程中起到了承上启下的作用。相比篆书它更容易书写，实用性更高。也比楷书更具装饰性，更有古文字的那种庄重、神秘感。

1972年，山东省临沂市银雀山两座汉墓出土了竹简，为早期隶书，写于公元前140—前118年，即西汉文景时期至武帝初期。共有完整简、残简4942简，此外还有数千残片，如图16-3，均为西汉时手书。

图16-3　银雀山汉墓竹简（局部）

1973年12月，湖南长沙马王堆3号汉墓出土了帛书（图16-4），有写在整幅帛上的，也有写在半幅帛上的。字体有篆、隶两种，篆书一类抄写于汉高祖十一年（公元前196年）左右，隶书一类抄写于汉文帝初年左右。

我们传统印象中的那些古朴厚重的汉碑，是为了记载重大事件而书写，作为留世之用，重要的是它所记载的碑文内容，而不是某个人的书法水平。

最能代表汉代书写特色的，应是简、帛上的书法。敦煌、居延等地发现的西汉武帝、昭帝、宣帝时期的汉简，如图16-5，反映了隶书的演变。1930年12月至1934年1月前，西北科学考察团在破城子甲渠候官城堡遗址发掘出汉简5200余枚，1972年甘肃省文物考古研究所也到此做了全面发掘，共出土汉简7000多枚。木简宽窄不一、字行不一、字大小不一，书写草率，不求工整。书写左收右放，捺笔突出并加重，蚕头燕尾已经比较明显。

图16-4　马王堆帛书（局部）

图16-5　居延汉简《甲渠候官文书》

就字的结体而言，其风格在碑和简帛之间的有《西狭颂》和《王舍人碑》。

《西狭颂》（图16-6）有额、图、颂、题名四部分，“颂”为阴刻隶书，20行，共385字，每字约4厘米见方。题名为隶书，竖12行，计142字。此石刻为东汉建宁四年（公元171年）六月，仇靖撰刻并书丹，位于甘肃省成县天井山鱼窍峡。《西狭颂》为早期汉隶，书刻于摩崖，书风粗犷雄强，线条、笔画古朴简

洁，结构齐整而有奇趣。

《王舍人碑》（图16-7）刊立于东汉光和六年（公元183年）。1982年出土于山东省平度县（今平度市）灰卜乡侯家村。碑身上段残去一截，现高1.1米、宽0.78米、厚0.21米。碑文下部剥蚀严重，字迹不清。碑文字体为典型隶书，与其他汉碑不同之处在于其笔法接近汉简书写，挑画明显，字之形态生动，艺术性强。

图16-6 《西狭颂》（局部）　　图16-7 《王舍人碑》（局部）

汉隶有以下三个特点：①由篆书的圆转封闭演变为开放式的结构，体势平整方阔，横向取势。②笔画常常故意缩短或拉长。在笔法上化篆书的圆转盘曲为方折，变篆书的弧线为隶书的直线。③用笔讲究提按节奏。笔画呈起伏之势，主笔画往往作蚕头雁尾，撇画等收笔上挑，波磔多取纵势，起伏跌宕。"挑笔波磔"多作为装饰主笔，有些地方甚至出现"S"形线。

西汉时期是隶书从延续秦隶走向成熟的时期，前期隶书有明显的篆书夹杂其中，呈现出亦篆亦隶的特征。如西汉宣帝五凤二年（公元前56年）的《鲁孝王刻石》（图16-8）保留有篆书结体圆转的特点，其隶书特征不是很明显，虽有"大尾巴"笔法，但不是隶书的标志性"雁尾"写法，笔法篆意未脱，尚处于由篆入隶的过渡期。

图16-8 《鲁孝王刻石》

《鲁孝王刻石》书家多断为隶书定型的例证，康有为也认为此刻石为"汉隶之始"。此刻石现存于山东曲阜孔庙汉魏碑刻陈列馆。

东汉时期，出现了很多隶书发展史上的代表作，比较著名的有典雅多姿、讲究法度的《曹全碑》《史晨碑》；端庄劲健的《张迁碑》《乙瑛碑》《礼器碑》；雄强古朴、浑厚博大的《西狭颂》《封龙山碑》等经典石刻。

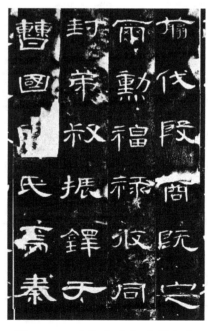

图16-9 《曹全碑》（局部）

图16-9为《曹全碑》（局部），为东汉王敞等人为郃阳令曹全纪功颂德而立，立于东汉灵帝中平二年（公元185年）十月。碑高253厘米，宽123厘米。碑阳20行，每行45字；碑阴题名33行，5列。现藏于西安碑林博物馆。其结字匀整，用笔方圆兼备，多以圆笔为主，是汉碑中比较遒古平正的书法，为当时官方所倡汉隶一路。

图16-10为《礼器碑》（局部），刻于东汉桓帝永寿二年（公元156年），碑高227.2厘米，宽102.4厘米。现藏于曲阜孔庙汉魏碑刻陈列馆。其笔画瘦劲，金石味足，结体开张，长波尖挑，变化活泼，风格明显。

图16-11为《张迁碑》（局部），为东汉晚期佚名书法家书丹，东汉碑刻家孙兴刻石。刻立于东汉灵帝中平三年（公元186年），明代初年出土，现藏于山东泰安岱庙。碑阳正文15行，满行42字，共567字；碑阴3列，上两列19行，下列3行。用笔方圆兼备，笔力遒劲，稳健而斩截，字里行间流露出率真之意。

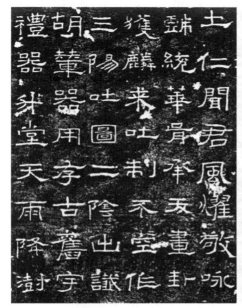

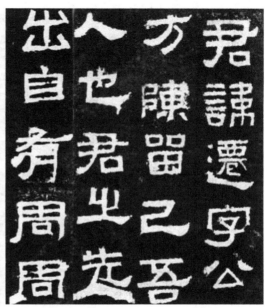

图16-10　《礼器碑》（局部）　　　　图16-11　《张迁碑》（局部）

图16-12为《孔羡碑》，为三国魏黄初元年（公元220年）立，记叙了孔子二十一世孙孔羡被封为宗圣侯并奉孔子祀，修孔庙等事。现置于曲阜孔庙同文门内。其结体外拓，形态整齐端庄，与《鲜于璜碑》《张迁碑》等笔法相似，书风遒劲，为魏隶代表。清杨守敬《激素飞清阁平碑记》云："此碑以方正板实胜，略不满者，稍带寒俭气，六代人分楷多宗此种，惟北齐少似之者。"

唐代隶书其实亦受三国两晋南北朝以及隋朝时期以楷入隶的影响，但更趋向楷法化。清朱彝尊有句云："黄初以来尚行草，此道不绝真如丝。开元君臣虽具体，边幅渐整趋肥痴。寥寥知解八百祀，尽失古法成今斯"，这道尽了唐玄宗时

期隶书太楷法化，失去了汉隶的自然韵度。唐代书家韩择木、蔡有邻、李潮、史惟则被称为"唐隶四大家"。韩择木的隶书多取横式，整体光和秀美。

图16-13为唐韩择木隶书《祭西岳神告文碑》（局部），其刻意在碑中弱化了提按，使书写发力均匀，以此减少线条的丰富性与活泼感，这一改变的直接结果便是降低了书法作品的赏玩性，表明该碑已融入大唐隶书的时代特征与趋势。

图16-13　《祭西岳神告文碑》（局部）

图16-12　《孔羡碑》（局部）

唐代隶书有三个特点：① 用笔过于方劲，笔画书写单调雷同。②缺少变化，意韵较少。③严谨有余，缺灵动活泼之气。

清代隶书在成就上直追汉代，是隶书的第二个高峰。在风格特点上，汉代隶书有古朴气象，而清代隶书则在创新、个性发展方面成就更加显著。可以说，清代文人书家赋予了汉隶创新和发展的新气质，将其变得更具个性化，更具艺术表现力。清代隶书大家有金农、邓石如、郑簠、伊秉绶、何绍基、陈鸿寿、傅山等，他们的隶书风格各异，个性突出。

金农的隶书被称为"金农漆书"，因为其字就像是刷油漆那样刷出来的，笔锋齐，笔画斩截，横画粗，竖画细。金农隶书主要采用了魏碑的体势和张迁碑的笔法，同时大量用侧锋和浓重的笔墨，以及方劲拙硬的用笔，力求整体简朴，写出一种厚拙的味道。（图16-14）

邓石如的隶书，用笔铺毫直行，裹锋而转，他把"计白当黑""疏处可以走马，密处不使透风"这些虚实对比的艺术手法实践于隶书的书写之中，通篇气势开张纵逸，结字重心上移、下部舒展，其隶书融有篆、草韵味，苍雄浑厚、紧密洒脱。（图16-15）

图16-14　金农隶书（局部）　　图16-15　邓石如隶书（局部）

郑簠从《曹全碑》《史晨碑》等汉碑中吸取精华，又融以楷书、行书之法而自成一家。其自称："作字最不可轻易，笔管到手，如控千钧弩，少弛则败矣。"包世臣《艺舟双楫》将其隶书列为"逸品上"。他的隶书飘逸空灵，活泼清新。（图16-16）

图16-17为伊秉绶隶书对联，其书放逸纵达、中锋行笔、藏头护尾、法度森然，有高古博大气象。笔画平直、笔力雄健、分布均匀、圆润率直、对比强烈、个性鲜明，具现代审美意趣。

何绍基隶书源于《石门颂》《礼器碑》《张迁碑》等。其书线条变化丰富，出笔重拙，厚实骨挺，一横之中颇多曲折。结字和章法上有内势，气象、趣味横生。（图16-18）

图16-16　郑簠隶书作品（局部）

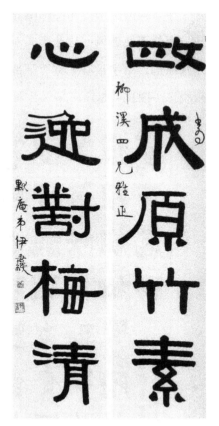

图16-17　伊秉绶隶书对联

图16-19为陈鸿寿隶书对联。陈鸿寿隶书像其刻印一样，师法秦汉玺印，笔画方折，用笔大胆，自然随意，锋棱显露，古拙恣肆，苍茫浑厚。

图16-18　何绍基隶书作品（局部）　　　　图16-19　陈鸿寿隶书对联

图16-20为傅山隶书《千字文》（局部）。其隶书直取汉碑风神，恪守中锋，用笔精到，有金石韵味。结字多取篆书结构，其中掺杂不少古字、奇字，增强了隶书的古气。章法参差错落，字形大小、行间距变化自然，透出一股文气。

郑燮，号板桥，其书法以篆隶参合行楷，并融入水墨兰竹笔意，书风古拙与飘逸并存，情致悠然，生动谐趣。清李玉棻在《瓯钵罗室书画过目考》中说其书法："书法《瘗鹤铭》而兼黄鲁直，合其意为分书，通其意写竹兰。"隶书就是所说的"分书"，又称"八分书"。郑燮隶书中糅入楷法，他自称"六分半书"。其具有鲜明的书法变革精神和取向。（图16-21）

图16-20　傅山隶书《千字文》（局部）　图16-21　郑燮隶书作品（局部）

第十七章　草书简介

草书是一种快写的书体，从实用性上来看，我们可以想象自文字记事开始，快写也许就是一种需要。所以在篆书时代，就出现了快写的篆书，或者说是带草书笔意的大篆。如图17-1大篆"马"字示意图，大盂鼎上的"马"比较复杂，具有象形和抽象共有的特征，但《散氏盘》则基本上是线条性的书写，进行了简化和非具体刻画。

金文　　**大盂鼎**

金文　　**散氏盘**

图17-1　大篆"马"字示意图

图17-2　敦煌西汉简牍

当隶书在简化的时候，就随之出现了一种快写的书体，这就是章草。如图17-2，图中左边的乐、士、吏、牛、党、见都是隶书意义上的书写，而右边的文字出现了天、年、月、日这样的章草的笔意。图17-3为皇象《急就章》（局部），乃是西汉元帝时命令黄门令史游为儿童编的识字课本。

图17-3　皇象《急就章》（局部）

草书可以分为三个种类：第一是章草；第二是今草，也称小草；第三是大草，也称狂草。章草是带有隶书笔画特征的草书，字与字之间没有连带，章草的代表书家有崔瑷、张芝、皇象、索靖等。我们现在可以看到的《平复帖》，如图17-4，是晋代书法家陆机创作的章草作品，麻纸本墨迹，现藏于北京故宫博物院。

图17-4　陆机《平复帖》（局部）

《平复帖》的用笔方法主要还是延续了章草的笔法，比较灵活和多变。弧线用得比较多，整体显得丰富浪漫。皇象的《急就章》基本上规范了章草的点画等笔法，汉字结构也比较成熟，还能看到手写的痕迹，其用笔和结构比较精美。后世的书家汲取它的营养而成就者不少，像宋克、赵子昂、王遽常等。

图17-5为元赵子昂《急就章》（局部），它是一个临本。赵子昂对"二王"笔法精熟，《急就章》的临写，他没有加进自己的笔意，章草的结体和点画、笔法也很规范自然，但与古章草比在笔画上还是少了一点夸张和刚毅。

图17-5 赵子昂《急就章》（局部）

图17-6为明宋克《急就章》（局部），纸本，高20.3厘米，横342.5厘米。该作品为宋克44岁时作，笔势劲健，既古意十足又生机盎然，全篇布局谨严。王世贞评价说："观仲温书急就章，结意纯美……而后偶取皇象石本阅之，大小行模及前后缺处若一，惟波撇小异耳。"此卷10接纸、1900余字，一笔不苟、心手相应，既表现了宋克已臻化境的书艺，也代表了明代章草书的最高成就。

图17-6 宋克《急就章》（局部）

王蘧常，当代著名书法家，致力于"欲化汉简、汉帛、汉陶于一冶"，拓展了章草之领域，其章草书法博取古泽，冶之于章草之中，所作恢宏丕变，蔚为大观。（图17-7）

图17-7　王蘧常章草作品（局部）

今草是东汉时期出现的草书，其主要特点是减损、合并了笔画，书家和理论家对草书的符号进行了整理和规范，从而改变并加快了书写的速度，加强了笔画节奏，以及字与字之间的联系，甚至出现了两个字或者多个字的联系，使得其由静止状态，变成了一种动态，流畅贯通的同时，更加自由放松，为表现和升华书家情感创造了更便利的条件。

如图17-8，左边为有完整结构与笔画的"马"，中间为章草的"马"，右边为王羲之今草之"马"。

孙过庭在《书谱》中说："草以点画为情性，使转为形质。草乖使转，不能成字。""使谓纵横牵掣之类是也。""纵横牵掣"就是竖笔和横笔牵连，如图17-9。

赵孟頫 《三希堂法帖》 邓文原 《急就章》 王羲之 《十七帖》

图17-8 "马"字草书对照图

图17-9 《书谱》（局部）

图17-8中王羲之所书的"马"，上半部"横竖横竖"，就是草书"使"的笔法，亦为"奋笔式"，也可以是"竖横竖横"。《书谱》还说："转，谓钩环盘纡之类是也。"钩，指一个弧形，环即整个圆形，盘纡就是弧形连着弧形（图17-9）。图17-10《古诗四帖》（局部）中的"老"字，就是连续用逆时针转。而"四"字则是顺时针转，"五"字则是顺逆都用上了。

图17-10　《古诗四帖》（局部）

今草中的节奏感和音乐性是其书写的重要特点：一是整篇的节奏感；二是局部的节奏感；三是单字或者单线段的节奏感。单线段的节奏汇成局部节奏，多个局部节奏汇成作品整体节奏。

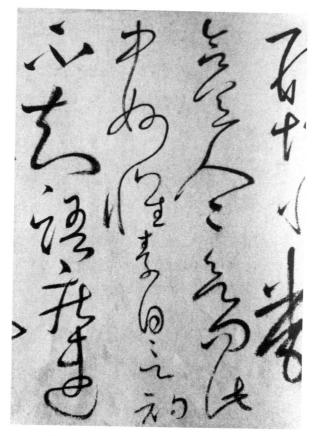

图17-11　怀素《自叙帖》（局部）

253

如图17-11，单个字体为"不、知、语"等，局部则为"合宜人人欲问此"等，整体的文字大小、枯润对比，以及中轴线的偏移、画面的分割等构成了一幅草书作品。

《自叙帖》中的音乐性、流畅性和纯洁性是我们要特别重视的。

图17-12为明董其昌晚年草书作品《七言诗轴》，他把实的部分和虚的部分几乎进行了同等分配，线条多用圆线，墨色并不很浓，气韵中和淡泊，如二胡等曲调之美。不激不厉，和美自然。

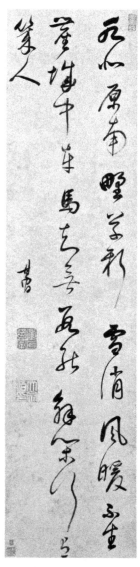

图17-12　董其昌草书《七言诗轴》

王羲之是东晋时期著名书法家，有"书圣"之称，其草书代表作《十七帖》第一通尺牍为《郗司马帖》，美国大都会艺术博物馆藏。此拓本摹刻清晰，行轴线偏左旋，有飘动感，寓方于圆，遒劲不失婉媚，平和自然。（图17-13）

王献之的今草，是继王羲之之后的又一座高峰。唐张怀瓘在《书议》中说："子敬，才高识远，行草之外，更开一门。夫行书非草非真，离方遁圆，在乎季孟之间。兼真者，谓之真行；带草者，谓之行草。子敬之法，非草非行，流便于行，草又处其中……逸少秉真行之要，子敬执行草之权。父之灵和，子之神俊，皆古今之独绝也。"

《鸭头丸帖》是王献之写在绢上的，唐代摹本，两行，共15字，高26.1厘米，宽26.9厘米，上海博物馆藏。笔画劲利灵动，笔锋入纸灵巧而又变化多姿，方笔、圆笔、侧锋，笔迹转折清晰，布白较多，行距很宽，疏朗散逸，气脉连畅，可谓"极草纵之致"（张怀瓘《书估》句）。（图17-14）

图17-13　王羲之《十七帖》（局部）　　图17-14　王献之《鸭头丸帖》（局部）

"唐宋八大家"之一的韩愈曾经评价唐代草书大家张旭，说"张旭善草书，不治他技……故其书变动犹鬼神，不可端倪"。颜真卿曾两度辞官，向张旭请教笔法。张旭的草书看起来很癫狂，章法却相当规范。他是在炽热的情感牵动下加快节奏的书写，给人以金蛇狂舞、一泻千里之感。图17-15为张旭的草书代表作《古诗四帖》（局部）。

图17-15　张旭《古诗四帖》（局部）

张旭以五色笺书写的四首古诗，人称《古诗四帖》。上有明董其昌等人的题跋。《古诗四帖》是历代文人墨客学习草书，特别是大草的珍贵资料，也是张旭唯一留存于世的墨迹，今藏辽宁省博物馆。

唐怀素是继张旭之后又一位草书大家，字藏真，俗姓钱，史称"颠张狂素"。其草书笔法瘦劲，飞动自然，如骤雨旋风，率意颠逸，千变万化，浓郁的笔墨气息扑面而来，给人一种气势磅礴的艺术享受。传世书法作品有《自叙帖》《小草千字文》《苦笋帖》《圣母帖》《论书帖》等。（图17-16）

图17-16　怀素《自叙帖》（局部）

　　黄庭坚是北宋的草书大家，被称为"宋四家"之一。他在《书草老杜诗后与黄斌老》中说："予学草书三十余年，初以周越为师，故二十年抖擞，俗气不脱。晚得苏才翁、子美书观之，乃得古人笔意。其后又得张长史、僧怀素、高闲墨迹，乃窥笔法之妙。"他的草书结字内紧外松，线条老辣高古，貌似老树枯藤。章法纵横捭阖，提按明显。比如他的《诸上座帖》（图17-17），帖中没有一条直线，都是弧线，字与字间牵连，行与行间呼应，看似剑拔弩张，其实纵横交错。通篇横向起势，开张明显。此帖是其晚年杰作。

图17-17　黄庭坚《诸上座帖》（局部）

王铎横跨明、清两朝，明末的时候，书坛上流行董其昌书风，王铎和黄道周等人提倡取法高古。降清之后，他的书风更加老辣，冷清孤俊。其书法早年受到"二王"的影响，较为平和，中年学习米芾，笔势、笔法发生较大变化。起笔多以方笔起势，收笔则带有理趣与韵味，线条往往顺势而行，不按传统黄金中轴线布局，整体有飘逸之感。在用墨上采用了大量的涨墨法，书写呈现出浓淡干湿的变化，对比强烈，突出了高古与温润的审美倾向。王铎草书代表作品有《唐人诗九首》《草书诗卷》《杜甫秋兴》等。图17-18为王铎草书《杜甫诗卷》（局部），水墨绫本。其浓墨枯笔，线条扎实老辣，其中的一、二两行用墨较多，与三、四两行的枯笔进行对比，线条遒劲，韵味无穷。

赵朴初、启功等称林散之（1898—1989年）诗、书、画为"当代三绝"，林散之被誉为当代"草圣"，其草书被称为"林体"。其书气、韵、意、趣充溢其间，具有超凡之境，特别是对草书线条的探索与实践具有突破性，开辟了草书的新境界。其书法代表作有《李白草书歌行》《中日友谊诗》等。

图17-18　王铎《杜甫诗卷》（局部）　　图17-19　林散之《毛泽东词》

第十八章　行书简介

　　行书是介于楷书、草书之间的一种字体，分法上有两种：一种是按古今继承方法称为楷前行书或楷后行书；另一种是按书写的方式称为行草或者行楷。前者是按照唐楷来分识的，后者则是偏重草书或者楷书来分识。宋苏东坡在《书唐氏六家书后》中说："真如立，行如行，草如走"，这是就其行态的形象解说。

　　行书始于古时行押符号，如同今天人们的签名，既方便也美观，还有个性化和防伪性。（图18-1、图18-2）

图18-1　李隆基花押图片　　　图18-2　八大山人画押

　　行书大约出现在西汉晚期或东汉初期，唐张怀瓘在《书断》卷上中说："行书者，后汉颍川刘德升所造也。即正书之小伪，务从简易，相间流行，故谓之行书。"后世把刘德升传为"行书鼻祖"，但这只是根据现有资料概略地推断而已。

据史料记载，刘德升为东汉桓帝、灵帝时书法家，三国时期魏国的钟繇、胡昭曾学其书。宋陈思《书苑菁华》说钟繇跟曹喜、刘德升等人学习书法。唐张彦远在《法书要录》中说蔡邕传书与崔瑗及女儿文姬，文姬传与钟繇，钟繇传与卫夫人，卫夫人传与王羲之，王羲之传与王献之。

钟繇（151—230年）是汉末至三国时期曹魏重臣，魏太和四年（公元230年）去世，享年79岁。他所处的时代，正是历史动荡时期，也是汉字由隶书向楷书演变并臻于成熟的时期。由于钟繇所处的地位和他所经历的历史事件，他既要积极参与和适应时代潮流，同时又要保持自己的文人士大夫的文化人格，他对汉字的演变和书体的变革起到有力的推动作用。张怀瓘《书断》说："真书绝世，刚柔备焉。点画之间，多有异趣，可谓幽深无际，古雅有余。秦汉以来，一人而已。"（图18-3、图18-4）

图18-3　钟繇《宣示表》（局部）　　图18-4　钟繇《荐季直表》（局部）

唐张怀瓘《书断》说刘德升："以造行草擅名。虽以草创，亦丰妍美。风流婉约，独步当时。"列刘德升行书为妙品。明陆深《书辑》云："刘德升小变楷法，谓之行书，兼真谓之真行，带草谓之草行。"

既然行书是介于草书和楷书之间的一种书体，其用笔主要有以下五个特点：①不像篆、隶、楷要藏锋起笔，收笔不要更多的藏锋，几乎以露锋起笔，上下字间一般也顺势而书之。②点画、字势几乎欹侧。③横、竖之类笔画简省。④加强呼应，讲究顾盼，允许更多连带。⑤楷前行书以圆转代替方折，少提按；楷后行书有方折和提按，楷之痕迹重。

新疆古楼兰遗址被发现和发掘后，陆续出土一批墨书的残纸和木简，如图18-5。

图18-5　楼兰残纸（局部）

其中有西晋永嘉元年（公元307年）和永嘉四年（公元310年）的年号，书体除隶变早期的楷书外，还有行书和草书，内容非常丰富。这些行书笔法都符合早期魏晋行书的笔法特征。

行书萌发于两汉，成形于魏晋，至东晋产生了以"二王"为代表的典范性的行书。世间更以王羲之为"真行"第一人，其《兰亭序》被誉为"天下第一行书"。

![兰亭序书法图](图18-6 冯承素摹《兰亭序》卷（局部）)

图18-6 冯承素摹《兰亭序》卷（局部）

图18-6为故宫博物院藏冯承素摹《兰亭序》卷，唐冯承素摹，纸本，行书，高24.5厘米，宽69.9厘米。共计324字。

此本因卷首有唐中宗李显神龙年号小印，故称"神龙本"。后有明项元汴题记："唐中宗朝冯承素奉勒摹晋右军将军王羲之兰亭禊帖"，后世依此定为冯承素摹本。通篇气韵一致，布局前紧后松，用笔俯仰有至，笔锋锐利，时出贼毫、叉笔。保留了照原帖勾摹的痕迹，具有一定的"存真"的优点。结合传世的王羲之字迹考虑，体现了王羲之书法神清骨秀、温文尔雅、潇洒多姿的特点，为接近原迹的唐摹本。

图18-7 王珣《伯远帖》

晋王珣得"二王"正宗传承，其《伯远帖》为纸本，行书，5行，共47字，高25.1厘米，宽17.2厘米（图18-7）。书写自然，随意而为，但法不离度，信中寻常话语却表现出了魏晋时期书法的本体风骨。

行书进入唐代，特别是初唐时期，由于唐楷已经非常完备和成熟，也相当精致，因而唐朝的行书便无法摆脱楷书的影子，用楷书笔法写行书已经成为时尚和主流，如图18-8欧阳询《行书千字文》。

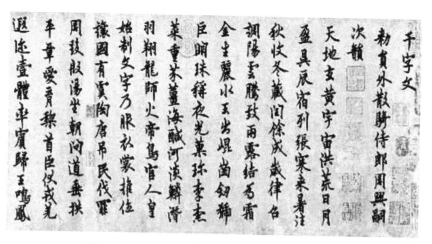

图18-8　欧阳询《行书千字文》（局部）

此卷高25厘米，宽304.8厘米，辽宁省博物馆藏。其风格特点是转折处换上了方折与提按，起收及钩处换上了提按与蹲锋等笔法。

颜真卿的行书，由于其在草书上宗法张旭，并继承"二王"笔法，故其行书受唐楷影响较少一些。其书《祭侄文稿》见图18-9。

图18-9　颜真卿《祭侄文稿》（局部）

此卷作于唐干元元年（公元758年），纸本，现藏于台北故宫博物院。由于此作是在一种极度悲愤的情绪下书写，是书家一种自然情感的流露，没有考虑笔墨技巧与修饰，因此，通篇用笔流畅自然，情达笔到，气势磅礴，浑然一体。

五代杨凝式《卢鸿草堂十志图跋》，见图18-10，纸本，后汉天福十二年（公元947年）七月书。书体宽博舒展、浑厚有力，转折处方圆兼备，字间连带自然，沉稳中见旷达超逸之气息。

图18-10 杨凝式《卢鸿草堂十志图跋》

图18-11为北宋苏轼《黄州寒食诗帖》,又名《寒食帖》或《黄州寒食帖》,墨迹素笺本,现藏台北故宫博物院。此作为苏轼被贬黄州第三年寒食节所发的人生感叹,代表了苏轼此时惆怅孤独的心情。随情而书,通篇书写起伏跌宕、豪迈奔放、神采贯注。北宋黄庭坚于帖后跋言:"此书兼颜鲁公、杨少师、李西台笔意,试使东坡复为之,未必及此。"

图18-11 苏轼《黄州寒食诗帖》(局部)

黄庭坚《松风阁诗帖》，如图18-12。

图18-12　黄庭坚《松风阁诗帖》（局部）

此帖乃黄庭坚晚年所作，秉承了黄庭坚"笔从画中起，回笔至左，顿腕实画，至右住处，却又趯转，正如阵云之遇风，往而却回也"（清冯班《钝吟杂录》句）的用笔方式，长波大撇，提顿起伏，大开大合，意韵生动，古气十足。

北宋米芾《苕溪诗卷》（图18-13），作于宋哲宗元祐三年（公元1088年），米芾时年38岁。该作品是其从"集古字"走向自己风貌这一时期的书作，还保留了许多前人的痕迹，其用笔和结体尚保持了魏晋书家的风骨和法度。米芾不断追求技法的丰富性，同时又力求超越自我。

图18-13　米芾《苕溪诗卷》（局部）

元赵孟頫行书《洛神赋》，如图18-14。

图18-14　赵孟頫《洛神赋》（局部）

此帖体现了赵孟頫不少个性化的笔法、笔理，整体妍美洒脱、圆润灵秀，严谨中见肆笔，华贵中见丰腴，内敛中见飘逸，足见其在追慕"二王"的基础上，坚持着自己的美学追求。

明董其昌《白羽扇赋》，如图18-15，乃其晚年所作。此帖笔法洒脱自如，点画圆劲，书体秀逸，用笔精致，布局疏朗，虚实相生，和美内敛，其神幻然。

图18-15　董其昌《白羽扇赋》（局部）

清王铎《香山寺作五律诗轴》（图18-16），1640年作，高260.3厘米，宽51.8厘米，日本藤井有邻馆藏。此作同王铎其他作品比，风格较为平和，可以找到书写的本真元素，比如书家的情性等。用笔既凝厚又果敢，和美中可见气宇轩昂之神采。

清何绍基《东坡居士墨戏赋》（图18-17），此帖乃四赋之一。行中带楷，笔挟篆分，凝练中露出锐劲，沉稳处时出俏丽，洋洋洒洒，一气呵成。

于右任的行书虽带有草意，甚至有一些草书笔画，但线条凝练浑厚、刚柔互济、使转自如，多为自然流露。图18-18为于右任在抗战时期题写的文字，看似一个草稿，但行间疏朗有至、体势纵逸、拙巧相生。

图18-16　王铎《香山寺作五律诗轴》（局部）

图18-17　何绍基《东坡居士墨戏赋》（局部）

图18-18　于右任手札（局部）

第十九章　楷书简介

　　楷书是由隶书逐渐演变而来的，其紧扣汉隶的规矩法度，追求形体美的进一步发展，讲究提按。从汉字的实用性来说，更趋简化。它把扁形的隶书改造成了"方块字"，"方块"就是它的形象特征。

　　图19-1为秦兵马俑之文官俑，这些文官俑中有一些是"刀笔吏"，他们的腰间悬挂着两样东西，一是削刀，二是笔。那时人们用毛笔将文字书写在竹简或木简上，如果字写错了，则用削刀刮削之后再重写。

　　1973年，湖南长沙马王堆三号汉墓出土了《战国纵横家书》帛书，从残片中就可看出，早在西汉时期，有些字如"文""信"等即已见楷书笔法端倪，如图19-2中1、2所示。因而笔者认为楷书在汉末即已萌芽，它是隶书的进一步简化。

　　从刀笔吏的工作中我们可以略知，在帛和纸这样的载体出现前，文字载体走过了甲骨、金属、竹木等的时代，文明的演进要求人们在载体和文字的实用性上要进一步简便化。汉字的简化在经历了篆隶之后，必然要向楷书演化。为了加快书写速度，行书和草书的发展也将进一步得以推进和强化。

　　楷书也叫正楷、真书、正书，从文字的发展脉络来说，楷书是官方的应用文字。官府文书的传播主要是手抄，保存文字资料同样靠手抄，汉代朝廷集聚了千人的抄写官。唐代楷书已然成熟，书写进入了以"楷"为样的书写状态。当唐《干禄字书》这种"字典"的出现，标志着楷书作为范本真正进入了实用时代。

图19-1　秦兵马俑之文官俑　　图19-2　马王堆《战国纵横家书》（局部）中楷笔法示意

　　《熹平石经》是中国历史上最早的官定儒家经本刻石。汉灵帝在位时下令校正儒家经典著作，派蔡邕等人把"儒家七经"（《鲁诗》《尚书》《周易》《春秋》《公羊传》《仪礼》《论语》）抄刻成石书，立于太学门前，作为校勘抄本的标准。自东汉灵帝熹平四年（公元175年）至光和六年（公元183年），历经8年，刻成之时轰动全国，"其观视及摹写者，车乘日千余两（辆），填塞街陌（《李巡奏定石经》句）"。（图9-13）

图19-3　《熹平石经》残石（局部）

《干禄字书》由颜元孙撰，主要是整理和研究异体字，确定文字的标准形体，促进文字的统一，该书大约成于唐玄宗时期。其确立了唐代用字规范，目前所见的版本有故宫博物院藏拓本、唐石刻本、四库全书本、夷门广牍本等。图19-4为颜真卿所书版本。

图19-4　颜真卿楷书《干禄字书》（局部）

真书与楷书严格意义上是有区别的，真书是具有艺术结构的字像，如果完全按照印刷体进行书写，就只是楷书的毛笔自由体，或者说用正楷写毛笔字。但如果按照使转的要求对楷书进行取势，则是艺术书写，即真书。清周星莲《临池管见》中说"近来书生笔墨，台阁文章，偏旁布置，穷工极巧，其实不过写正体字，非真楷书也"，这说明了清朝的一些人在作文写字时尽用笔墨功夫去经营正体字，而非写真书。颜真卿写的《干禄字书》，则按照唐楷的笔法，周星莲又说："惟鲁公《干禄字书》一正一帖，剖析详明，此专为字画偏旁而设，而其用笔尽合楷则。"

从图19-5所示"山"的楷书，我们可以看出它同正体楷书的笔画是不一样的。王羲之先写竖笔，然后是左点，之后是斜横，再是右短竖。魏碑很有可能是先写中间一竖，然后两点，再是中间一横。褚遂良则是按王羲之的手法，笔法顺序完全一样，但将一横写得更长，并与左点连接，而右点则进行了外拓。他们书写"山"的用笔方法，完全是按照书法传承的竖笔式、横笔式，移位等手法进行的。

楷书有大楷、小楷之分，大楷一般指一寸以上、数寸以内的真书。更大的真书大字被称为"榜书"，后来又有"斗书"，甚至"巨斗""大榜"或者"巨榜"。小楷则指小的楷书，一般情况下小于1.5厘米，后来亦有蝇头小楷，甚至有用刀作笔刻在骨器之上的精微小楷。传说小楷创始于三国魏时的钟繇。

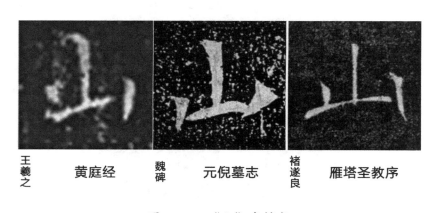

王羲之 黄庭经　　魏碑 元倪墓志　　褚遂良 雁塔圣教序

图19-5　"山"字楷书

楷书主要特点有：①方块结构，整齐划一。楷书为方块形状，横、竖排列均可。字与字、行与行之间等距，彰显了其整齐划一的审美样式。②字体均衡，多样统一。楷书结字的宽窄、长短不同，其造型可以艺术化、个性化，但字需大致均衡，才能稳定，达到整体和谐统一。③提按蹲转，精致规范。楷书发展到唐代，其笔法、章法已经无以复加，形成了严格严密的方式方法，几近完美。

历史上楷书代表书家有：

钟繇（公元151—230年），汉桓帝元嘉元年至三国魏明帝太和四年（公元151—230年）人。唐张怀瓘《书断》称其"真书绝妙"。其作于黄初二年（公元221年）的《荐季直表》见图19-6。

图19-6　钟繇《荐季直表》（局部）

此帖内容是向皇上推荐旧臣，而且是罢任的旧臣，所以书写沉静认真。文字取势为扁形，有汉隶的特点和章草的古味，横画伸张、捺画肥厚，古意十足。但其起笔与字的结构完全符合楷书规则。

王羲之（公元303—361年），东晋大臣，有"书圣"之称。字逸少，历任秘书郎、江州刺史、会稽内史累迁右军将军，史称"王右军"。书法兼擅隶、草、楷、行各体。在书法史上，与钟繇并称"钟王"。传《黄庭经》写于永和十二年（公元356年），宋拓本。法度森严，具"王体"秀美俊朗意态。（图19-7）

图19-7　王羲之《黄庭经》（局部）

王献之（公元344—386年），字子敬，东晋官员、书法家，王羲之的第七子。所书《洛神赋》，在流传中大部分散佚，仅剩十三行，宋徽宗宣和年间（公元1119—1125年），此帖被后人摹刻在玉版上，世称"玉版十三行"（如图19-8）。其书体势俊朗、笔画外拓、笔法精到，结构转折处少提按，用篆书笔法完成。

图19-8　王献之玉版十三行（局部）

《张玄墓志》俗称《张黑女墓志》，又名《魏故南阳太守张玄墓志》（图19-9），刻于北魏普泰元年（公元531年），原石已佚，传世仅存清何绍基藏宋拓剪裱孤本，20行，共368字，今藏于上海博物馆。笔法具魏碑特点，气度雍容、字取横式，体态开张内敛、刚柔相济。

《龙藏寺碑》为隋开皇六年（公元586年）立，现藏河北正定龙兴寺，被誉为"隋碑第一"。清孙承泽《庚子销夏记》称"其书方整有致，为唐初诸人先锋"。点画遒劲，结字紧严，略带隶意，古朴而新朗。（图19-10）

图19-9　《张玄墓志》（局部）

图19-10　《龙藏寺碑》（局部）

欧阳询（公元557—641年），字信本。仕隋为太常博士，入唐官至银青光禄大夫，太子率更令，弘文馆学士，受封渤海县男。《九成宫醴泉铭》系其晚年之作，世称"天下第一楷书"。此碑拓本流传不少，其中以明代李祺所藏的宋拓本最为知名，现藏于北京故宫博物院。此碑楷书24行，行50字。用笔有方有圆、瘦劲健朗、隶意存中，笔画提按自然，既圆转婉丽，又刚柔相济、秀逸生动、风骨明朗。（图19-11）

虞世南（公元558—638年），字伯施，南北朝至隋唐时期书法家。入唐历任著作郎、秘书少监、秘书监等职，封永兴县子。亲承智永传授，继承"二王"风骨。《孔子庙堂碑》又称《夫子庙堂碑》，唐武德九年（公元626年）虞世南撰并书。（图19-12）

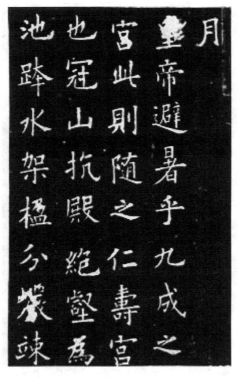

图19-11　欧阳询《九成宫醴泉铭》（局部）

图19-12　虞世南《孔子庙堂碑》（局部）

其用笔温润遒丽，结体安详静穆，中和之美藏于字里行间。

褚遂良（公元596—659年），字登善。官至尚书右仆射等，封河南郡公。

图19-13为《阴符经》（局部），又叫《大字阴符经》。此书结构方中见扁，取横势，行笔干净分明，笔法尽显，点画、使转纵横清晰，线条粗细对比强烈，行笔牵丝暗连，既绰约劲逸，又舒展自然，不显婉媚做作，寓拙于巧，变化多端。

颜真卿（公元709—785年），字清臣。官至吏部尚书，太子太师等，封鲁郡公。

图19-14为其所书《颜勤礼碑》，字形上以方为主，笔画上竖重横轻，主笔粗壮有力，对比明显、结构匀称，字里行间透出庄重感。笔画纵向取势、外松内紧，风格尽显苍劲、体势开张，世称"颜体"。

柳公权（公元778—865年），字诚悬，官至太子少师等，封河东郡公。图19-15《神策军碑》为其作品。

图19-13　褚遂良《阴符经》（局部）

图19-14　颜真卿《勤礼碑》（局部）

图19-15　柳公权《神策军碑》（局部）

277

此碑全称为《皇帝巡幸左神策军纪圣德碑》，时柳公权为集贤院学士判院事，奉旨书写《神策军碑》，唐武宗会昌三年（公元843年）立于皇宫禁地。结构严整、沉着稳健，用笔劲朗遒丽，骨架筋络突出明显，气势浩然，被公认是柳公权代表作。

赵孟頫（公元1254—1322年），字子昂，号松雪道人，入元后官至翰林侍读学士、荣禄大夫等。图19-16为其所书《千字文》，为其代表作之一，颇为历代书家所推重。在书论上，赵孟頫说"学书有二，一曰笔法，二曰字形。笔法弗精，虽善犹恶；字形弗妙，虽熟犹生"。此帖笔法尽出古人，纯静洒落、秀美隽丽、娴雅灵动，尽显"赵体"风格。

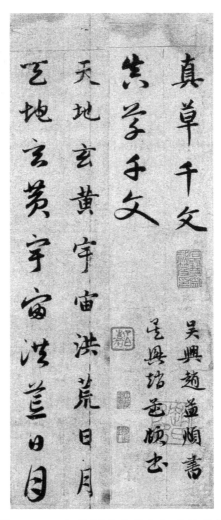

图19-16 赵孟頫《千字文》（局部）

文徵明（公元1470—1559年），原名壁，字徵明，以字行，后更字徵仲，别号衡山居士。图19-17为其年届86岁时所书《离骚经九歌册》。他在《闲兴》诗中说"端溪古研紫琼瑶，斑管新装亦兔毫。长日南窗无客至，乌丝小茧写离骚"。明王世贞《文太史四体千文》中称"文待诏以小楷名海内"，此小楷简化了馆阁的顿挫与波挑，笔画亦有轻重变化，把小字作大字写，闲定中出真功。

图19-17 文徵明小楷《离骚经九歌册》（局部）

王宠（公元1494—1533年），字履仁、履吉，号雅宜山人。

其善小楷，世人皆认其小楷具"神仙气"，代表作庄子《南华真经内七篇》（图19-18），此帖境界高格，颇具不食人间烟火之"仙气"。风格自然，淡化楷法规则，特别是明朝时兴的楷法，布局简远空灵，整体素雅，书卷气十足。

图19-18 王宠小楷《南华真经内七篇》（局部）

傅山（公元1607—1684年），初名鼎臣，字青竹，后改字青主，明清时期书法家。这件《心经》（图19-19）沿用了晋人小楷传统，不拘唐楷法则，笔法变化多端，丰富而守规矩，在用笔、结构和意趣表达方面，气润高格，确具晋人风度。

一切苦厄舍利子色不異空
羅蜜多時炤見五蘊皆空度
觀自在菩薩行深般若波
般若波羅蜜多心經

空不異色色即是空空即
是色受想行識亦復如是
舍利子是諸法空相不
生不滅不垢不淨不增不

图19-19　傅山小楷《心经》（局部）

沈尹默（公元1883—1971年），字中、秋明，号君墨，别号鬼谷子。学者、诗人、书法家、教育家。其以"二王"为根，强调"妍美"中有筋骨，把"内擫"等笔法藏于流畅的用笔之中，小楷风神爽朗，书卷气四溢。图19-20为沈尹默小楷《书法教材》。

文字構成變遷的經過

人類總是先有了用口能說出的語言，然後大家逐事逐物經年累月漸漸地去創造出一些可以用手寫下來的文字。這種文字，就用一般人口所給與的那每個事物底名稱作為這每一个字底定音。由我們從來所通行的文字來看，知道我們先民無論造作表示一種形象，或是一種動作和其他意義底字，讀起來都是單音的，後來繼續不斷新造出的

图19-20　沈尹默小楷《书法教材》（局部）

孙晓云，1955年8月生于南京，诗人、书法家。3岁学书，师承有序，深研"二王"，兼研各体。她的小楷、行书清新别致、淡雅多姿。小楷作品用笔独到、字态精致，时杂行书笔法、骨力十足，把内质藏于线条之中，别有韵味。图19-21为其小楷《中庸》作品。

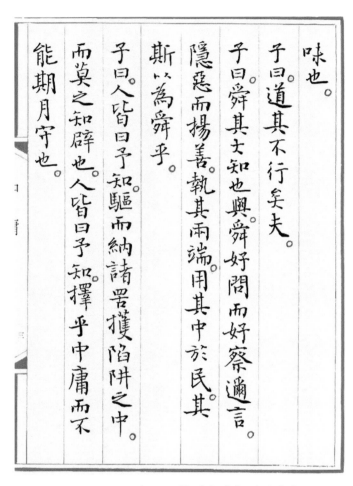

图19-21　孙晓云小楷《中庸》（局部）

后记

 北京的书法展览结束后，某大学艺术学院的书友请我去为同学们讲讲"书法如何面向未来"。我始终坚信中国书法的未来依然会辉煌，因为它拥有庞大的有清醒认知和自觉追求的书家群体。

 面对未来，我们要不断地壮大书家队伍，尤其是年轻书家，因为最终是要由他们赓续书法的香火传承。在这次交流中，我发现一些年轻的书法爱好者存在过于追求名利的思想，他们乐于追风和走捷径，都想弯道超车，不太愿意深入传统研习古人的书学理论和书法实践，他们对我讲的"书写操作"部分似乎更感兴趣。

 其实，要成为一个真正的书家，研习古人的书学理论和书法实践是必不可少的。基于此，我便把历代书家的情感记忆和书法的未来做了一些梳理与判断，并尝试揭示书写的基本规律。由此，便有了这本书的出版。

 感谢书家许见远先生挤出时间审读书稿并提出了不少宝贵建议。感谢南京大学出版社杨小民先生、陆蕊含女士对本书的出版给予的大力帮助。

<div style="text-align:right">

柳江南

2023年2月16日

</div>